크리에이터의 발상법

생각을 깨우는 아이디어맵

43

여는 글

지콜론북 편집부

플라톤도 말했듯 하늘 아래 완전히 새로운 것이란 없다.
그 어떤 빼어난 발명품도 창작자가 땅을 밟고 하늘을
보며 살아온 세월만큼, 알게 모르게 보고 듣고 느끼며
습득한 그 어느 작은 아이디어로부터 비롯된다. 또한
번뜩이는 아이디어는 어느 날 하늘에서 뚝 떨어지는
것도 아니어서 창작자들은 끊임없이 세상으로부터 혹은
자신의 내부로부터 생각과 감정을 분해하고 혼합하고
재결합시키며, 새로운 무언가로 탄생시키는 지난한 과정을
거쳐야 한다.
이 책은 일러스트레이터, 디자이너, 화가 등 동시대를
살아가고 있는 43인의 크리에이터들이 자신의 생각을
발전시켜 크리에이티브한 결과물로 완성하기까지의 과정에
관한 이야기를 담고 있다.
우리는 먼저 43인의 크리에이터에게 자신의 머릿속
풍경을 그릴 수 있는 네 가지 다른 형태의 가이드라인을
보냈다. 그리고 그 라인에 관한 결정은 우리의 손을 떠나는
순간부터, 온전히 크리에이터에게 맡겨졌다. 그렇게 각자
자신에게 맞는 라인을 선택해 작업한 그들의 머릿속은
꽤나 흥미롭다. 그 안에는 작은 텃밭이 있기도 하고, 헤어날
수 없는 어두운 늪이 있기도 하며, 갖가지 색이 폭발하는
용광로가 있기도 하다. 지극히 일상적이기도 더 없이

예술적이기도 한 이들의 머릿속은 독자들에게 흥미와 영감을
동시에 안겨줄 것이다.
그러나 이 책은 '아이디어란 이렇게 내는 것이다.'라는
거창한 가르침을 주지는 않는다. 그저 '저들도 나와 같이
깊은 고민 끝에 어렵게 아이디어를 얻는구나'라는 위안과,
그들의 아이디어 획득 방법을 은밀히, 그러나 자연스럽게
엿봄으로써 미처 생각지도 못했던 생각의 방향을 발견할 수
있도록 작은 팁을 제공하는 책이다.

몇 시간째 멍하니 빈 스케치북을 들여다보고 있다면, 천천히
자신의 머릿속에 집중해 보라. 그리고 생각들이 이리저리,
마치 방금 이사온 집의 짐처럼 쌓여 있거든 이 책을 들고
찬찬히 살펴 보라. 새로운 무언가, 번뜩이는 아이디어를
위해 밤을 지새우는 바로 당신에게 이 책이, 어느 작가의
아이디어맵이, 작은 도움이 되길 바란다.
끝으로 아이디어를 만들어 내는 고단한 과정을 멋진
작업으로 만들어준 43인의 크리에이터에게 깊은 감사의
인사를 전한다.

Contents

3. 선택과 정리

4. 감정과 소통

좋은 아이디어는
늘 안 보이는 곳에
숨어 있다.

이기섭

그래픽디자이너 &
땡스북스 대표

작업을 하다보면 늘 더 좋은 아이디어가 생각나지 않아
고민한다. '나의 한계는 여기까지인가!'라는 생각이
밀려오며 자괴감이 들기도 하고, '크게 나쁘지 않으니
여기서 끝낼까!'라며 스스로 타협하기도 한다. 하지만
조금만 시간이 지나서 생각해보면 결과는 분명하게
드러난다. 작업의 완성도는 자신 스스로가 제일 잘 알고
있다. 좋은 과정을 거치지 못한 작업은 좋은 결과로
이어지기 어렵기 때문이다.
일본의 그래픽디자이너 후쿠다 시게오는 "밀어서 안
되면 당겨 보라."고 했다. 아이디어가 떠오르지 않을 때는
밀기를 멈추고 당겨 본다는 지극히 당연한 발상이다.
우리가 좋아하는 많은 선배 디자이너들도 밀어서 안 되면
당기고, 당겨도 안 되면 위아래로, 좌우로, 차례차례 발상의
전환을 통해 문제를 해결하고 멋진 작품을 완성했다.
우리도 밀어서 안 되면 당기려고 해보지만 왠지 쉽게
되지는 않는다. 결국 어떻게 밀고 어떻게 당겨야 하는지
자신만의 방법을 모르기 때문이다.
이 책에 소개된 43인의 크리에이터들은 모두 자신만의
방법으로 문제를 해결해 나간다. 그 방법을 따라 한다고
내것이 되지 않는 것은, 내가 그가 아니기 때문에 너무도
당연하다. 그들의 아이디어맵을 참고삼아 나만의

8

아이디어맵을 만들 때 이 책의 가치는 분명해질 것이다.
언제나 문제는 바로 나 자신이다. 지금 습관적으로 일하고
있다면 더 좋은 아이디어를 위한 나만의 방법을 찾아야
한다. 현재 하고 있는 작업이 별로 재미가 없다면 잠시
작업을 접어두고 자연스럽게 집중할 수 있는 다른 것을
찾아야 한다.

자신의 적성도, 좋은 아이디어도 언제나 잘 안 보이는 곳에
꼭꼭 숨어 있는 경우가 많다. 쉽게 찾았다면 감사할 일이고
아직 못 찾았다면 당연한 일이다. 스스로 찾기를 포기하지
않는 한 결국 찾게 되어 있다.

『크리에이터의 발상법 : 생각을 깨우는 아이디어맵 43』은
43인의 크리에이터들이 작은 아이디어를 작업으로
발전시키는 소중한 노하우를 공유하는 책이다. 나도 이
책을 통해 나의 문제 해결 방식을 점검해보며 많은 자극을
받았다. 여러분도 그 즐거움을 함께하길 바란다.

일상의
기억

여유롭게 흘러가는 단조로운 일상에서 삐죽 꼬리를 내민 영감을 발견한다. 천천히 그러면서도 빨리 흘러가 버리는 일상에서 그 꼬리를 찾는 일은 쉽지 않다. 무엇보다 기억을 찬찬히 살펴볼 수 있는 여유와 세심함이 필요하기 때문이다. 일상에서의 아이디어는 흘러가는 커피 향기에, 멋진 음악과 아름다운 아내에 또, 문득 고개를 들어 둘러본 거리에 있으니 말이다.

여기 11인의 크리에이터가 자신의 일상과 기억의 관찰을 통해 아이디어를 만들어 내는 과정을 이야기한다. 반짝이는 아이디어를 가진 그들의 일상과 기억도 그리 특별하진 않다. 그저 우리의 지금 이 순간이 일상이며, 방금 스쳐 지나간 시간이 기억이자 추억이다. 그러니 온전히 감각을 열고 기다린다면 한줄기 섬광을 발견할 수 있을지도 모르겠다.

ordinary memory

Autobahn

창조적
취향

타이포그래피와 그래픽디자인을
전문으로 하는 스튜디오
아우토반(Autobahn)은
치약, 토마토케첩, 헤어젤과
같은 유동적인 물질에 압력과
중력을 더해 글꼴을 만들어
내는 'Freshfonts' 작업으로
주목받고 있다. 타이포그래피,
공예, 소통을 목표로 하는
그들은 자신들의 이념과 작업
방식을 상징적 재료를 이용해
아이디어맵으로 보여준다.
창의적인 재료 선택이 돋보이는
그들의 정체성은 발상법에서도
그대로 드러난다.

네덜란드의 타이포그래피 스튜디오 아우토반(Autobahn, 2006)은 영화 〈위대한 레보스키(The Big Lebowski)〉에 나오는 밴드의 이름에서 따왔다. 2005년에 예술 위트레흐트(HKU)를 졸업한 후 자신들의 디자인에 큰 영향을 끼친 프로젝트 〈Freshfonts〉를 진행했다. 이후 'Pecha Kucha' 밤에 초대되며 두각을 나타낸 이들은, 중력에 의해 생성되는 글꼴 아이디어를 점차 발전시켜 나가고 있다. 그 결과 이 실험적인 타이포그래피 시리즈는 치약, 토마토케첩과 헤어젤로 진행되었다.

www.autobahn.nl

우리는 스튜디오의 작품과 정신에 맞는 세 단어를 창조적인 뇌의 형상으로 설명하기 위해 3D조각으로 표현했다. 각 단어는 아우토반의 전반적인 창작 과정에서 아이디어를 지원하는 서로 다른 소재로 만들었다. '타이포그래피Typography'는 기공 콘크리트로, '공예craft'는 천으로 마지막으로 '소통communication'은 비누로 만들어졌다. 우리의 작업에서 타이포그래피의 중요성을 나타낼 만한 강력한 재료를 원했고, 타이포그래피라는 단어를 콘크리트로 표현했다. 톱으로 자르고 전동사포를 사용해 문자의 형태를 형성했다. 다섯 개의 베개 천으로 만들어진 공예라는 문자는 바느질을 통해 수공예의 과정을 거쳤다. 소통에는 함께 녹여 큰 틀에 붓기 위해 16개의 비누가 필요했다. 비누는 건조 후, 대형 몰드에서 아주 천천히 조각되었다. 이 물질과 물의 흥미로운 상호 작용은 사람 간의 소통과도 같다. 모든 종류의 조각은 수작업을 통해 만들어졌다. 단어는 황금 칠이 되어 있는 뇌 형태의 나무 위에 올려졌다.

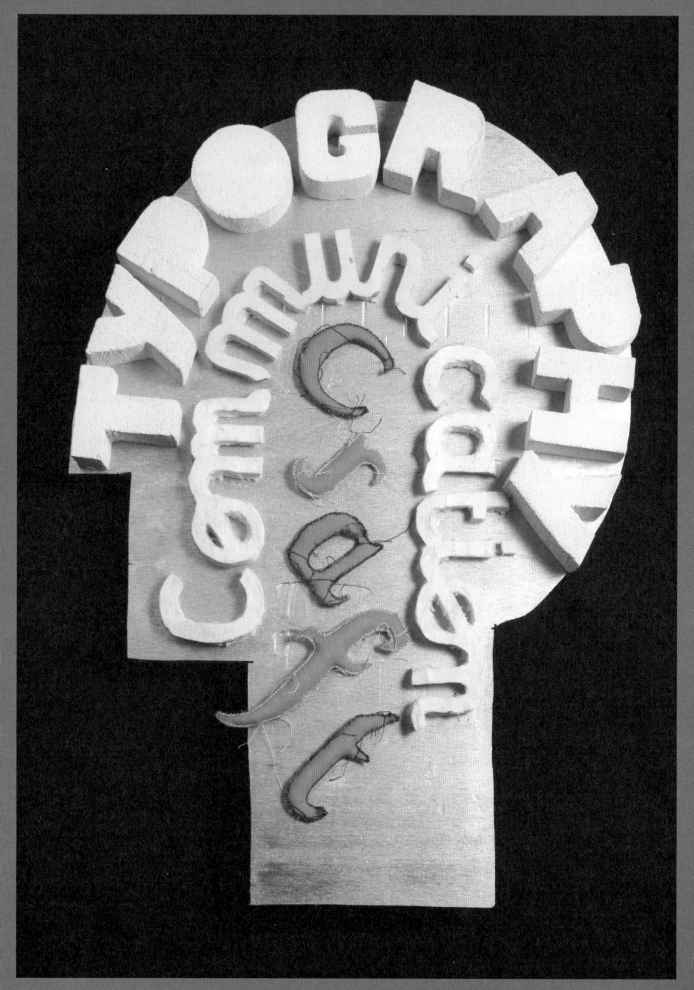

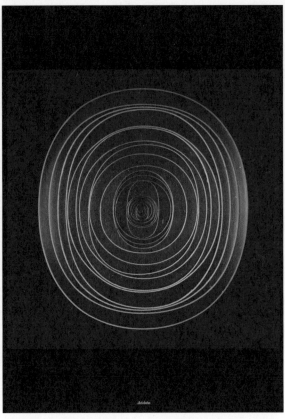

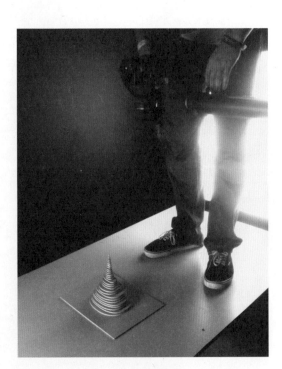

30 O's 500 x 700mm
네덜란드의 인쇄 업체 리베르타스(Libertas)가 설립 30주년을 맞이하여 발행한 특별 출판물 프로젝트. 작업을 위해 30인의 디자이너가
초대받았고, 우리 역시 이들 중 하나였다. 각 디자이너들은 한 글자씩을 디자인했으며, 아우토반은 'O'로 프로젝트에 참여했다. O의 형태에
집중하여 30개의 타이프페이스를 제작했고, 이들의 안과 밖의 외곽선만을 모아 색다른 패턴을 만들었다. 목재를 구입해 레이저 커팅 방식으로
30개의 O를 제작했고 이들을 구조물로 엮었다.

ZWAAN PRINT MEDIA 디자이너에게 영감을 주는 일정표. 자연프로젝트로, 자연원료를 이용한 잉크와 종이로 제작되었다. 각 월별로 1월 자작
나무 잎, 2월 쐐기풀, 3월 이탄, 4월 잔디, 5월 포푸리, 6월 재가 잎, 7월 침엽수, 8월 밀, 9월 라임 잎, 10월 갈대,
11월 양치, 12월 가문비나무, 겨울 떡갈나무로 만들어졌다. 자신만의 잎 또는 풀을 달력에 추가하여 만들 수도 있다.

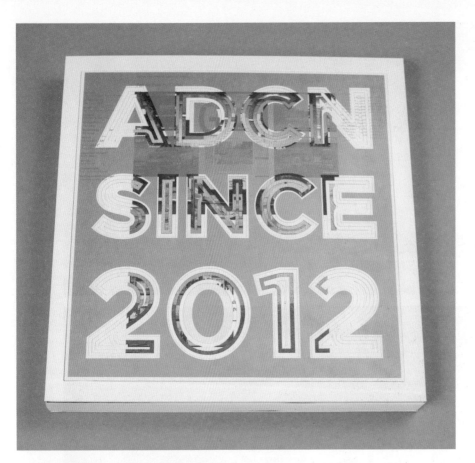

ADCN Client Art Directors Club Nederland / 2012

ADCN의 연보. 45세대에 걸친 ADCN의 연보 아카이브에 기초해 제작했다. 우리는 이 지난 연보들을 수집하고 해체해 그 속에서 재료들을 추출한 뒤 그것들을 새로운 책 속에 녹아들게 했다. ADCN의 아카이브는 2012년에 마무리되었으며, 2012년에 새롭게 태어났다. 창조는 끝으로부터 온다. 다행히도 우리는 한번에 이 사실을 배울 수 있었다.

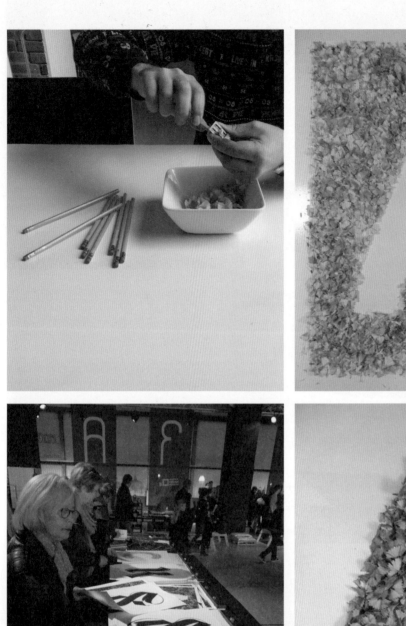

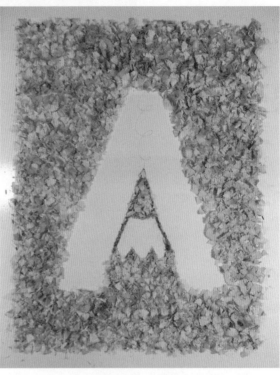

Pencil on Paper A 네덜란드 디자인 위크 2011, 공예 전시 포스터 디자인
우리는 아티스트들이 처음 아이디어를 시각화하는데 이용하는 수단인 연필을 작업에 활용하기로 결정했다. 또 예술에서 자주
사용되는 제작 방식인 '종이에 연필(pencil on paper)'이라는 표현 역시 작업에 끌어왔다. 아이디어를 시각화하기 위해 우리는
백자루의 연필을 깎고 잘라 'craft'라는 단어의 A를 표현했다. 오리지널 이미지는 A2 사이즈로 제작되었다. 포스터는 흑백으로
인쇄되었으며, 전시회를 방문한 관객들은 이 포스터를 뜯어 기념품으로 가져갈 수 있다.

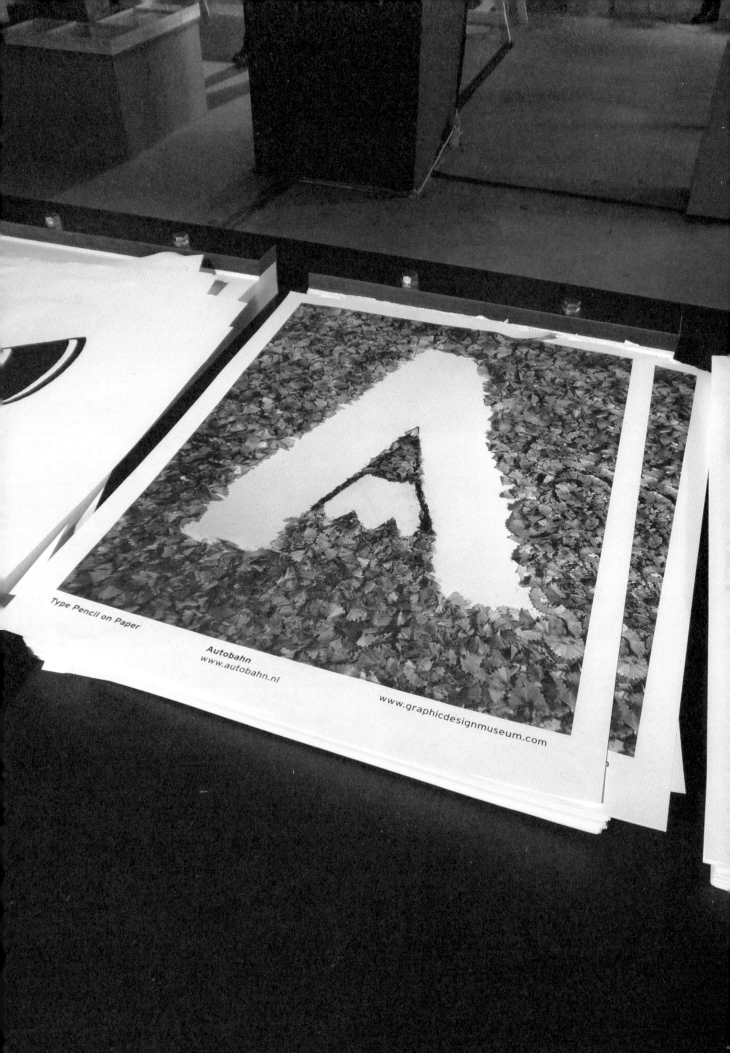

Type Pencil on Paper

Autobahn
www.autobahn.nl

www.graphicdesignmuseum.com

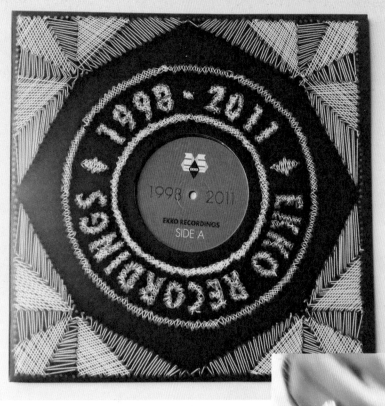

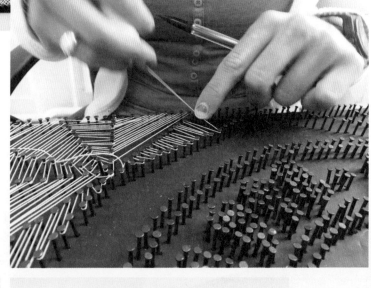

Ekko Recordings Ekko의 25주년 기념 레코드. Ekko의 25주년을 기념하기 위해 발매된 음반으로 1986 - 1998과 1998 - 2011로
나누어 2개의 판으로 제작되었다.

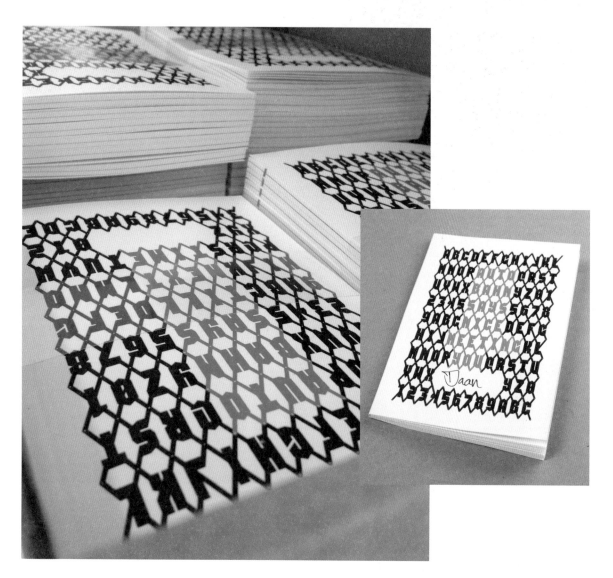

**Basecamp Cartesius
Typeface**

수년 전부터 위트레흐트는 중심부의 구시가지와 서부의 레이체 레인(Leidsche Rijn) 둘로 나뉘어져 왔다. 물리적
문화적으로 분리되어 있는 이 두 공간을 잇는 역할을 위해 '카르테시우스 타이프페이스'를 제작했다. 카르테시우스
지역의 풍부한 산업적 역사에서 영감을 받아 제작된 폰트는 한때 이 지역을 지배했던 철강 노동자와 기술자들의 고된
노동을 연상시킨다. 이 서체는 지역 주민들뿐 아니라 지역의 소통을 원하는 사람이라면 누구나 자유롭게 사용 가능하다.

Elroy Klee

실험적인
일상

네덜란드의 디자이너
엘로이 클레(Elroy Klee)는
3D 시각디자인에서부터
아트디렉팅, 일러스트레이션에
이르기까지 다방면에서
활동하고 있다. 최근 레고를
이용한 그래픽 화보로
주목받은 그는 발상의 시작을
아주 소소한 주변의 일상에서
찾는다. 일상의 한 귀퉁이가
실험실과 같은 그의 두뇌를
자극하게 되면 곧바로 작업이
시작된다.

3D 시각디자인, 아트디렉팅,
일러스트레이션, 타이포그래피 관련
작업을 하는 네덜란드의 디자이너이다.
과거에는 많은 기업과의 협업을
통한 그래피티 작업을 진행해왔다.
2011년부터 일러스트와 타이포그래피
작업에 관심이 돌아와, 개인
스튜디오에서 프리랜스 디자이너로
활동하고 있다.
elroyklee.com

나의 두뇌는 어떻게 작업하는가? 작업은 종종 한 잔의
커피로부터 시작된다. 그 향기가 머릿속 프로세스를
움직이기 시작한다. 그 후, 주변의 모든 것들이 내 마음을
지나간다. 가끔은 그것들을 함께 넣기도, 또 다른 때엔,
부분에서 그것들을 떼어낼 때도 있다. 내 머릿속은 일종의
실험실이다.

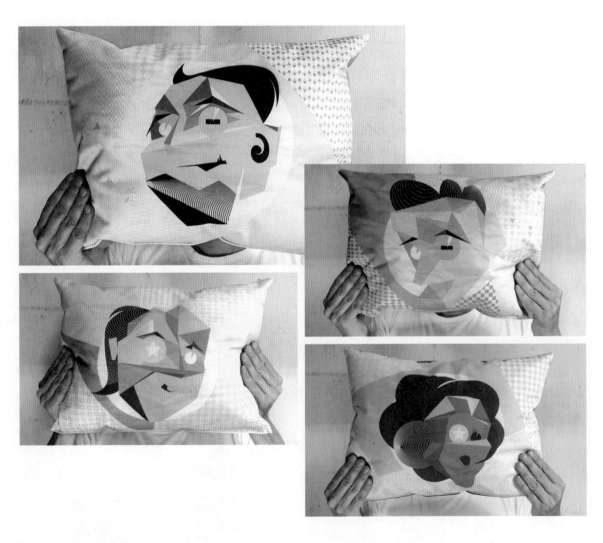

Pillow Face Illustration / 2011

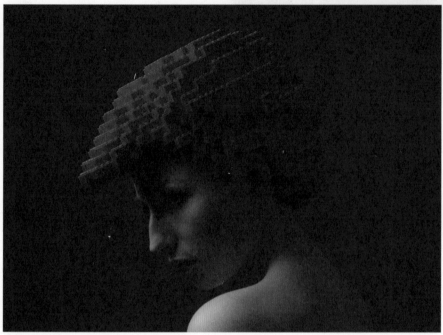

Mindplay : Bricks on Me Styling / 2012
Photo by Niki Kits-Polman & Ebo Fraterman, Make-up Esther Dijkman, Assistant Augiaz Pattipeilohy

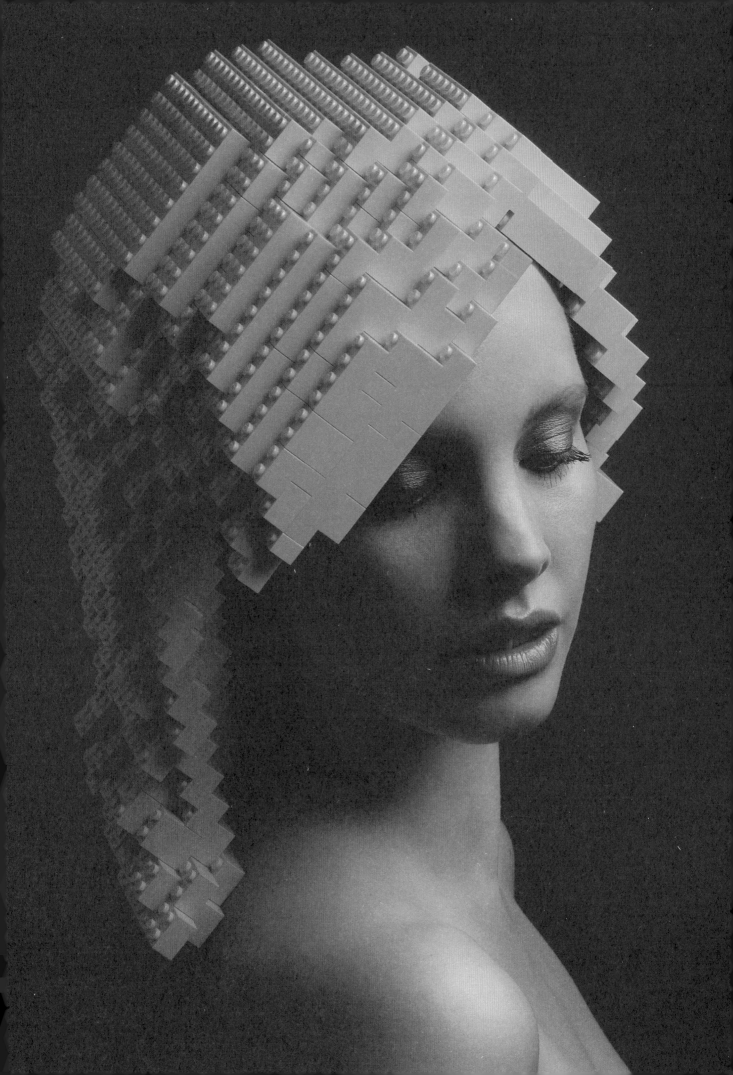

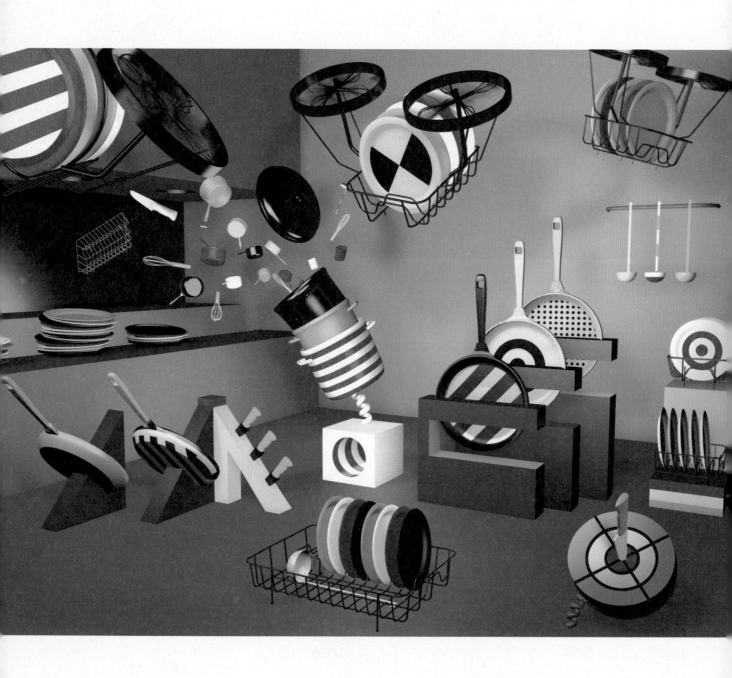

Graphic Kitchen Illustration / 2012

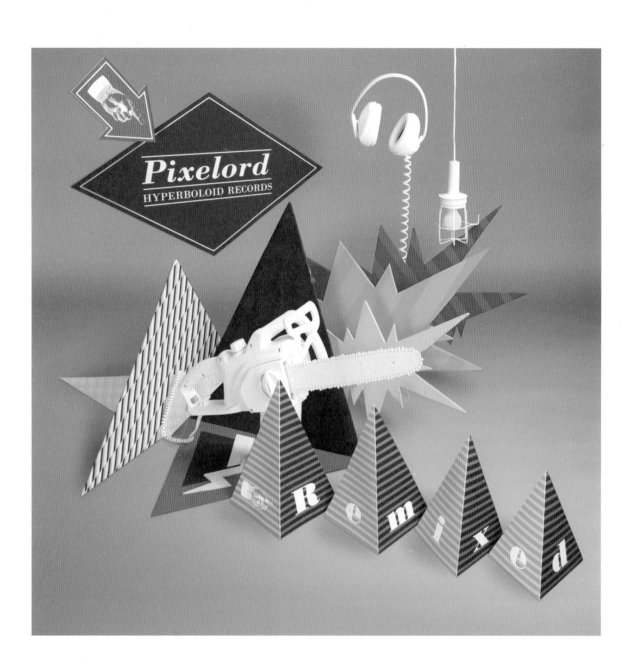

Pixelord EP Remixed Packaging / 2011
Photo by Ebo Fraterman

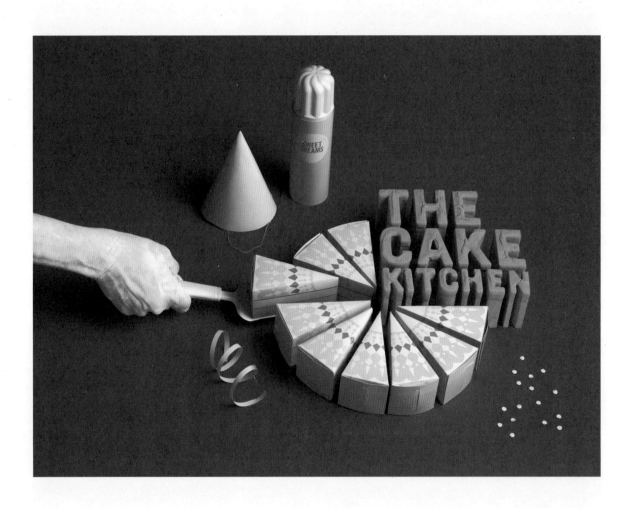

The Cake Kitchen Set Design / 2011
Photo by Ebo Fraterman

Atypyk

자메뷰로
생각하기

프랑스의 디자인 스튜디오
아티피크(Atypyk)는 행복과
웃음, 기쁨에 초점을 맞춘
유머러스한 제품들을 선보이고
있다. 일상에서 소소하게
등장하는 친근한 개념과
아이디어에 관심을 갖는 그들은
과거에 관한 기억을 매개로,
현재와 미래의 개념을 새롭게
바라본다. 과거의 흐름적
연결고리를 끊고 관계와 순서를
재정립함으로써 미처 발견하지
못했던 순간을 포착한다.

1998년 설립된 프랑스 파리의 디자인
회사로, 아트와 디자인을 공부한 Jean
Sebastien Ides와 Ivan Duval,
두 디자이너가 운영한다.
아티피크(Atypyk)는 재미있고 기발한
제품들을 끊임없이 선보인다. 행운과 웃음,
기쁨을 주는 것에 초점을 맞추고 있는
이들은 자신들은 디자이너가 아니고, 단지
제품을 통해 사람들과 이야기하고 영감을
전하고 싶을 뿐이라고 한다.
www.atypyk.com

사물의 목적에 관해 생각하는 것.
우리의 개념적인 태도는 우리의 일상을 둘러싸고 있는
친근한 개념이나 아이디어와 관련된 문제에 대해 반응하는
것에 있다. 기억은 창조적 프로세스를 구성하는 필수
요소이다. 오래된 아이디어가 새롭게 다가오고 새로운
무언가가 진부하게 느껴지는 순간을 포착하는 일이 어려운
것처럼, 우리의 미래는 과거와 현재를 되돌아보지 않고는
이해될 수 없다. 재창조와 재생산, 리디자인, 그리고
기존에 존재하던 것들의 순서와 관계를 재정립하는 것.
이는 영원히 끝나지 않는 프로세스에서 한 발짝 앞으로
나아가는 걸음으로서 혁신을 이해하는 진실하고 현실적인
태도이다.

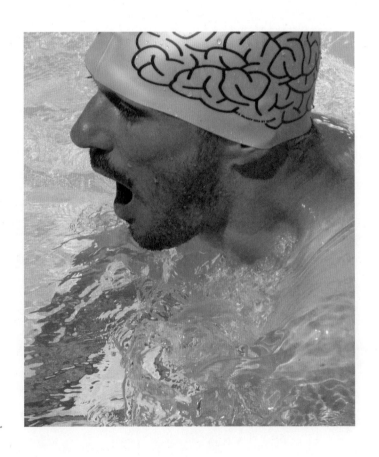

Get a brain CAP Silicone, Single size

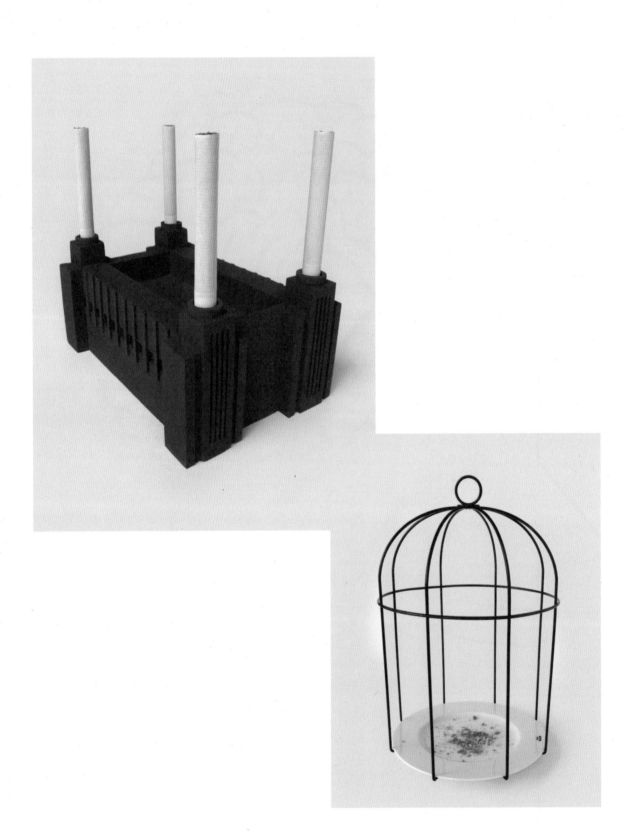

BATTERSEA Concrete, 130 x 90 x 70mm
재떨이. 런던의 랜드마크 중 하나인 배터시 화력발전소(Battersea
Power Station)를 모티프로 한 'Smoking Station'

CAGE Cage Bird Feeder, Steel Wire & Porcelain Plate,
330 x 220mm

CLOWN MUG Porcelain Plate, 100 x 80mm **RETOUCHED MIRROR** Mirror, 450 x 320mm

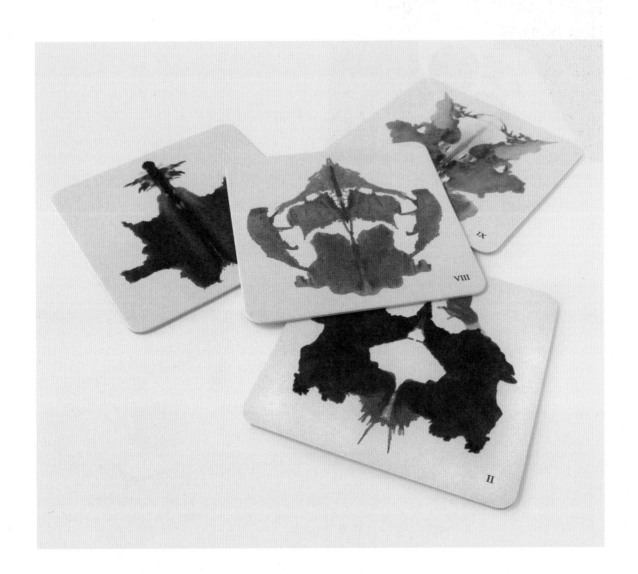

PSYCHO DIAGNOSTIK Set of 10 Coasters, 90 x 90mm
본래 Psycho Diagnostik은 1921년 H. 로르샤흐의 논문으로, 정신질환 환자들에 대한 그의 연구 결과와 10장의 카드를
포함하고 있는데, 10장의 카드는 인격진단검사인 '로르샤흐 테스트'의 토대가 되었다.

반윤정

Ban Yun Jung

일상 속 마주친
영감의 꼬리

반윤정은 주변을 둘러보고
대상을 관찰, 수집하고
발전시키며, 다시 생각한다.
간혹 프로젝트의 사이에서
호기심을 자극하는 새로운
아이디어를 만나기도 한다.
그는 일상 속에서 삶의 자취를
찾아 사라져 가는 손글씨를
수집하고 새롭게 디자인하는
일에 관심을 갖는다. 〈손글씨를
수집하다〉와 〈손글씨를 다시
쓰다〉 프로젝트를 진행 중이다.

디자인 스튜디오 홍단의 대표이자
미술전문지 〈월간미술〉의 아트디렉터.
사라져 가는 손글씨를 수집하고
새롭게 디자인하는 일에 관심이 많다.
홈페이지와 블로그에서 〈손글씨를
수집하다〉와 〈손글씨를 다시 쓰다〉
프로젝트를 진행했다.
hongdan201.com
hongdan201.egloos.com

2008년, 회사는 성북동으로 집은 숭인동으로 옮기면서
달라진 주변 환경을 둘러볼 기회가 생겼다. 사람들이
스티로폼으로 화분을 만들고 화초와 채소를 가꾸는 것이
새삼 재미있게 보였다. 이러한 관심은 '한 뼘 정원'이라는
프로젝트로 이어지게 되었고, 그 과정에서 손으로 직접 쓴
오래된 글씨들을 발견했다. 당시는 간판 재정비 사업이
한창이었던 때라, 획일화된 거리 풍경에 이런 독특한
글씨들이 오아시스와 같았다. 그래서 디자이너로서 보다
의미 있는 수집을 해야겠다는 마음을 가지고 이 글씨들을
모으게 되었다.

수집한 글씨는 〈손글씨를 다시 쓰다〉라는 프로젝트로
이어졌다. 그동안 기록한 글씨를 재해석해 2011년, 한 해
동안 12개의 아이디어와 서체로 발표했다. 지금까지의
프로젝트가 혼자만의 작업이었다면, 〈손글씨를 다시
쓰다〉는 공동 프로젝트로 기획했다. 회사 내부에서 모두
공유할 수 있는 작업이었고, 그에 따른 시너지 또한
기대됐다.

서체를 새로 만드는 작업은 발표하기 한두 달 전부터
시작된다. 그 과정은 이렇다. 먼저 아이디어 회의를 통해
그달에 맞는 주제를 선정하고 어울릴 만한 서체를 고른다.
그리고 인터넷에 올리기 위한 스토리보드를 만든다. 서체의
특징을 분석한 뒤, 디자이너의 감각과 아이디어, 또 많은
대화를 통해 더욱 개성 있는 서체로 재탄생시킨다. 수집된
글씨에 새 숨결을 불어넣는 이 작업은 글씨를 적은 옛
사람과 현재의 나 그리고 새로운 글씨를 접하게 될 미래의
누군가가 조우하게 하는 일이다.

아이디어를 얻기 위한 나의 생각의 과정은 먼저 주변을
돌아보고 그곳에서 흥밋거리를 발견하는 것이다. 그리고
그것을 차츰 발전시켜 나간다. 앞으로도 디자이너로서
사회를 향한 의미 있는 발걸음을 내딛기 위한 작업을 계속해
나갈 것이다.

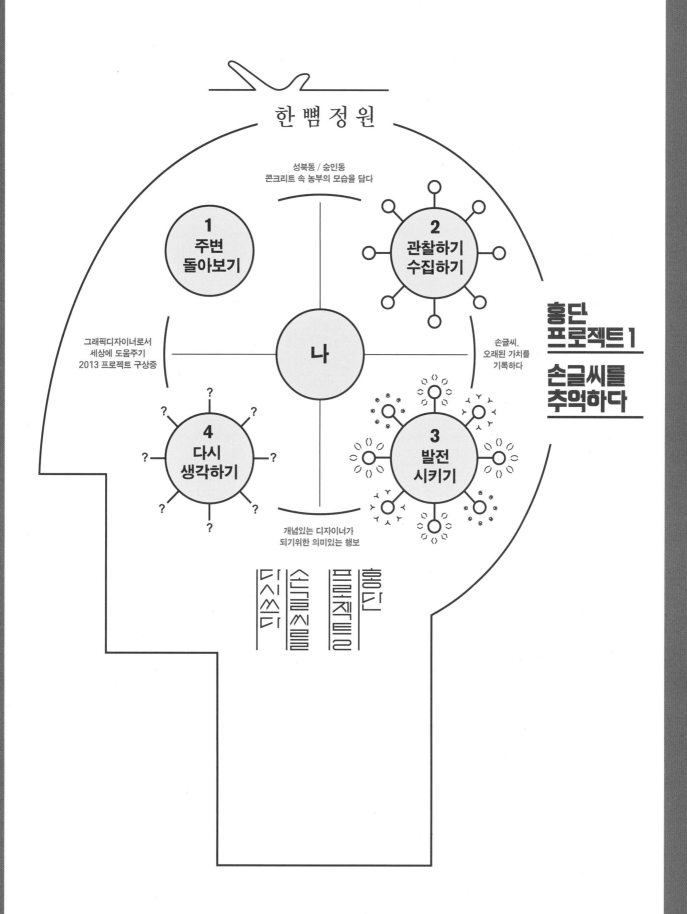

한 뼘 정원

성북동 / 숭인동
콘크리트 속 농부의 모습을 담다

1
주변
돌아보기

2
관찰하기
수집하기

그래픽디자이너로서
세상에 도움주기
2013 프로젝트 구상중

나

손글씨,
오래된 가치를
기록하다

4
다시
생각하기

3
발전
시키기

홍단
프로젝트1

손글씨를
추억하다

개념있는 디자이너가
되기위한 의미있는 행보

손글씨를
프로젝트2
홍단

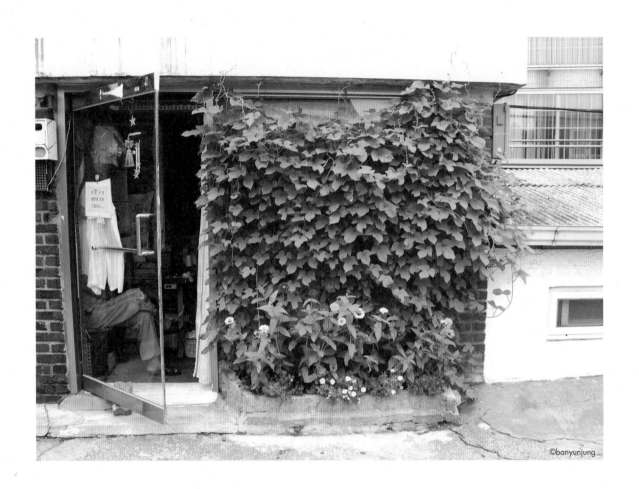

한 뼘 정원 서울 성북동 / 2009

우주 속의 별
지구 속의
대한민국
대한민국 속의
습지

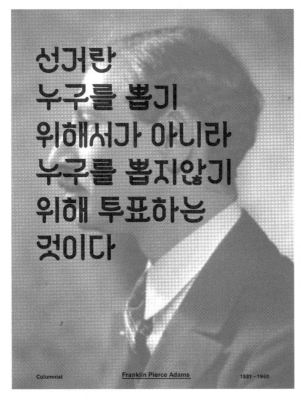

선거란
누구를 뽑기
위해서가 아니라
누구를 뽑지않기
위해 투표하는
것이다

Columnist　　　　Franklin Pierce Adams　　1881 - 1960

3월 일취월장체　　**2월 습지체**　　4대강 사업으로　　**4월 모두리체**　　4월 지방선거 참여에　　**5월 구판장체**　　어린이날을 맞아
　　　　　　　　　　　　　　　사라져가는 습지 생태에　　　　　　　　　관한 내용의 글씨체　　　　　　　　　동심을 돌아보길
　　　　　　　　　　　　　　　대한 내용을 담음　　　　　　　　　　　　　　　　　　　　　　　　　　　　바라는 내용을 담음

희미한 눈길위로
눈길위 긴 발자국이 보이는
눈의 발자국이 남다
다행이다

새삼스런
밥사랑,
현미밥사랑

1월 눈길체 서울 용두동 / 2010 **9월 방앗간체** 서울 번동 / 2010

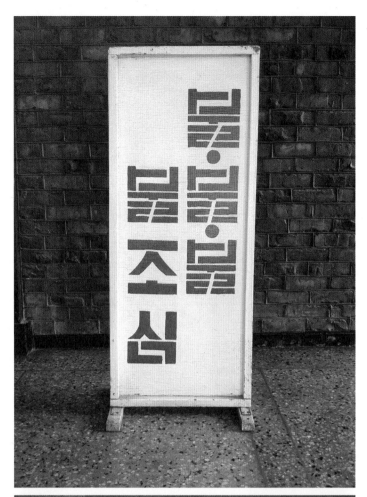

10월 불불불체 서울 순화동 / 2012

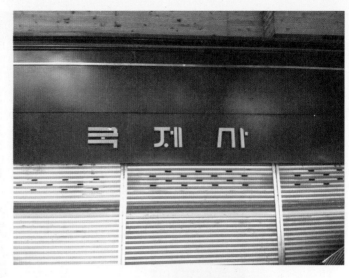

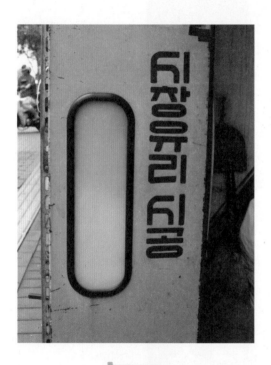

ㅅ세계인구의
20%는
지구자원의
80%를
소비한다
ㅅ세계인구의
80%는
지구자원의
20%를
소비한다

6월 시창유리체　서울 을지로 / 2009　　　　**11월 국제체**　부산 국제사 금은방 / 2012

이우녕

'감'으로
'각' 낚기

이우녕은 아무런 예상
없이 보여진 대로,
맡아진 대로, 느껴진
대로, 맛 보아진 대로의
그대로를 소화시킨다.
그는 자신의 감각을
온전히 신뢰하며
아이디어는 자연스럽게
생성되는 것이라는
생각으로 모든 것을
관측한다.

Lee Woo Nyong

2006년 국민대학교 시각디자인학과를
졸업하고, 광고대행사 오리콤(ORICOM)의
인턴을 거쳐 프리랜스 디자이너로
활동하다가 같은 해 '슈가캔디마운틴'이라는
그래픽디자인 스튜디오를 설립했다. 2011년
8월까지 스튜디오를 운영하며, 프린트와
아이덴티티 디자인 위주의 작업을 하다가
지금은 영국 런던의 센트럴 세인트 마틴스
예술대학(Central St. Martins College
of Art and Design), 커뮤니케이션
디자인(Communication Design) 석사과정에
있다. 탈장르를 지향하며 그래픽디자인,
사운드, 설치, 조각, 인터렉션 디자인,
제품 개발 등 다양한 분야로 활동을
넓혀가는 중이다.
www.scmlab.co.kr

"이니, 미니, 마이니, 모 (eeny, meeny, miny, moe),
치지, 버티, 쥬시, 여미 (cheesy, butty, jucy, yummy)!"

애초부터 특정한 아이디어 맵이란 것이 있다면, 그것은
작위적인 것일지도. 나는 그저 관찰자이다. 그리고 내
머리는 관측소이다. 길을 걷다가 지쳐 잠시 앉은 벤치에서
마주친 바닥의 나무 그림자, 장 보러 마트에 나갔다가
꽂힌 구멍 난 치즈 한 조각, 문득 움켜쥔 식빵의 촉감에서,
그렇게 보여진 대로, 맡아진 대로, 느껴진 대로, 맛 보아진
대로, 그것들은 있는 그대로 '뇌장' – 나의 뇌는 위장과도
같기에 – 에서 뒤섞여, 스트레스라는 소화액으로 잘게
분해된다(그래서 실제로도 스트레스를 받으면 위장에
구멍이 나는 것일까?).
간혹, 구체적인 기획안이나 아이디어를 요구하는
클라이언트들을 위해 폼나는 도표나 지루한 수식어들을
그럴싸하게 나열해 보이기도 하지만, 사실은 그냥 수집한
대로 '뇌장' 속에 삼켜 넣고 '감感'으로 흡수하는 것이다.
그래도 운좋게 남들 눈에는 꽤나 논리적이고, 조직적인
듯 보여서 다행이다. '보이지 않는 것을 믿는 것이 진짜
믿음이다'라는 말이 있더라, 나의 아이디어는 '감感'을
믿음으로써 나온다. 세상에는 보이지 않지만 분명
존재하고 가치 있는 것들이 있다. 그것을 깨달으면 '각覺'이
있는 것이고, 우리는 그것을 '감각感覺'이라 부른다.
억지로 되어지지 않는 것을 짜내려 할 때 케첩처럼 줄줄
나오면 좋으련만, 생각은 배설처럼, 때가 되면 그냥 마려운
것이다.

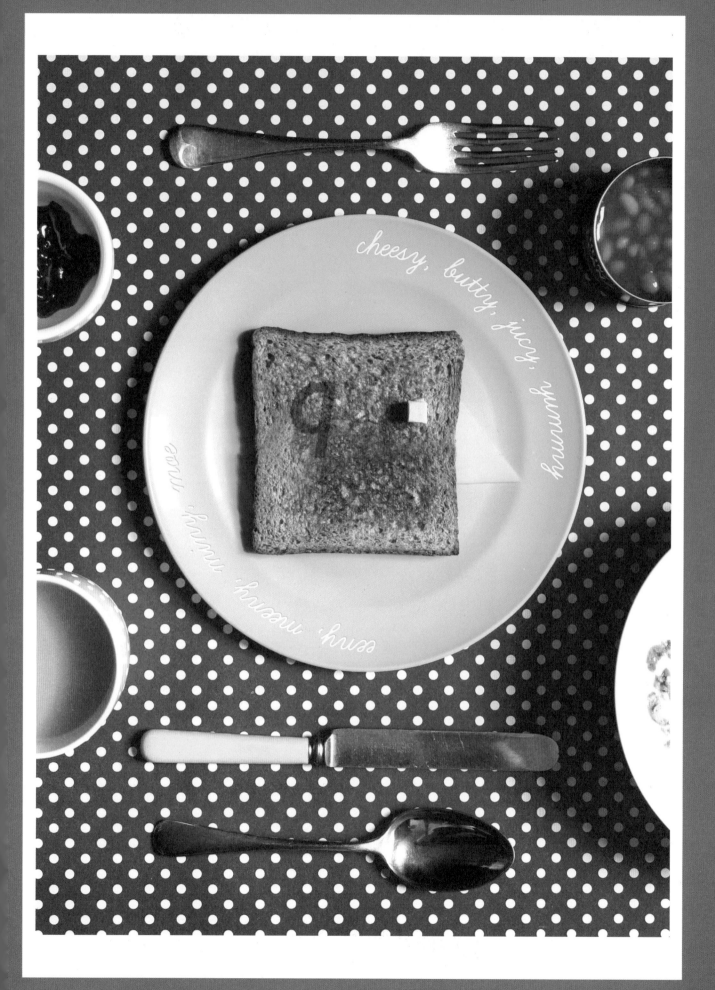

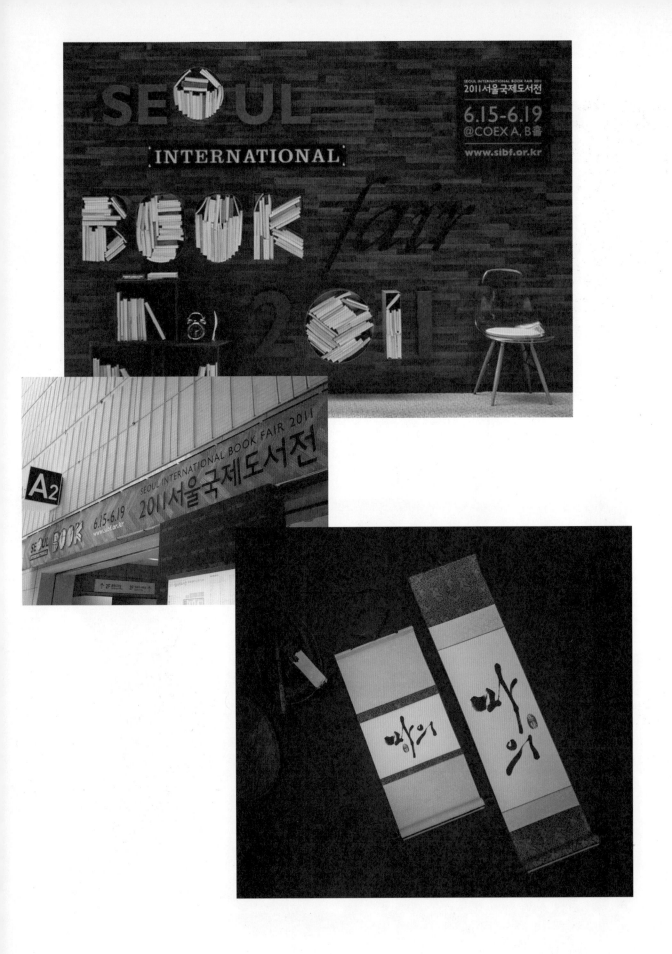

2011 서울국제도서전　아이덴티티 디자인　　　　　드라마 〈마의〉 로고 디자인　　MBC 드라마 〈마의〉 캘리그래피

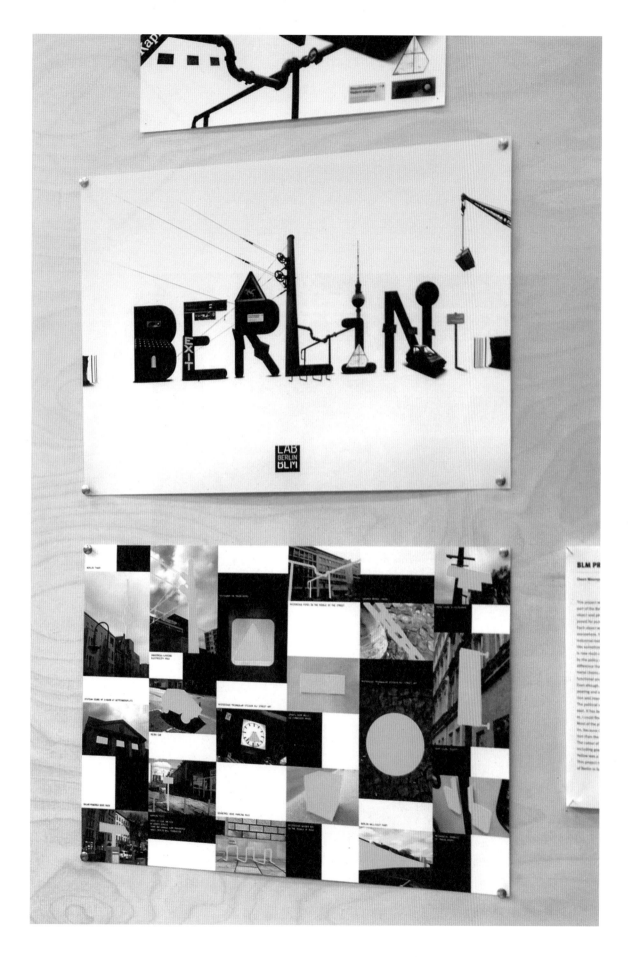

BLM(Berlin London Milan) Project Poster, Berlin

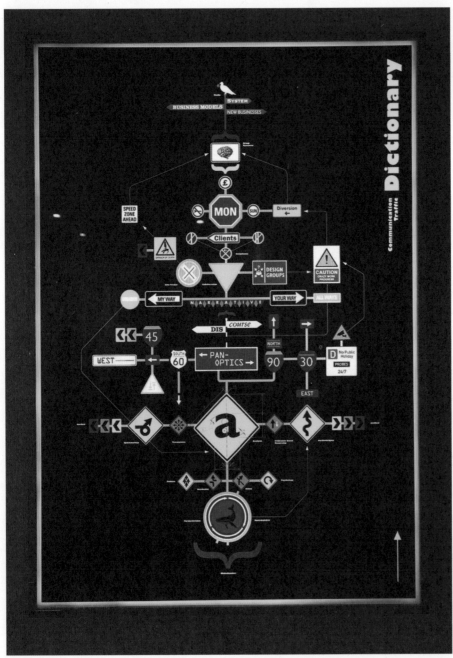

Communication Traffic Dictionary

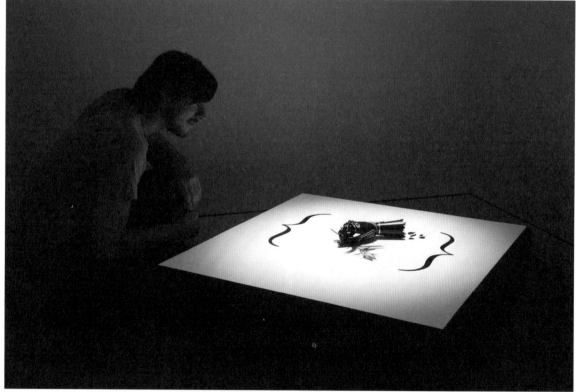

Claudius' Hand Royal Shakespeare Company, 셰익스피어 레코딩 프로젝트

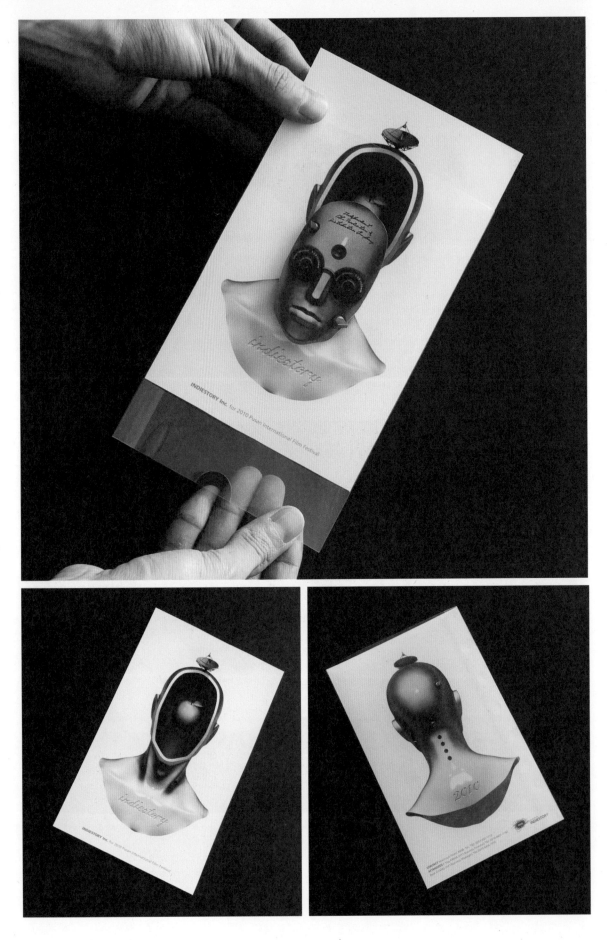

Indiestory 프로모션 포스트 카드

Indiestory　부산국제영화제 카탈로그 / 2010

Ophelia's Skull Royal Shakespeare Company, 셰익스피어 레코딩 프로젝트

Samuel Treindl

우연을 마주하는
순간

산업디자이너 사무엘
트레인들(Samuel Treindl)은
조명 및 액세서리 그리고
가구 관련 작업을 진행한다.
그의 기발한 작품은 예상치
못한 상황에서의 세심한
관찰을 통해 시작된다. 우연한
행동을 맞닥뜨린 순간에서
새로운 아이디어를 낚아챌 수
있는 관찰력이 그의 영감의
원천이다.

사무엘 트레인들(Samuel Treindl)은
2009년부터 독립적으로 일하고 있는
산업디자이너로, 독일 뮌스터에 살고
있다. 조명 및 액세서리 그리고 가구
관련 디자인을 전문으로 하고 있으며
주로 작은 규모의 기업과
협업하고 있다.
www.samuel-treindl.de

나에게 있어 창작은 과정에서의 관찰로부터 시작된다.
때로 우리의 행동은 예상치 못한 결과를 낳곤 한다.
이 경우 우리는 이 예상치 못한 결과에 적응하고 이를
새로이 생각해야 한다.

예를 들어 1 'Chaotick' 카펫은 우리가 바쁘게 돌아다니다
바닥 곳곳에 여러 장의 종이들을 떨어뜨리면서 생겨난
난잡한 상황으로부터 초기 아이디어를 얻은 것이다.
그 광경에서 나는 바닥 자체를 폐휴지함으로 바꾸면
어떨까? 하는 생각을 하게 됐다.

2 '3en+' 벽시계는 어느 날 약속에 너무 늦어버린 상황에서
아이디어를 발전시켜나간 것이다. 독일에서는 시간을
지키는 것을 매우 중요한 문제로 여긴다. 때문에 젊은
친구들은 집안의 벽시계를 아예 조금 앞으로 돌려놓는
습관을 들이기도 한다. 나는 이 모습에서 예비 공간이라는
개념을 떠올렸다.

3 'Brache collection'(Designlabor Bremerhaven)은 실수로
모든 페인팅 브러시들을 한 물감통에 집어 넣어버린
데에서 아이디어를 얻었다. 그 실수에서 물감통을
콘크리트로 대체하고 페인팅 브러시들을 나뭇가지로 바꿔
표현한 것이다.

4 'Stan'은 팔꿈치에 전선이 감긴 모습에서 영감을 얻었다.
이를 통해 평범한 스탠드가 보다 개성 있고 실용적인
모습으로 새로이 태어날 수 있었다.

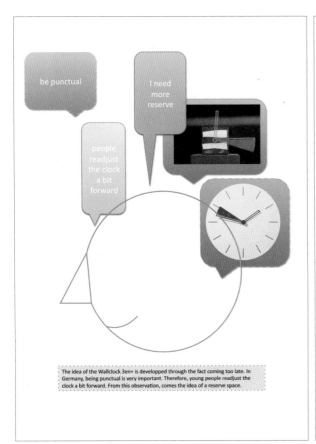

The idea of the Wallclock 3en+ is developped through the fact coming too late. In Germany, being punctual is very important. Therefore, young people readjust the clock a bit forward. From this observation, comes the idea of a reserve space.

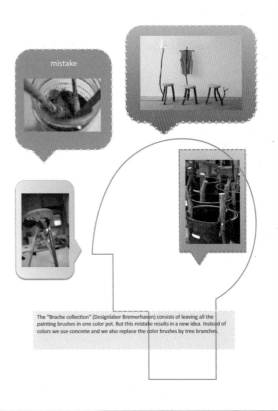

The "Brache collection" (Designlabor Bremerhaven) consists of leaving all the painting brushes in one color pot. But this mistake results in a new idea. Instead of colors we use concrete and we also replace the color brushes by tree branches.

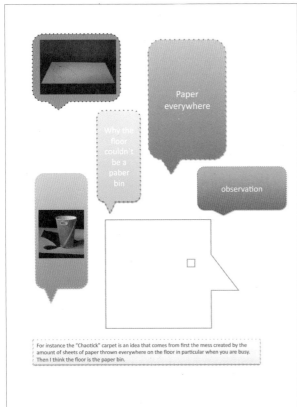

For instance the "Chaotick" carpet is an idea that comes from first the mess created by the amount of sheets of paper thrown everywhere on the floor in particular when you are busy. Then I think the floor is the paper bin.

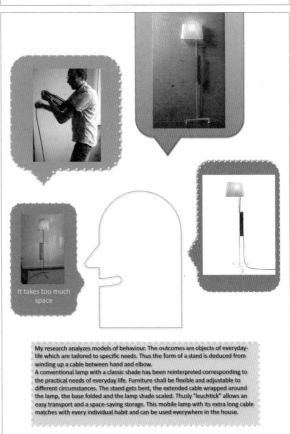

My research analyzes models of behaviour. The outcomes are objects of everyday-life which are tailored to specific needs. Thus the form of a stand is deduced from winding up a cable between hand and elbow.

A conventional lamp with a classic shade has been reinterpreted corresponding to the practical needs of everyday life. Furniture shall be flexible and adjustable to different circumstances. The stand gets bent, the extended cable wrapped around the lamp, the base folded and the lamp shade scaled. Thusly "leuchtick" allows an easy transport and a space-saving storage. This mobile lamp with its extra long cable matches with every individual habit and can be used everywhere in the house.

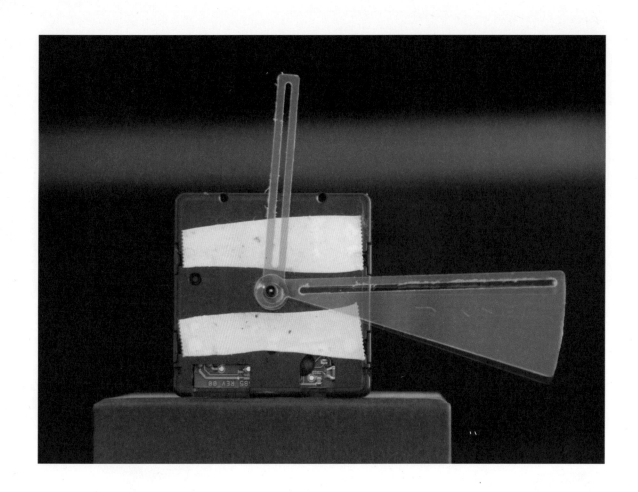

3en+ 독일에서 시간을 지키는 것은 매우 중요한 문제로 여겨진다. 때문에 젊은 친구들은 집안의 벽시계를 아예 조금 앞으로 돌려놓는 습관을 들이기도 한다. 난 이 모습에서 예비 공간이라는 개념을 떠올렸다.

Brache Collection Designlabor Bremerhaven
실수로 모든 붓을 한 물감통에 집어넣어 버린 데에서 아이디어를 얻은 작품. 물감통을 콘크리트로 대체하고 페인팅 브러시들을
나뭇가지로 바꿔 표현했다. 의자를 뒤집어서 생각해보면 연상이 될 것이다.

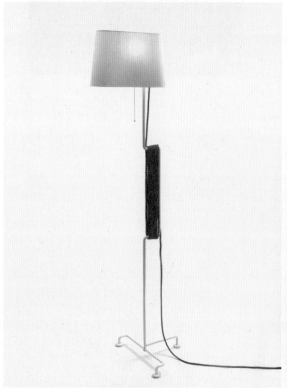

Chaotick 바닥 자체를 휴지통으로 만들 수 있는 카펫,
혹은 휴지통

Stan 팔꿈치에 전선이 감긴 모습에서 영감을 얻어 작업한
스탠드 조명

양재원

아이디어는
그네를 타고

추억에 의한 경험에서
작업의 모티프를 얻는다는
그는 추억과 작업이
합일되는 지점에서
아이디어의 실마리를
찾는다. 아이디어를 넓이와
깊이로 가늠한다면 그는
깊이에 가깝게 접근한다.

파운틴스튜디오(Fountain studio)를
운영 중이다. 2009년 차세대
디자인리더로 선정되었으며,
모마 스토어의 〈Destination
Seoul〉프로젝트에 참여했고, 프랑스
Colette, 10.CORSO.COMO Seoul,
영국 MAGMA에서 그의 디자인
상품이 판매되었다.
IT, 가전제품에서 생활 소품에
이르기까지 기업들과 다양한 협업을
진행하고 있다.
www.designfountain.com

나의 작업은 대부분 내가 경험했던 모든 추억에서 모티프를
얻는다. 이번 작업에 관한 모티프 역시 어릴 적 놀이터에서
타고 놀았던 그네의 추억과 어른이 되어 석양이 지는
놀이터에서 조카들이 그네를 타는 모습을 보면서 떠오르게
된 아이디어다. 그네의 움직임과 진자시계의 동일한
움직임이 오버랩되어 추시계로 만들게 되었다.

원더 화병 세라믹, 270 x 145 x 110mm / 2010
돌틈에서 피어나는 들꽃이 콘셉트인 화병

Memory

$$T = 2\pi\sqrt{l/g}$$

$$T = 2\pi\sqrt{\frac{I_G + Mh^2}{Mgh}}$$

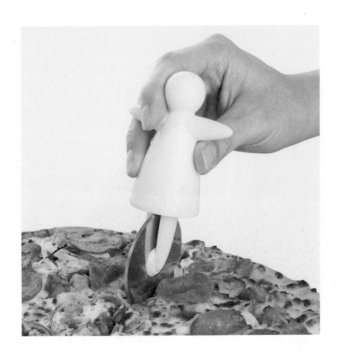

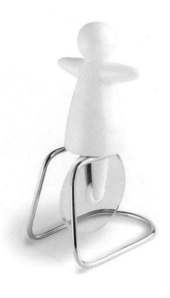

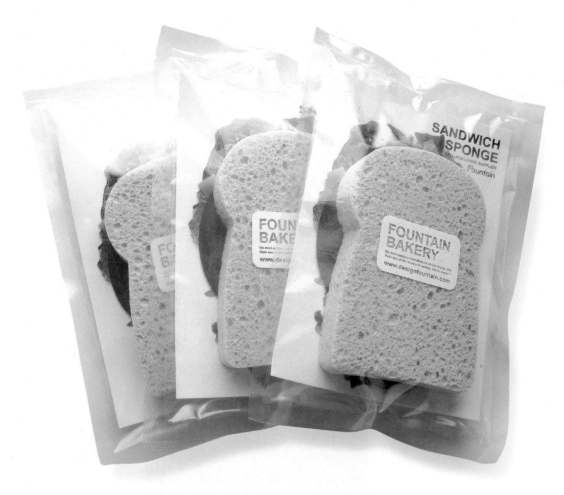

시스 피자 커터　세라믹, 스테인레스, 95 x 75 x 75mm / 2011
여자아이가 외발자전거를 타고 있는 형상을 하고
있는 피자 커터

샌드위치스폰지　셀룰로오스, 88 x 128 x 20mm / 2004
식빵과 셀룰로오스의 조직이 유사하여 만든 생활 소품

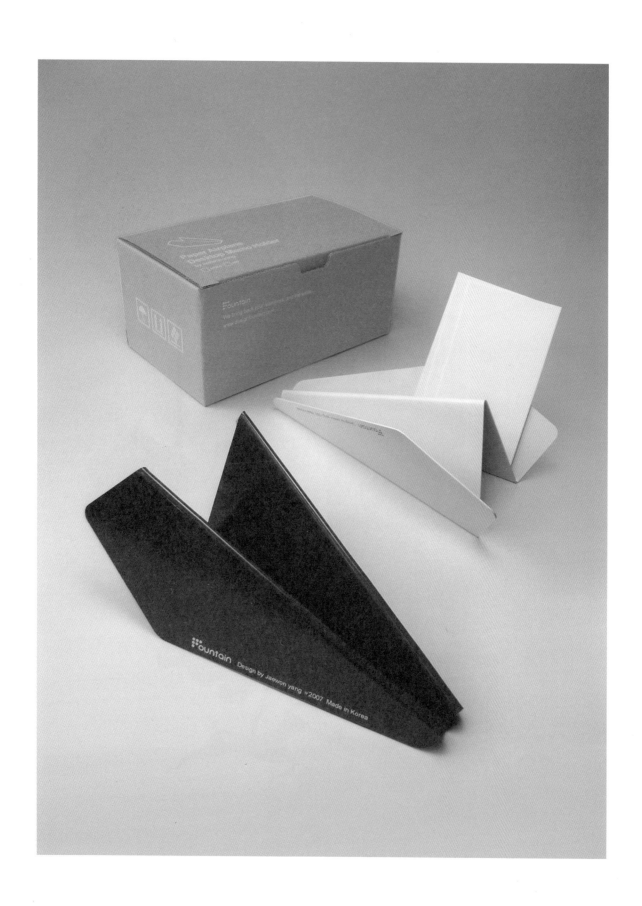

종이비행기 메모 홀더, 어릴 때 만들며 놀던 종이비행기 형상의 메모꽂이 / 2007

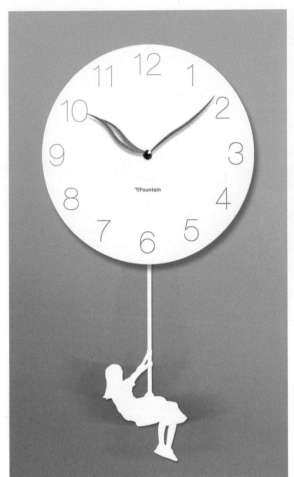
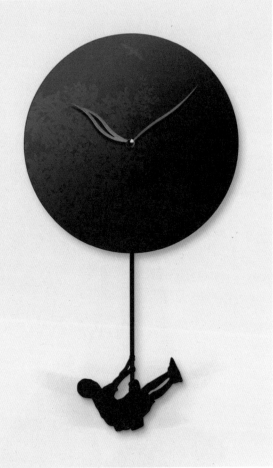

스윙 벽시계 나무, 철, 290 x 500 x 46mm / 2010
그네 타는 아이 모티프의 추시계

조경규

작업은
룰루랄라

생경한 색과 이미지의
조합을 통해 강렬한
작품을 선보이는
조경규는 아이디어의
정교한 시각화를
고민하기보다는
불규칙적으로 떠오르는
아이디어의 효율적인
조합에 집중한다.

뉴욕 프랫 인스티튜트에서 시각디자인을
전공하고 현재 1인 스튜디오
블루닌자프로젝트에서 일러스트레이터와
디자이너로 일하고 있다. 만화책
『오무라이스 잼잼』과 『차이니즈 봉봉클럽』을
쓰고 그렸고 그림책 『800』과 시화집
『반가워요 팬더댄스』 등을 냈다.
blueninja.biz

나의 작업의 원천은 멋진 음악과 예쁜 아내 그리고 맛있는
음식이다. 그들에 둘러싸여, 그들을 위해서 일한다. 머리도
늘 그들로 가득차 있다. 나는 작업을 할 때 결코 집중하지
않는다. 작업과 일정한 거리를 두고 일하는 걸 좋아한다.
열정이라든가 야망 같은 것이 절대 묻어나지 않도록
노력한다. 그래야 재미있는 작업이 나올 수 있다고 믿는다.

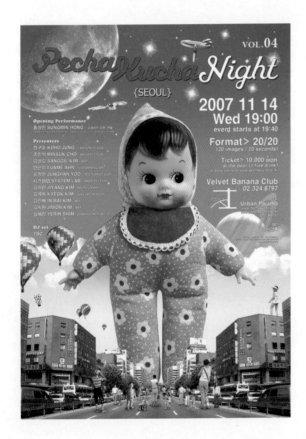

〈페차쿠차 나잇 서울 vol.4〉
포스터

디지털 콜라주
427 x 600mm / 2007
'페차쿠차' 포스터는 그 전회에 참가했던
작가 중 한 명이 다음 회의 포스터를 만드는
것이 원칙이었다. 3회에 발표자로 참여했던
내가 4회의 포스터를 만들었던 것은 그런
이유에서였다.

옛날빵 딱지

디지털 콜라주
219 x 293mm / 2008
어린이 잡지 〈개똥이네 놀이터〉의 별책
부록으로 나왔던 〈제3세대 딱지시리즈〉의
12탄으로 제작된 딱지다.

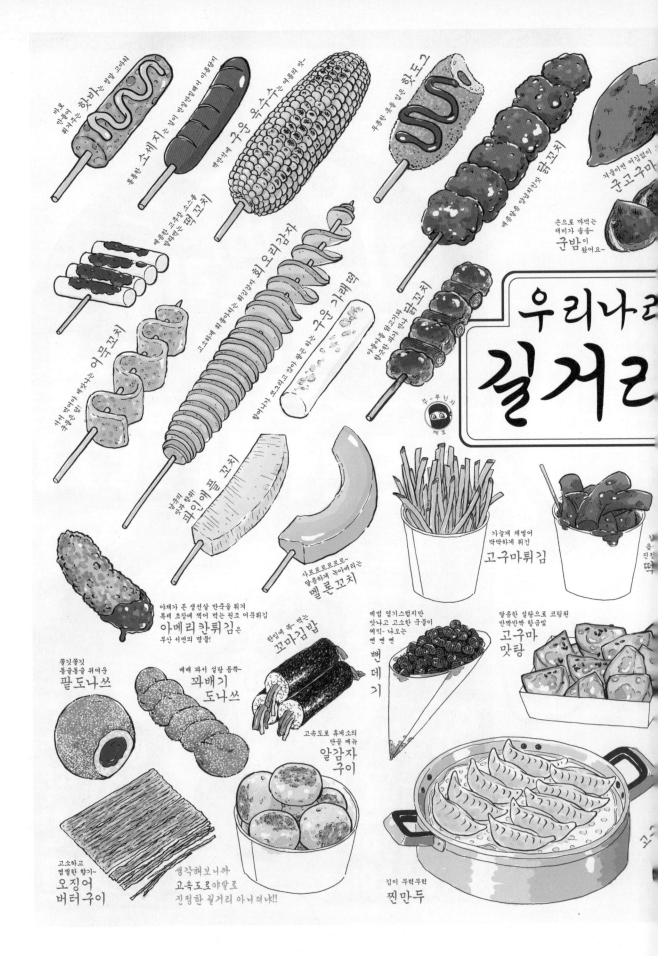

우리나라 길거리 음식도감 종이에 먹, 디지털 채색, 586 x 386mm / 2012
요리만화 『오무라이스 잼잼』 3권의 초판 한정 부록으로 제작된 포스터다. 처음엔 사진으로 할까도 생각했는데, 왠지 그림이 더 통일감 있고 맛있어 보일 것 같아 그림으로 그렸다. 이 모든 걸 먹으러 다녀야 한다는 것이 부담스럽기도 했다. 결과적으로 옳은 판단이었다고 생각한다.

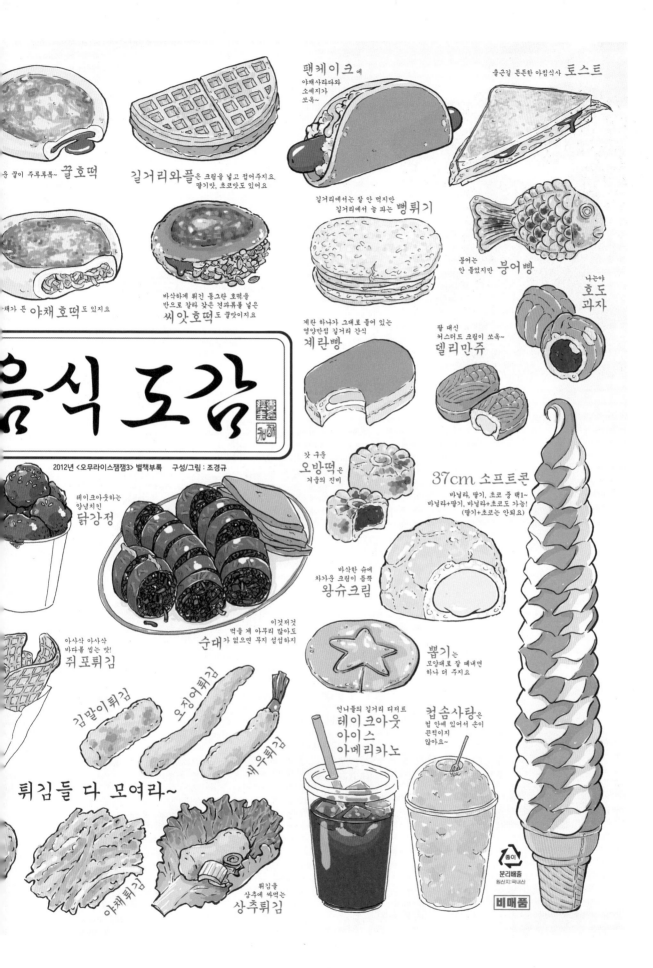

운 꿀이 주르륵~ **꿀호떡**

팬케이크에
야채 샐러드와
소세지가
쏘옥~

출근길 든든한 아침식사 **토스트**

길거리에서는 잘 안 먹지만
길거리에서 늘 파는 **뺑튀기**

붕어는
안 들었지만 **붕어빵**

나는야
**호도
과자**

길거리와플은 크림을 넣고 접어주지요.
딸기맛, 초코맛도 있어요

바삭하게 튀긴 동그란 호떡을
반으로 갈라 갖은 견과류를 넣은
씨앗호떡도 꿀맛이지요

채가 든 **야채 호떡**도 있지요

계란 하나가 그대로 들어 있는
영양만점 길거리 간식
계란 빵

팥 대신
커스터드 크림이 쏘옥~
델리만쥬

음식 도감

2012년 <오무라이스잼잼3> 별책부록 구성/그림 : 조경규

갓 구운
오방떡은
겨울의 진미

37cm 소프트콘
바닐라, 딸기, 초코 중 택1~
바닐라+딸기, 바닐라+초코도 가능!
(딸기+초코는 안되요)

테이크아웃하는
양념치킨
닭강정

이것저것
먹을 게 아무리 많아도
순대가 없으면 무지 섭섭하지

바삭한 슈에
차가운 크림이 듬뿍
왕슈크림

아사삭 아사삭
바다를 씹는 맛!
쥐포튀김

뽑기는
모양대로 잘 떼내면
하나 더 주지요

김말이튀김

오징어튀김

새우튀김

언니들의 길거리 디저트
**테이크아웃
아이스
아메리카노**

컵솜사탕은
컵 안에 있어서 손이
끈적이지
않아요~

튀김들 다 모여라~

야채튀김

튀김을
상추에 싸먹는
상추튀김

종이
분리배출
원산지:국내산

비매품

75

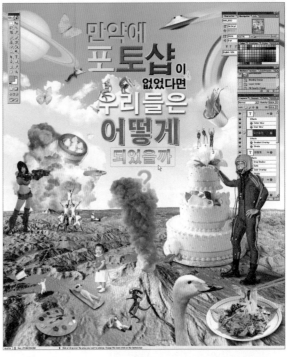

**반달곰
티셔츠**

면티에 1도 실크스크린 / 2003
반달곰을 좋아했던 나. 반달곰이
되고 싶어 직접 만들었다. 100장을
찍어 80장은 팔고 나머지는
지인들에게 나눠주었다. 10년이
지났지만 지금도 즐겨 입고 있다.
특히 동물원 놀러가는 날엔 반드시
입는다.

**포토샵
만세**

디지털 콜라주
238 x 284mm / 2007
예전에 〈월간디자인〉에 매달
한편의 시와 그림을 연재했는데,
그 작업들 중 하나이다.
포토샵에 대한 나의 진심 어린
마음을 담아 보았다.

**한 아름다운 무용가를
위한 연대기**

디지털 콜라주
6000 x 2300mm / 2009
무용가 안은미 선생님이
2009년 제1회 백남준
아트센터 예술상을 수상할 때
백남준 아트센터에서 전시했던
작품이다.

이준강

Lee Jun Kang,

서른무기 오픈

모모트 스튜디오의 아트디렉터
이준강은 모모트라는
페이퍼토이를 통해 여러 다양한
업체들과 콜라보레이션을
진행한다. 그는 다양한 캐릭터를
심플하지만 특징 있게 표현한다.
이를 위해 많은 시간을 스케치에
투자하는데, 다양한 서브 컬처와
주변 사물에 관한 면밀한 관찰을
통해 아이디어를 얻는다. 서브
컬처가 주는 자기중심적인
색채는 이질적이면서도 동감되는
이중적 감정을 느끼게 하기
때문이다.

모모트 스튜디오의 창립 멤버이자, 모모트
스튜디오의 아트디렉터. Brown Breath,
Nike, MCM, NJP Art Center, Times
Square 등과 콜라보레이션을 진행하고
있으며, 현재 디즈니와의 협업 중이다.
아트토이 디렉터를 꿈꾸던 중, 종이라는
소재에 대해 매력을 느꼈고 평범한 종이도
아트토이가 될 수 있다는 것을 보여주고자
다양한 프로젝트를 진행하고 있다.
www.momot.co.kr

주변의 사물들을 유심히 관찰한다. 주변을 유심히 보다
보면 그 사물들을 어떻게 하면 직선으로 혹은 단순하게
표현할 수 있을까를 생각하게 된다. 그리고 생각한 것들을
스케치로 옮기고 컴퓨터 작업을 통해 최종적으로 컬러링
한다.
캐릭터디자인에 있어서 가장 표현하기 어려운 점은
심플하지만 특징 있게 표현하는 부분이다. 그 부분을
보완하기 위해 스케치에 많은 시간을 투자하고 있다.
결국 디자이너에게 가장 큰 무기는 스케치라고 생각한다.
'모모트'의 가장 큰 장점은 위트와 친근한 사연이다. 인상은
험악하지만 심성이 고운 몬스터나 수염이 많아 나이가
들어 보이지만 알고 보면 어린, 우리 주위 친구들의 모습을
모모트만의 감성으로 표현한다.
가장 많은 아이디어는 스트리트 아트, 타투이스트,
스트리트 패션 등의 다양한 '서브 컬처'를 통해서 얻는다.
그들에게선 단지 외형적인 이미지에만 치중하는 요즘
문화와는 다른 자신만의 색깔과 목소리를 들을 수 있다.

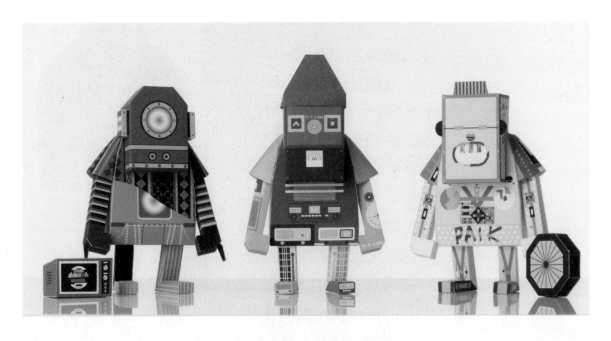

NJP Art Center 징기스칸의 복권(The Rehabilitation of Genghis-Khan) / 슈베르트(Schubert) / 로봇 K - 456
백남준의 작품을 모모트의 감성으로 리디자인하여, 백남준 탄생 80주년 기념 리미티드 에디션으로 발표했다.

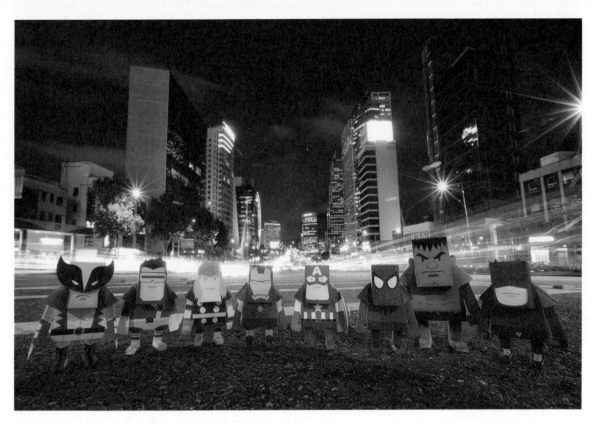

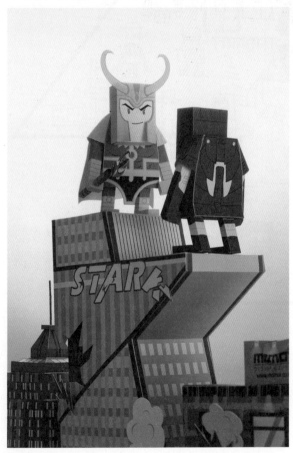

MARVEL MOMOT Paper Toyz 마블 코믹스의 히어로들을 모모트만의 그래픽으로 재해석했다. / 2012

81

MOMOT Monster Series JACK '공포영화에 나올 법한 험악하고 무서운 캐릭터에게도 동심은 있다'라는 주제로 제작된 모모트. 험악한 얼굴과 가슴에 안긴 곰인형의 대비가 특징이다. / 2011

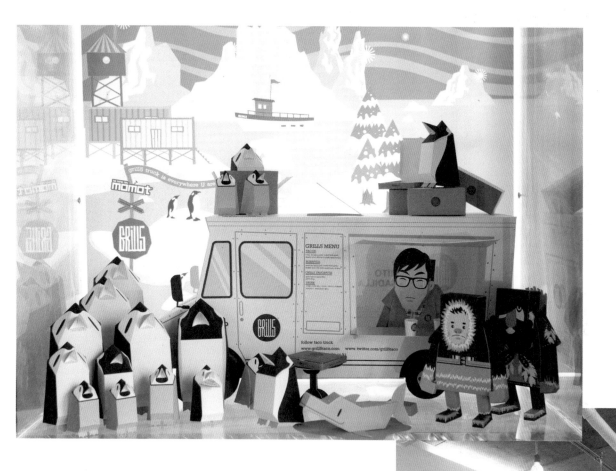

Grill5taco X MOMOT 컬처푸드 브랜드인 그릴5타코(Grill5taco)와 모모트의 콜라보레이션. 그릴5타코의 아이콘인 트럭과 다양한 메뉴를 모모트와의
아트워크를 통해 한정 패키지 및 전시로 진행하였다. / 2012

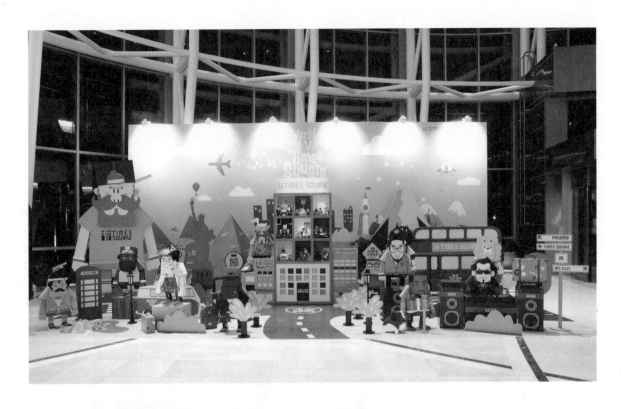

Times Square Exhibition　'World Trend Village Times Square'라는 콘셉트로 타임스퀘어와 모모트가 함께한 대규모 콜라보레이션 전시다.
세계 각국의 랜드마크를 배경으로 만든 대형 모모트들이 타임스퀘어 아트리움에 전시되었다. / 2012

NIKE Nike와 모모트의 첫 번째 콜라보레이션. 나이키의 아트 티셔츠를 입힌 다양한 페이퍼토이를 전시했다. / 2010

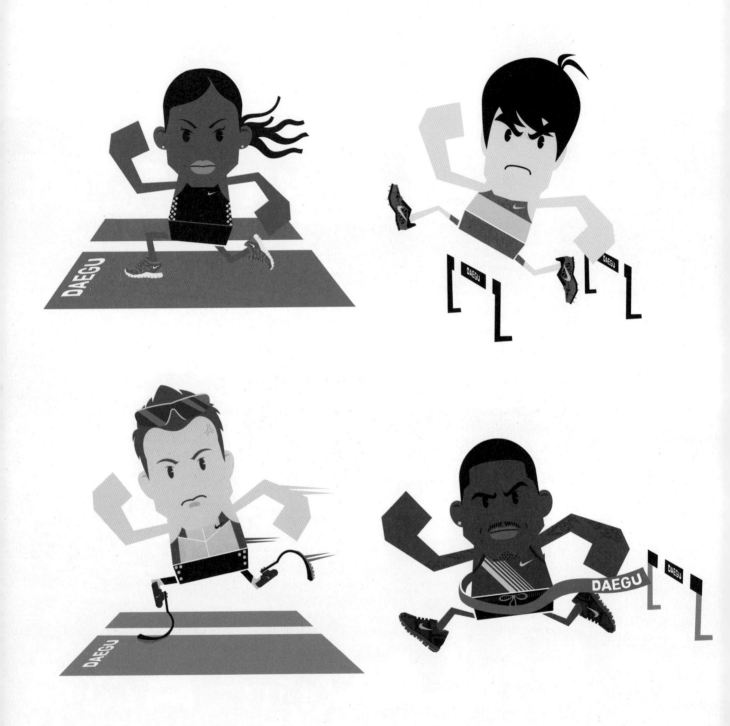

대구 육상 나이키 모모트 나이키와의 세 번째 프로젝트로 나이키가 후원하고 있는 대구 육상 선수들을 디자인에 적용했다. / 2010

최은솔

순수성과
무작위성 사이

Choi Eun Sol

어린 시절을 떠올리며
구상해낸 어른 놀이는
머릿 속에 저장되어 있던
유년의 기억을 무작위로
추출하여 조합하는
방식이다. 무작위로 조합된
생각 덩어리는 가끔씩
아이디어라는 반짝임을
가지고 있기도 하다.

2009년 프랫 인스티튜트에서 수학하고,
2011년 무스타쵸스 소셜 펀딩을
시작했다. 같은 해 〈월간디자인〉이
주최한 〈서울디자인 페스티벌 2012〉에
영디자이너로 참여하여 '가장 주목받은
디자이너'에 선정되었다. 2012년
한국예술종합학교 미술원 디자인과를
졸업한 신진디자이너이다.
www.theMustachos.com

내가 지금 하고 있고 또 지속적으로 해나가고자 하는
작업들은 '어른들의 놀이'이다. 어른이기에 어른들만이 할
수 있는 그런 놀이가 아니라 순수하게 피식 웃음이 나올 수
있다거나, 재미있다는 생각이 스치기만 해도 좋다. 놀이를
접한 '어른'은 금세 어린 시절의 자신을 만나게 되므로,
나는 나의 어린 시절의 놀이를 떠올려 어른들의 놀이를
만들어 냈다.

시각적으로 마주했던 기억들이 하나씩 형태가 되어
머릿속에 저장되면, 나의 머릿속은 어린 시절 핀볼
게임에서처럼 그 기억을 마구 돌려버린다. 기억은 다양한
생각들과 무작위로 만나게 되고, 가끔씩 "유레카!" 하고
외칠 정도로 말도 안 되는 아이디어들이 입 밖으로 나온다.
이번 아이디어맵은 무스타쵸스가 탄생되었던 순간의
맵이다.

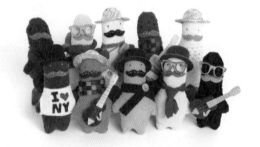

영상 스틸컷 일부

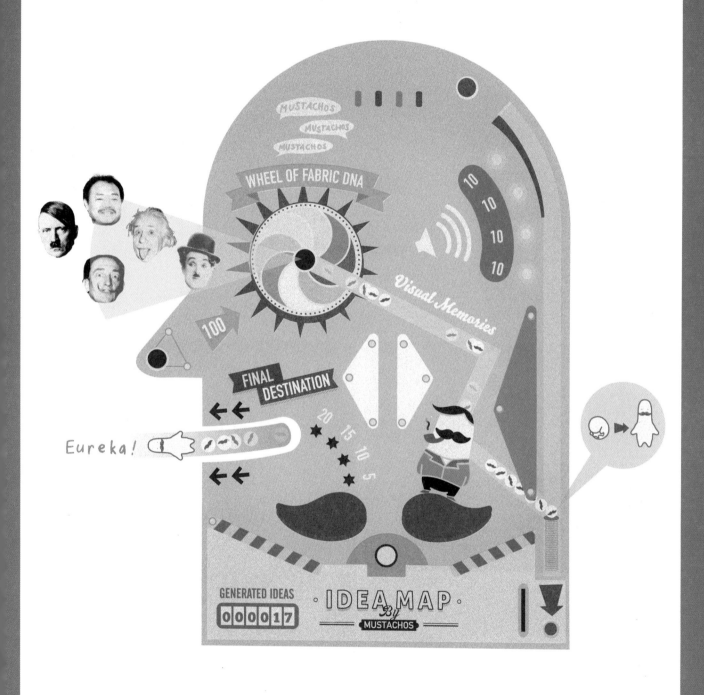

무스타쵸스

항상 지니고 다닐 수 있는 커스터마이징
인형(일명 DNA 인형). 콧수염을 가진 마쵸를
사랑한 소녀가 그를 간직하기 위해 주술로 만들어
낸 생명체가 바로 무스타쵸스라는 작은 이야기가
숨어있다. 이야기처럼 인형은 사용자들에 의해
만들어진다. 애니어그램에 기초한 각각의 성향
중 해당하는 패브릭 DNA를 두 가지 고르고
그에 어울리는 아이템들을 고르면 나만의 혹은
누군가의 분신, 무스타쵸스가 완성된다.
이 과정을 통해 인형은 한 사람의 성향을
대변하게 되며, 사람들은 어릴 적 친구처럼
지냈던 인형에게처럼 감정을 이입할 수 있게
된다. 패브릭 DNA는 시즌별로 20개씩 선보이며,
총 100가지의 조합이 가능하다. 모든 공정은
100% 손바느질로 이루어지기 때문에 모두
조금씩 다르게 만들어진다. 이를 통해 하나씩
정성 들여 만든, 동시에 조금은 엉성한 느낌이
아날로그적인 감성을 전한다. 마포 복지관의
손바느질이 능숙한 어르신들에게 일거리를
제공하여 실버 세대의 일자리 창출에 기여하기도
한다.

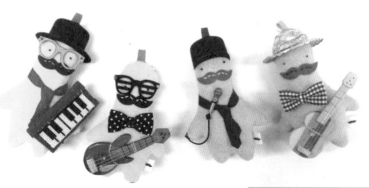

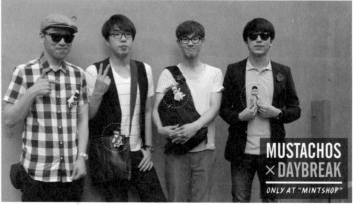

무스타쵸스 캘린더 작업

무스타쵸스와 데이브레이크의 아티스트 콜라보레이션

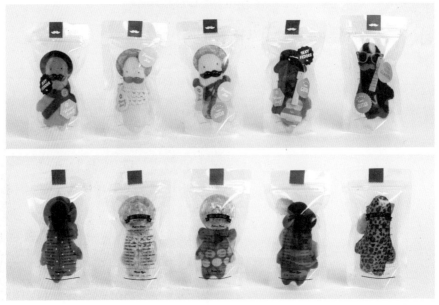

92

박보미

일렁이는
추억

가구디자이너 박보미는 모듈의
반복을 이용해 가구의 형상을
재현한다. 비계 구조의 격자를
기본으로 한 그의 작품은
일렁이는 추억에 관한 기억을
상징한다. 저 먼 추억에서
이끌어낸 기억을 하나의 표본으로
설정하고 그 표본을 다양한 곳에
적용하는 방식으로 작업한다.
그는 아련한 기억을 작품으로
형상화한다.

가구디자이너. 현재 프리랜서
활동과 학업을 함께 하고 있는
그는 2008년 서울과학기술대학교
금속공예 디자인과를 졸업하고
현재 홍익대학교 산업미술대학원
가구 디자인과에 재학 중이다.
www.bomipark.com

머릿속에 어렴풋이 자리잡고 있는 기억에 관한 이야기를 하고자 하였다. 어쩌면 이 'Afterimage furniture' 작업에는 나의 어린 시절 작은 눈으로 보았던 이미지가 고스란히 담겨있다고 할 수도 있겠다. 어렸을 적, 건축을 하시는 아빠를 따라 다니며 본 공사 현장에는 늘 놀이감이 가득했다. 그중에서도 지금까지 강렬하게 떠오르는 기억 속 이미지는 건물을 올리기 전 틀이 되는 비계 구조이다. 격자 형태로 별다른 특색 없이 오직 기능만을 위해서 설치되는 이 가설물은 나의 어린 시절 추억이자 기억의 모습을 대변한다. 나는 비계 구조에서 '선'이라는 가장 기본적인 조형 요소를 통해 작품을 구성하고 있다. 선의 다양한 표현 요소 중에서 반복 행위를 통해 선이 겹쳐지고, 그 겹침 효과로 인해 시각적으로 시간의 지속성이 느껴지도록 했다. 그리하여 작품은 마치 지난 추억 그리고 기억을 떠올릴 때 뚜렷한 형상 없이 희미한 이미지로 기억되는 것과 같이 표현되고 있다. 이 작품은 이동하면서 감상하면 마치 신기루처럼 흔들리는 것 같은 착시 효과를 준다.

Afterimage 01 Steel, 800 x 600 x 1140mm

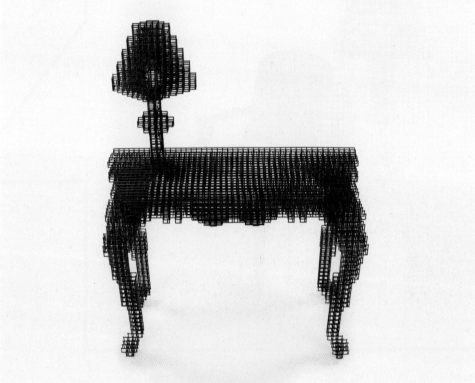

Afterimage 02 Steel, 1100 x 550 x 1300mm

삶을 살아가면서 우린 늘 기억을 품으려 한다. 서로 다른 모습을 간직한 채 흐르는 시간의 흔적은 뚜렷한 형상 없이 흩어지는 듯하다.
우리의 머릿속에 스며들어 있는 기억은 어떤 모습일까? 시간이 남긴 잔상은 아마도 이런 모습이 아닐까? 가구의 형태는 보는 이들에게
뚜렷한 형태로 다가오지 않는다. 마치, 서리 긴 유리를 통해 물체를 보듯이 외곽선의 형태가 모호하게 보인다.

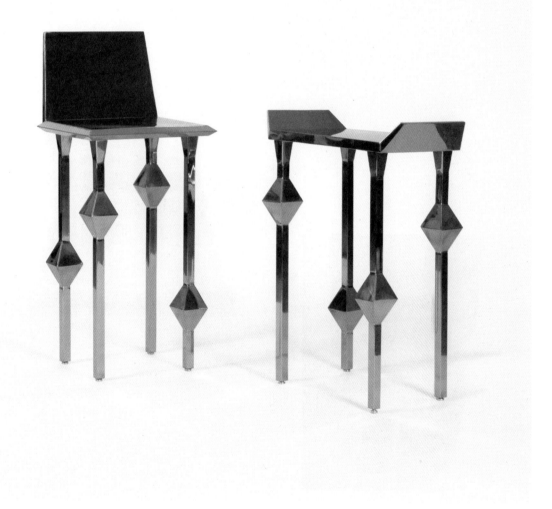

Essence Chair Stainless, 600 x 400 x 870mm

본질적인 가치가 지닌 아름다움의 깊이를 표현하고 싶었다. 기존의 많은 디자인에서 느껴지는 다양한 표현 요소를 최대한 배제하고, 스테인리스의 금속적 성질이 갖고 있는 미를 최대한 끌어내는 데 집중하였다. 기하학적인 형태를 통해 작품의 모서리에 맺히는 빛의 강한 반짝임은 차갑게 느껴질 정도로 극한의 아름다움을 선사한다.

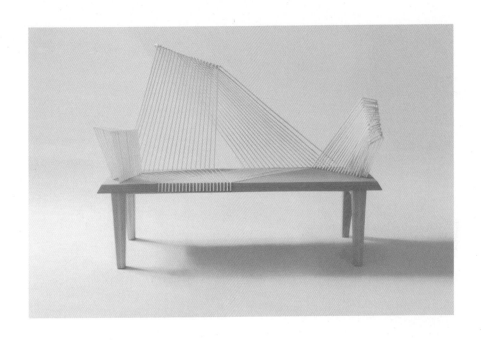

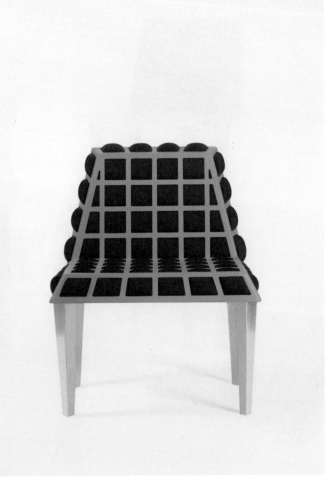

Overlap Bench Steel, Ash, 1400 x 550 x 1100mm
선이 겹쳐짐에 따라 느낄 수 있는 깊이감을 표현했다.
일정한 간격으로 반복되는 선은 각도와 방향의 변화를
통해 공간을 만들어내게 된다. 공간 안에서 표현되는
일정한 선은 단순하면서도 그 겹침만으로도 조형미가
느껴진다.

Swollen Chair Steel, Spantex, 600 x 580 x 850mm
강함과 부드러움. 어둠이 빛을 원하듯, 끝과
끝에서 느껴지는 상반된 두 느낌이 만났다.
서로 다름에서 느껴지는 감정의 혼용을 통해,
새로움이란 느낌을 부여받는다.

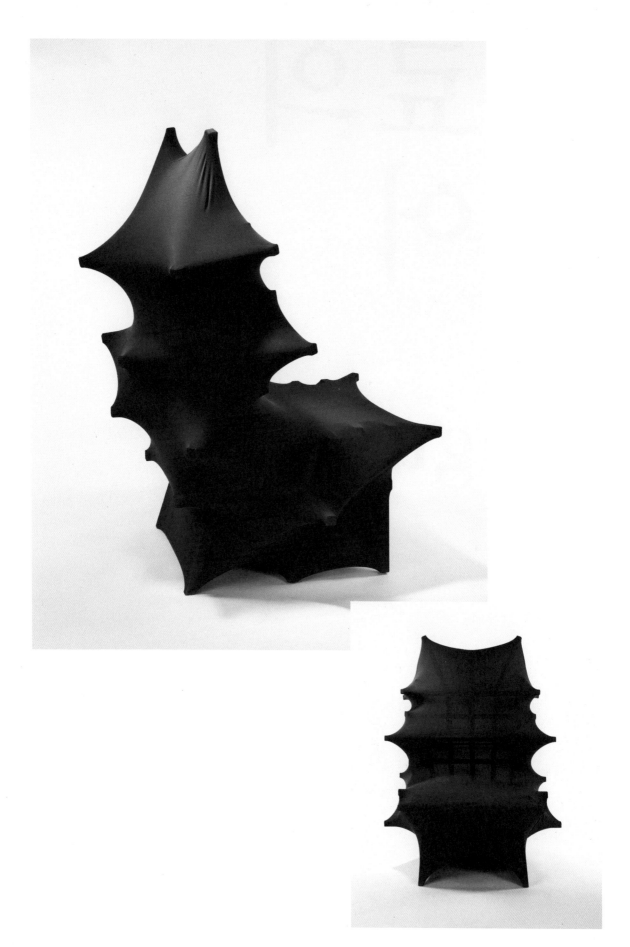

Protrude Ash, Spantex, 800 x 850 x 1500mm

누구나 자신의 내재된 욕망을 감춘 채 살아가고 있다. 감춰진 욕망은 얇은 막을 뚫고 나올듯한 형상으로 비춰진다. 그 내면 깊숙한 곳에 숨겨져 있는 또 다른 모습을 끌어내고자 했다.

재료의
언어

language

of
ingredient

요리에서 가장 중요한 것은
적절한 재료의 선택이다.
그 적절한 재료가 서로 조화를
이룰 때, 그날의 요리는
성공하기도 실패하기도 한다.
일단 재료를 선정했다면,
그 재료가 가진 특성에
집중하고, 세심한 손길로
다듬어야 한다.
여기서는 일상의 좋은 재료와
그 재료의 조화를 통해
작업의 영감을 얻는 11인의
크리에이터가 이야기를
전한다. 그저 이것저것

머릿속에 넣어 몇 번 흔들고
나면 아이디어가 짠하고
떠오르는 크리에이터부터,
역사를 통해 습득한 자신만의
방법론을 체계적으로
제시하는 크리에이터까지……
그들이 요리하는 다양한
재료의 언어를 엿볼 수 있다.

성재혁

오 브다 그리에이터의

Sung Jae Hyouk

타이포그래피와 그래픽 언어에
대한 개인적 실험을 함과 동시에
이 시대를 이끌어 갈 젊은
디자이너들과 동고동락하고 있는
성재혁은, 역사를 통해 검증된
디자이너들의 시각 언어를
분석하고 체득하여 적절한
타이밍에 구사할 수 있도록
연구한다. 탄탄한 기본기를
갖춘 채 체계적으로 정리된
자신만의 프로세스를 정립한 그는
다양하고 실험적인 타이포그래피
작업을 선보이고 있다.

국민대학교 조형대학에서 시각디자인,
미국 CIA(Cleveland Institute of
Art)에서 그래픽디자인을 전공하고
CalArts(California Institute of the
Arts)에서 그래픽디자인 석사 학위를
취득했다. 대학원 졸업 후 1인 스튜디오
IMJ에서 타이포그래피와 그래픽 언어에
대한 개인적인 실험을 해오고 있다.
한때 CalArts 홍보처에서 CalArts와
REDCAT(Roy and Edna Disney/CalArts
Theater)의 다양한 인쇄물들과 웹사이트를
디자인했다. 그는 ADC Gold를 비롯해,
TDC, ID, Adobe 등에서 수상했으며, 프랑스
샤몽 페스티벌을 비롯한 다수의 국제 전시에
초대되었다. 2006년 이후 국민대학교
시각디자인학과에서 그래픽디자인의 새로운
패러다임을 이끌어 갈 젊은 디자이너들을
가르치고 있다.
www.iamjae.com

나는 디자인의 역사에서 대부분의 해결책을 찾는다. 역사에 기록된 수많은 걸작들은 경우에 따라 어떤 시각 언어로 구사해야 할지를 알려준다. 그래서 나는 평소 1) 이미 검증된 디자이너들의 다양한 작품을 꾸준히 보고, 2) 어떠한 경우를 어떤 시각 언어로 풀어냈는지를 분석한 뒤 3) 나의 시각 언어로 정리한다. 4) 그리고 정리된 언어를 언제든지 적절하게 구사할 수 있도록 연습해서 체득한다.
디자인할 때 문제가 생기면 1) 문제에 대해 조사하고 분석한다. 2) 체득한 시각 언어 중 문제 해결에 적합한 모든 언어를 선택하여 3) 위계질서를 부여하고 4) 하나의 시각 언어로 융합한다. 여기서 위계질서를 부여하고 융합하는 방법은 영업 기밀이다. 물론 잘 분석해 보면 어렵지 않게 파악할 수 있을 것이라 믿는다.

다음은 일반적으로 내가 겪는 포스터 제작 과정이다. 물론 잘 아는 문제일수록 과정은 짧아진다.

1 클라이언트를 만난다.
2 문제를 분석한다.
3 회의하고 토론한다.
4 문제 해결을 위한 전략을 세운다.
5 만든다.
6-1 어떻게 만들어질 수 있을지 상상한다. 얼마나 나쁠지 깨닫는다. 무식함을 인정한다.
6-2 그냥 몇 가지 결정을 내린다.
7 회의하고 다시 분석한다.
8 더 만든다.
9 회의하고 다시 분석한다.
10 더 만든다.
11 회의하고 다시 분석한다.
12 더 만든다.
13 하나를 고른다.
14 클라이언트를 만난다.
15 발전시킨다.
16 다시 클라이언트를 만난다.
17 더 발전시킨다.
18 완성해서 인쇄한다.
19 포스터를 건다.
20 오탈자를 확인한다.

나는
다른
디자이너/작가들의
작품을
적절히
"잘"
그리고
꾸준히
베낀다

단서 **0 CLUE ZERO**　　포스터, 오프셋 인쇄, 594 x 841mm / 2012

사건 **CASE** 포스터, 오프셋 인쇄, 594 x 841mm / 2012

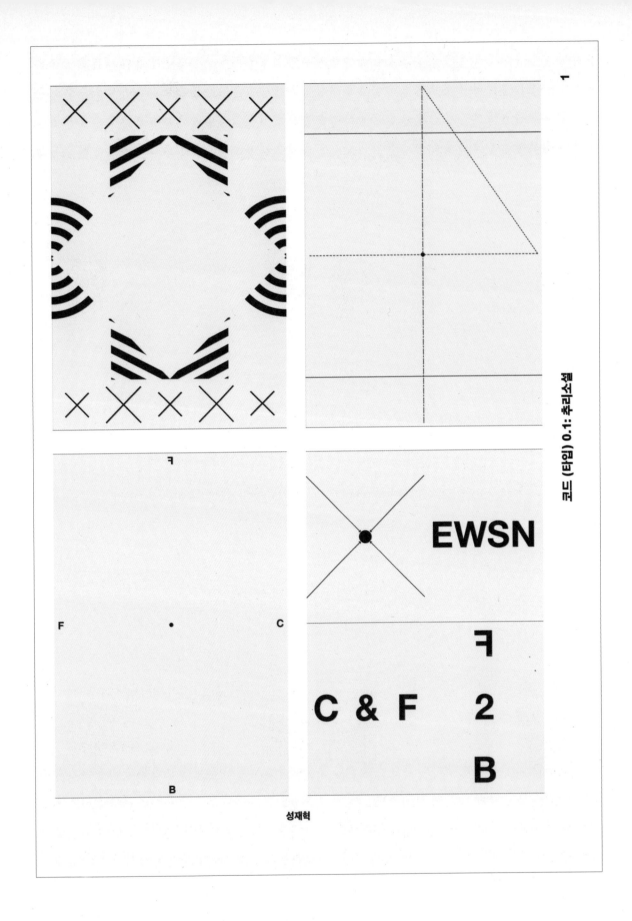

코드 (타입) 0.1: 추리소설

성재혁

Code (Type) 0.1 책, 32p, 레이저프린트, 고무줄 제본, 148 x 210mm / 2013
Code (Type) 0.1은 전시 〈추리소설 Veiling & Unveiling〉에 전시된 작품들의 사용 설명서/해설서이다.

Code (Type) 0.1: Veiling & Unveiling

코드 (타입) 0.1: 추리소설

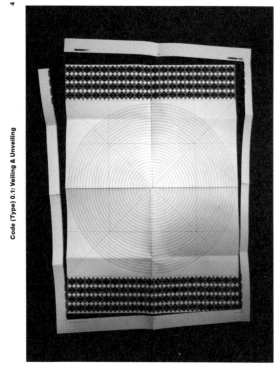

Unveiling Process 1. **C=Cut**

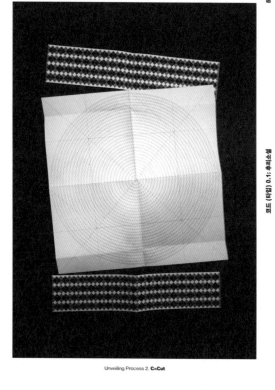

Unveiling Process 2. **C=Cut**

Code (Type) 0.1: Veiling & Unveiling

코드 (타입) 0.1: 추리소설

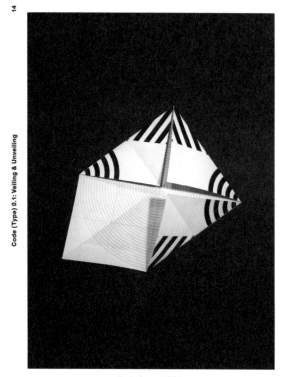

Unveiling Process 11. **F=Fold**

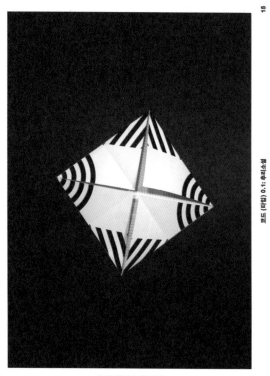

Unveiling Process 12. **F=Fold**

Code (Type) 0.1: Veiling & Unveiling

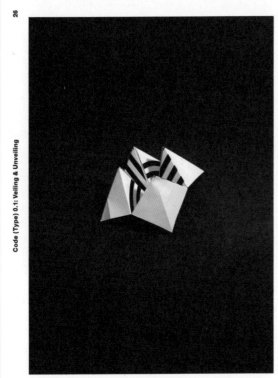

코드 (타입) 0.1: 추리소설

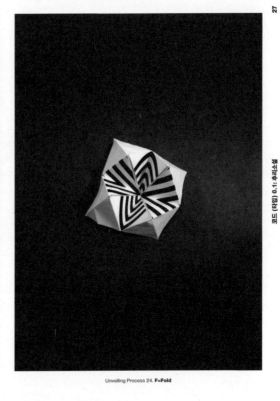

Unveiling Process 23. **F=Fold**

Unveiling Process 24. **F=Fold**

Code (Type) 0.1: Veiling & Unveiling

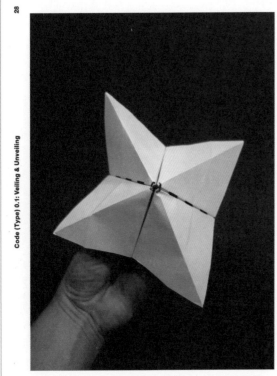

코드 (타입) 0.1: 추리소설

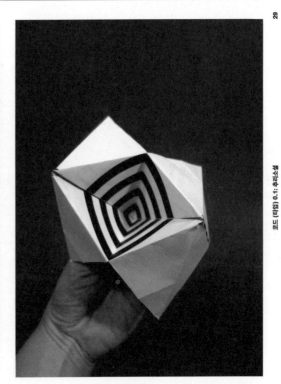

Unveiling Process 25. **X=To the Dot**

Case Closed

Code (Type) 2.0.1 Form-Type 포스터 앞·뒷면, 잉크젯 프린트, 594 x 841mm / 2012

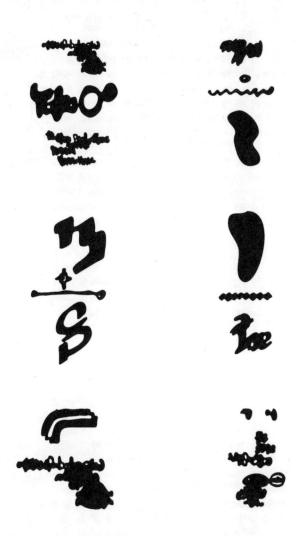

Stefan Marx

무의식적 기술

Photo by Linus Bill

음반 커버, 팬진, 출판물, 스케이트보드, 전시 등 다양한 매체와 영역에서의 작업으로 기존의 미술사에 속하지 않는 새로운 가능성으로 주목받고 있는 스테판 막스(Stefan Marx). 보고 경험한 모든 것을 위트 있는 캐릭터와 일상적인 풍경, 궁금증을 불러일으키는 문구와 추상적인 패턴으로 표현하는 그는 그 어떤 것에도 방해받지 않고 번져 나가는 색을 통해 자신의 작업 과정은 의도와 사고에 의해 이루어지는 것이 아닌, 그저 되어지는 것이라 말한다.

1979년 독일에서 출생했다. 2007년 학업을 마치고, 현재 함부르크를 거점으로 활동하고 있다. 그는 보고 경험한 모든 것을 익살스러운 캐릭터, 일상적인 풍경, 궁금증을 불러 일으키는 문구, 추상적인 패턴 등 다양한 방식으로 표현하는데, 스케치북, 지하철 티켓, 영수증, 전단지, 창문, 벽 등 그의 캔버스에는 제한이 없다. 음반 커버, 팬진(Fanzine), 출판물, 스케이트보드, 전시 등 다양한 매체에서의 작업으로, 기존의 미술사에 속하지 않는 새로운 가능성을 지닌 아티스트로 주목받고 있다. 1996년에 직접 설립한 라우지 리빙컴퍼니(Lousy Livincompany)를 통해 그래픽적인 티셔츠와 스케이트보드 등을 꾸준히 선보였는데, 아지타(Azita), 빔즈 티(Beams T), 칼하츠(Carhartt) 같은 브랜드들과의 공동 작업을 통해 유럽 스케이트보드 문화를 대표하는 아티스트로 이름을 알렸다. 스위스의 출판사 니브스(Nieves)에서 출간한 다양한 진(Zine)과 책으로도 유명하다. 음악에 대한 각별한 애정으로, 레이블 스몰빌 레코드를 공동 운영하며 모든 비주얼 작업을 담당하고 있다. 함부르크, 프랑크푸르트, 시드니, 멜버른, 도쿄 등에서 개인전을 가졌다.

www.s-marx.de

www.smallville-records.com

나의 작업 과정에 대해 쓰지 못하겠다. 단지 그것에 대해 잘 쓸 수가 없다. 그냥 그렇게 되어지는 것이기 때문이다.

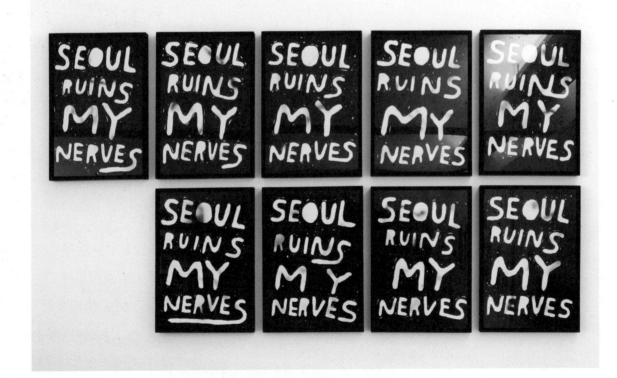

SEOUL RUINS MY NERVES Released by POST POETICS in Seoul, Original drawing in an edition of 10,420 x 297mm / 2012

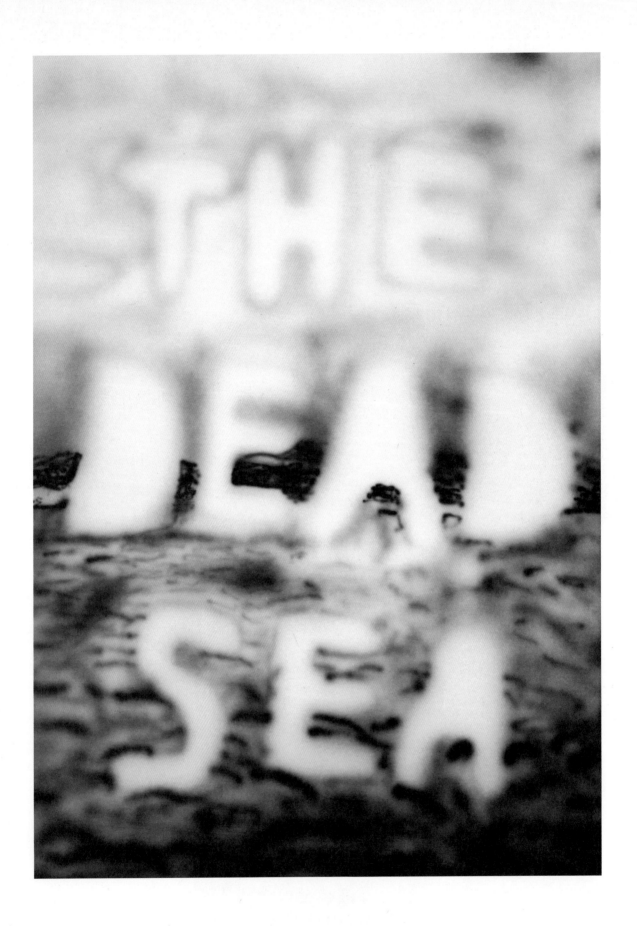

THE DEAD SEA Ink on Paper, 1000 x 700mm / 2011

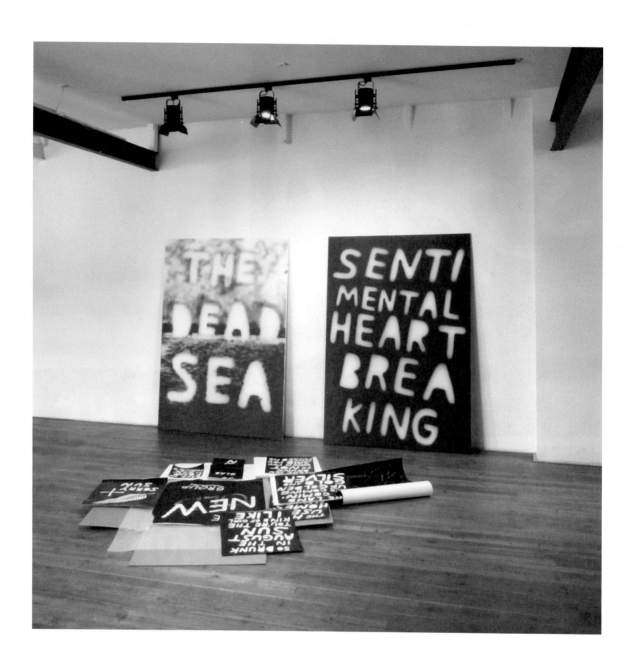

Sentimental Heartbreaking Installation View Sentimental Heartbreaking, Exhibition at Club Michel, Frankfurt / 2010

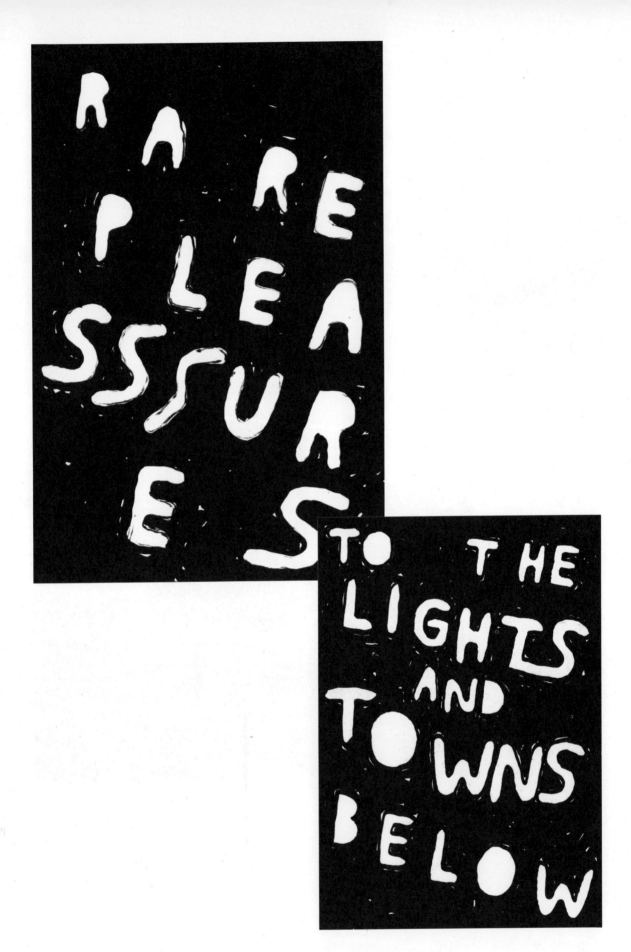

RARE PLEASURES Oil on Canvas, 900 x 700mm / 2012

TO THE LIGHTS AND TOWNS BELOW Silkscreen Edition, Released by POST POETICS in Seoul / 2012

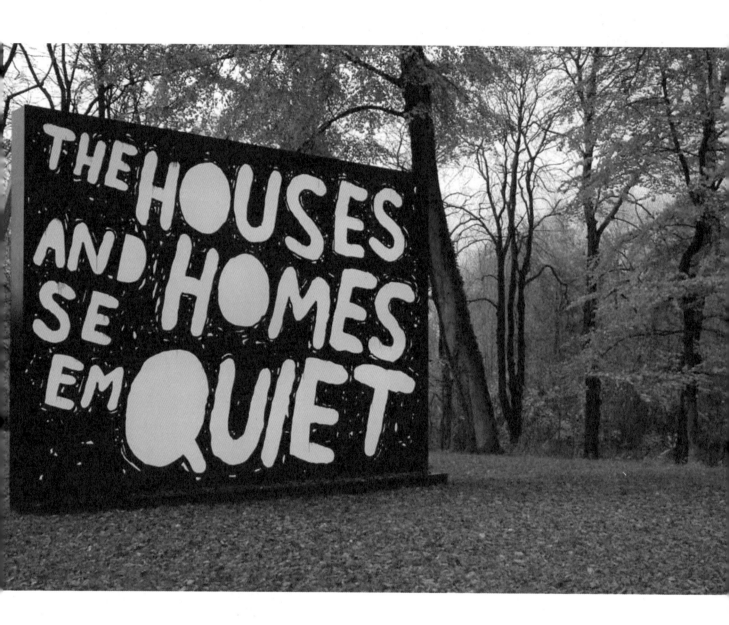

The Houses and Homes Seem Quiet Walldrawing, Gerisch Skulpturen Park, Neumünster, 5000 x 7000mm / 2010

UNTITLED Oil on Canvas, 2400 x 1700mm / 2011 **UNTITLED** Oil on Canvas, 2400 x 1700mm / 2011

모노컴플렉스

정사각의
모서리

구조적, 조형적, 실험적인 접근을
접목한 가구와 조명을 선보이는
디자인 스튜디오 모노컴플렉스는
각기 다른 성향의 디자이너
4명이 함께 작업하고 있다.
작품에 단순함과 진정성을 담는
그들은 서로 너무도 다르다는
사실을 인정하는 것에서부터
작업을 한다. 각자의 역할과
담당을 정하고 작업한다는
모노컴플렉스는 마치 공장과
같은 체계적인 담당 공정을 통해
작업의 결과물을 만들어 낸다.

모노컴플렉스는 조장원, 박현우, 황은상, 김태민 4명의 디자이너로 구성된 디자인 스튜디오이다. 사물에 대한 모노컴플렉스만의 구조적, 조형적 접근들을 통해 각종 전시와 공모전에서 주목받고 있다. 모노컴플렉스는 '즐거운 커뮤니케이션'을 모토로 대중에게 가장 친숙한 가구와 조명, 디자인 소품을 선보이고 있다. 이들은 모호하고 복잡하며 다양성이 혼재되어 있는 세상에서 단순한 철학과 진정성이 담긴 디자인놀이를 하고자 하며, 이는 재기 발랄한 작품들을 통하여 표현되고 있다. 모노컴플렉스의 사전적 의미는 단순, 복잡함이다. 이는 각 디자이너의 성향이 다르기 때문에 보여지는 결과물의 다양한 색을 뜻한다. 또한 공동 작업에서 서로의 성향이 합쳐져 또 다른 하나의 결과물을 만들어내기도 한다.

www.monocomplex.com

모노컴플렉스의 두뇌 속 아이디어 팩토리에서는 4명의 크리에이터가 각자 중요한 위치를 맡고 있다. 각자 새로운 아이디어를, 합리적인 소재를, 조화로운 컬러를 그리고 그 아이디어의 마무리와 정리를 담당한다. 우리는 단순한mono 아이디어를 복잡한complex 과정 속에서, 무채색의 '무언가'를 뚜렷한 색채의 '그것'으로 다듬어 낸다.

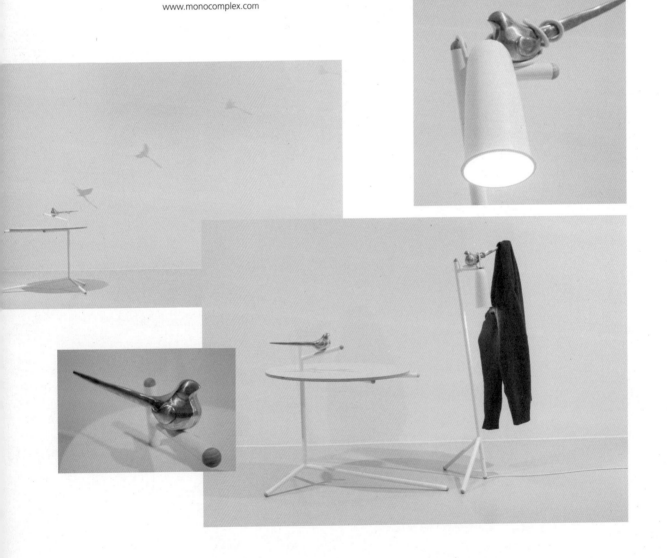

Uccello Side Table & Lamp, Birch Wood, Steel, Bronze, Table 600 x 400 x 600mm, Lamp 300 x 300 x 1000mm / 2011
소설 「파랑새」에서 영감을 받아 디자인을 한 'Uccello Table & Lamp'는 직관적이고 감성적인 느낌을 사용자에게 전달하기 위해 노력한 제품이다. 테이블과 램프의 프레임은 나뭇가지를 연상할 수 있도록 파이프를 이어붙여 제작하였고, 새의 형태는 왁스카빙 작업과 주물 작업을 통해 앙증맞고 귀여운 오브제로 탄생되었다.

Cactus　　Single Arm Sofa, Fabric, Wood, 1000 x 663 x 670mm / 2012
Cactus는 선인장의 형상을 띈 1인용 암소파이다. 밝은 톤의 캔버스 천을 사용하여 산뜻함을 전달할 수 있도록 했다.
이는 형태적 요소와 맞물려 한층 더 유쾌한 느낌을 연출한다.

Lean Bookshelf, Birch Wood, 1800 x 1200 x 300mm / 2012
책꽂이의 책은 항상 바르게 꽂혀 있지만 문득 바라보면 다시 쓰러져 있곤 한다. Lean Bookshelf는 일반적인 책꽂이와는 다르게 바닥면이
기울어져 있어 책을 바르게 보관할 수 있다. 또한 중심점을 기준으로 좌우가 대칭이며, 위로 솟아있어 별다른 어려움 없이 적재가 가능하다.

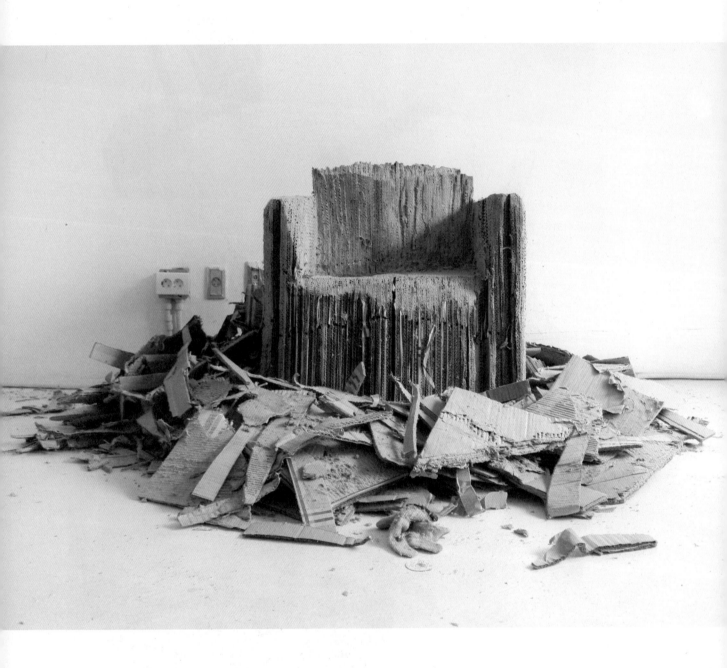

Reborn Cardboard Sofa Exhibited at Boutique Monaco Museum, 127 Cardboards, 560 x 680 x 750mm / 2012
버려진 종이박스를 사용하여 사용가치를 가진 상품으로 재탄생시킨다는 의미를 지니고 있다. 이 작품은 전개도 방식이
아니라, 127장의 박스를 접합하여 하나의 덩어리로 만든 뒤, 글라인더와 톱을 이용하여 형태를 깎아나가는 방식으로
제작했다.

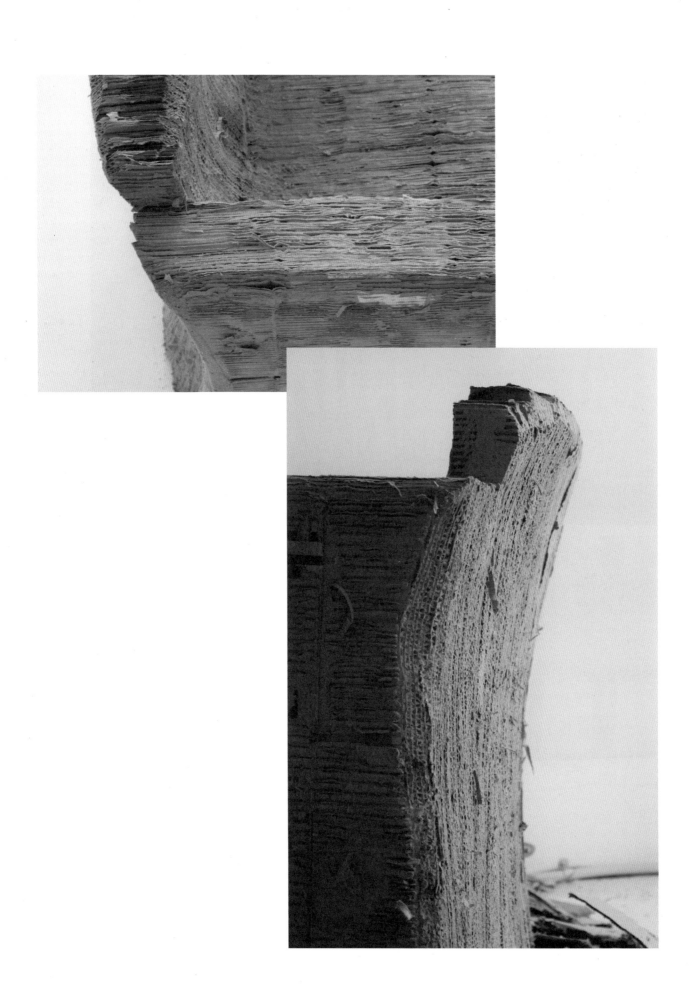

127

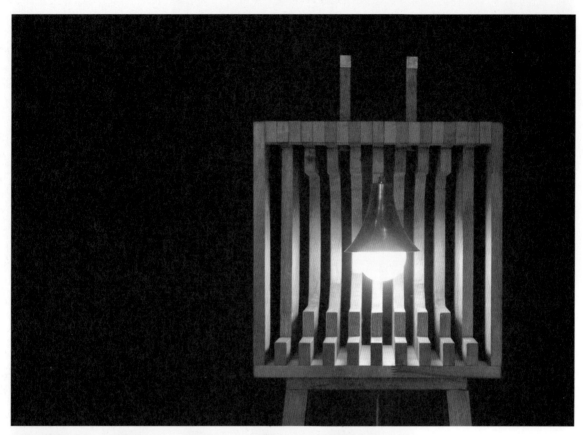

Retro TV Lighting Alder Wood, Bronze, 1800 x 588 x 470mm / 2010
디지털 시대의 도래로 인해 아날로그적 사물들은 점차 추억으로 밀려나고 있다. Retro TV Lighting은 아날로그적 감성과 나무의
재질이 가지는 따뜻함을 조명으로 옮겨와 사용자에게 추억 속의 따뜻함을 전달하고자 했다.

Victur Herze

반짝이는 유머

일러스트와 로고, 포스터, 아이콘에 이르기까지 다양한 작업을 보여주는 빅터 헤르츠(Victur Herze)는 스웨덴 웁살라를 거점으로 활동 중인 프리랜스 디자이너다. 유머가 가득 담긴 그의 픽토그램 작업은 반짝이는 아이디어와 농담 섞인 말장난, 독창성을 기반으로 이루어진다. 머릿속의 반짝이는 아이디어를 '뇌 라이터'로 표현한 맵을 통해 그의 작업 속에서 유머와 재치가 얼마나 중요하게 작용되는지를 유추할 수 있다.

스웨덴 웁살라(Uppsala)를 거점으로
활동하고 있는 그래픽디자이너로 개인
작업과 상업적인 작업을 병행하고 있다.
일러스트 및 로고, 포스터, 아이콘에
이르기까지 다양한 작업을 보여준다.
1983년 생인 그는, 미국, 브라질,
이탈리아, 러시아를 여행하며 다양한
사람들과 협업하고 있다.
www.viktorhertz.com

나의 작업을 뇌 이미지로 표현했다. 전구라는 고전적인
상징을 사용해 아이디어를 새롭게 표현하려 했는데,
이것은 말장난과 같은 것으로, '빛light'은 반짝이는 것이
아닌 불로서 '뇌 라이터brain lighter'가 된다. 또한, 열린
마음에서 반짝이는 아이디어를 얻을 수 있다는 것이다!

이 이미지는 겨우 몇 가지 요소를 사용하여 가능한 한
간단하게 표현하는 나의 작품의 좋은 예이다. 단순성과
기호의 보편적 인식, 상징을 확보하기 위해 픽토그램을
사용한다. 나는 작품에는 3D의 뛰어난 효과나 대단한
레이아웃의 타이포그래피보다도, 뚜렷한 독창성과
현명함을 기반으로 한 강력한 아이디어가 있기를 원한다.
그렇기 때문에 나에게는 단 몇 가지의 좋은 아이디어가
필요했을 뿐이다.

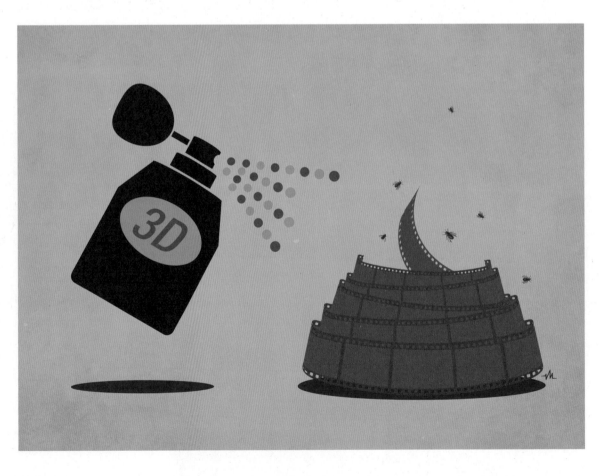

3D Movies 오늘날 거의 대부분의 영화에서 3D 효과가 사용되는 풍토를 풍자했다.

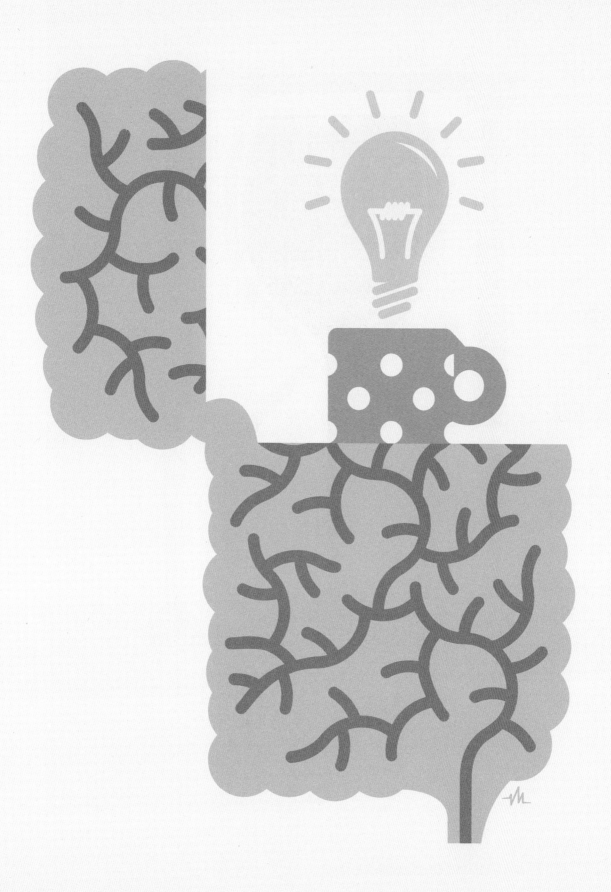

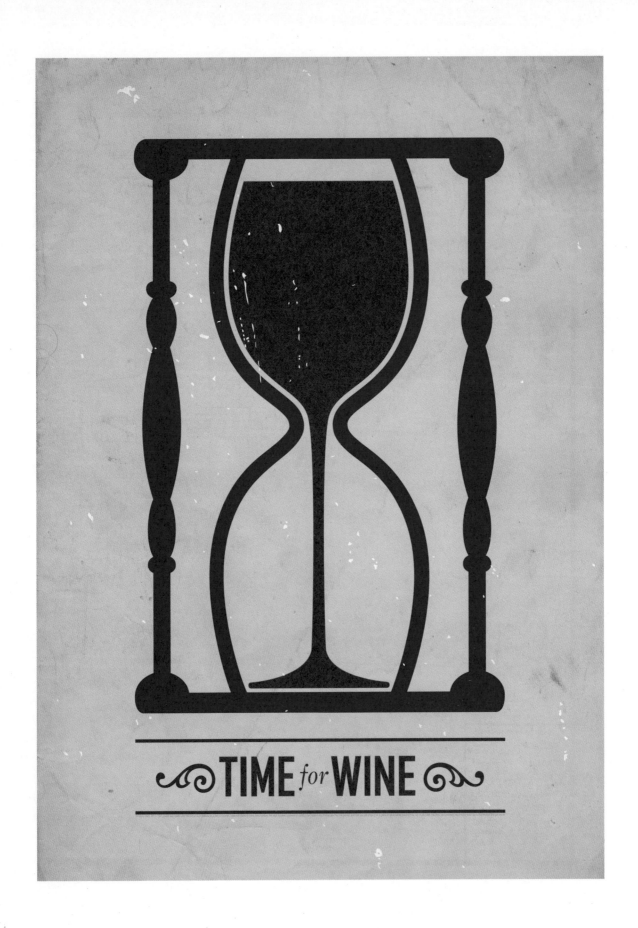

Time for Wine 나의 첫 번째 포스터 작업임에도 다행히 아직도 만족스럽다.

Viktor Hertz presents song pictograms from the music of

THE BEATLES

The Long And Winding Road (1970), I'll Follow The Sun (1964), Eight Days A Week (1964), Norwegian Wood (This Bird Has Flown) (1965), Yellow Submarine (1969), Hello Goodbye (1967), Little Child (1963), I Saw Her Standing There (1963), Magical Mystery Tour (1967), Polythene Pam (1969), While My Guitar Gently Weeps (1968), Happiness Is A Warm Gun (1968), Drive My Car (1965), All You Need Is Love (1967), Lucy In The Sky With Diamonds (1967), Can't Buy Me Love (1964), Strawberry Fields Forever (1967), Sun King (1969), I Am The Walrus (1967), No Reply (1964), Ticket To Ride (1965), Any Time At All (1964), Octopus's Garden (1969), Blackbird (1968), Maxwell's Silver Hammer (1969), Her Majesty (1969), Tell Me What You See (1965), Carry That Weight (1969)

The Beatles '8개의 픽토그램 록 포스터' 시리즈 중 하나. 8팀의 록 밴드와 예술가를 선택하며 그들의 음악을 픽토그램으로 재해석했다.

New Years Resolution 12개의 'New Year's Resolutions' 포스터 중 하나이다. 가장 보편적인 키워드를 선택하고 타이포그래피와 상징을 통해 표현했다.

New Years Resolution 'New Year's Resolution' 시리즈의 또 다른 포스터

Harmen Liemburg

예상에 의한
선택

그래픽디자이너와 예술가로
활동하고 있는
하르먼 림뷔르흐(Harmen
Liemburg)는 이미지의 서술적인
측면과 콜라주 기법으로 로고와
패키지디자인을 진행하고 있다.
유사성이라는 기준으로 그에게
선택된 이미지들은 이차원적 판에
안착된 뒤 다양한 분해와 축출을
통해 새로움으로 재탄생한다. 자신의
작업인 'Home Field(2012)'의
재구성을 통해 차근히 진행되는
작업의 과정을 엿볼 수 있다.

하르먼 림뷔르흐(Harmen Liemburg)는 지도를 만드는 일로 디자인을 시작했다. 생동감 넘치는 그래픽 표현에 대한 자신의 욕구를 충족시키기 위해 다양한 표현법을 모색하게 되었다. 그는 게릿 리트벨드 아카데미(Gerrit Rietveld Academy)에서 예술, 교육, 박물관의 세계와 밀접하게 연결된 뉴 브리드 디자이너가 되었다. 그는 뜻밖의 결과를 창조하기 위해 스크린 프린팅을 이용하기도 한다. 그의 스타일은 이미지의 서술적인 측면과 콜라주 기법으로 로고와 패키지디자인과 같은 일상의 서민적인 아름다움을 강조하며 주로 재생의 아날로그 방식에 디지털 도구를 연결하는 작업을 진행한다. 그래픽디자이너와 예술가로서의 활동 외에도 게릿 리트벨드 아카데미에서 스크린 프린팅 샵을 운영하고 있다. 또한 네덜란드 잡지사에서 디자인 저널리스트로도 활동하고 있다.
www.harmenliemburg.nl

적절한 재료를 찾는 문제는 나의 창작 과정에서 중요한 부분을 차지한다. 여행에서 찍은 사진이라던지 도서관에서 찾은 물리적, 디지털 이미지 자료, 혹은 구글 이미지 검색이나 상업 사이트에서 찾아낸 모든 것들이 재료가 될 수 있다. 하나의 조건이 있다면 이렇게 수집한 재료들 사이에는 이미지적인, 혹은 유형적인 유사성이 있어야 한다는 점이다. 그래야만 각 요소들이 하나의 콜라주로 합쳐질 수 있기 때문이다.

나는 설계 과정에서 이미 여기에 수계 스크린 인쇄waterbased screenprinting의 적용이 가능할지, 혹은 불가능할지를 미리 예상한다. 저해상도의 '빌딩 블록'들은 새롭게 구성되며 고품질의 벡터 요소들을 만들어 낸다. 이 요소들은 가능한 모든 방식으로 조작되며 그 후 제자리를 찾아 이동한다. 자신의 자리를 찾은 요소들은 스크린 인쇄를 위해 수직적으로 또, 흑백으로 분해된다.

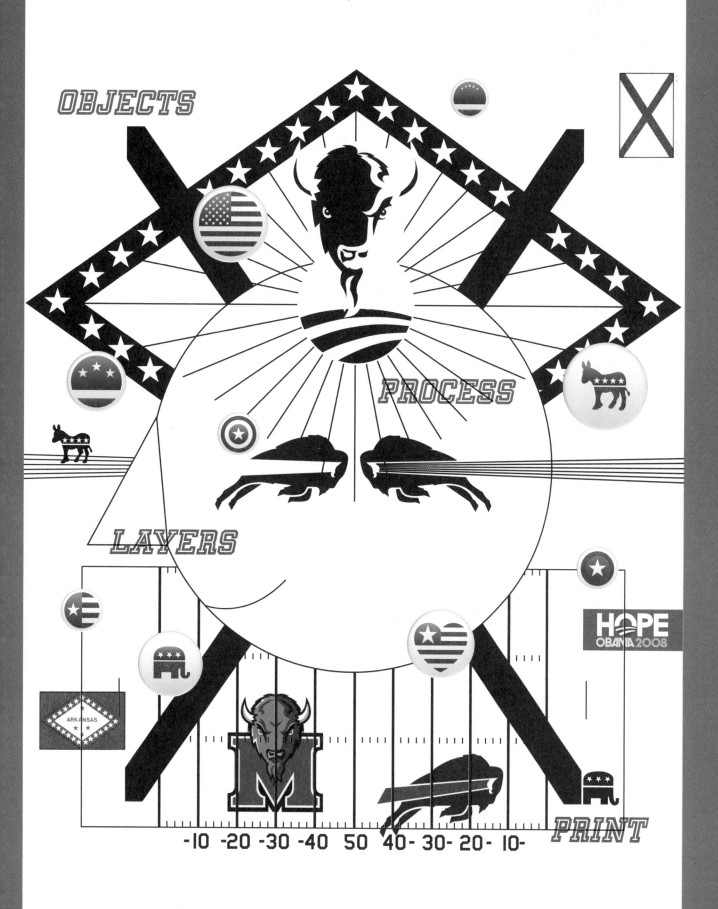

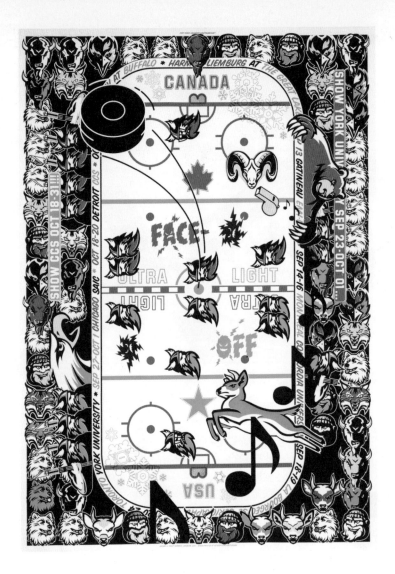

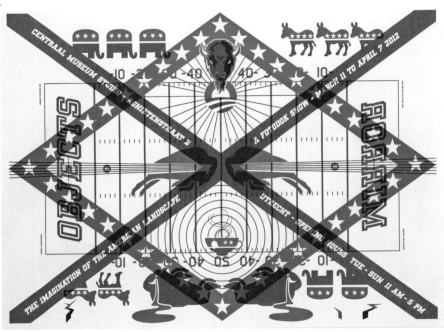

Face Off 2010년 가을 미국과 캐나다를 순회하며
진행된 워크숍 및 강연을 위한 포스터. 양국
간의 경쟁이라는 주제를 아이스하키로
은유화했다. / 2010

Home Field 위트레흐트 센트럴 뮤지엄 스튜디오(Centraal Museum Studio
in Utrecht)에서 개최된 그룹전 〈거울 속의 사물 – 상상 속의
미국(Objects in Mirror – The Imagination of the American
Landscape)〉 참여작. 전형적인 미국식 정치 아이콘과 스포츠
그래픽을 혼합해 선거 포스터를 만들어냈다. / 2012

La Piu Grande 밀라노 디자인 뮤지엄 비엔날레(Biennale di Milano Design Musuem)에서 진행된 그룹전 〈그래픽 디자인 웍스(Graphic Design Worls)〉에서
선보인 작품. 유럽 서커스 포스터에서 발견되는 요소들의 특징을 풍자했다. / 2011

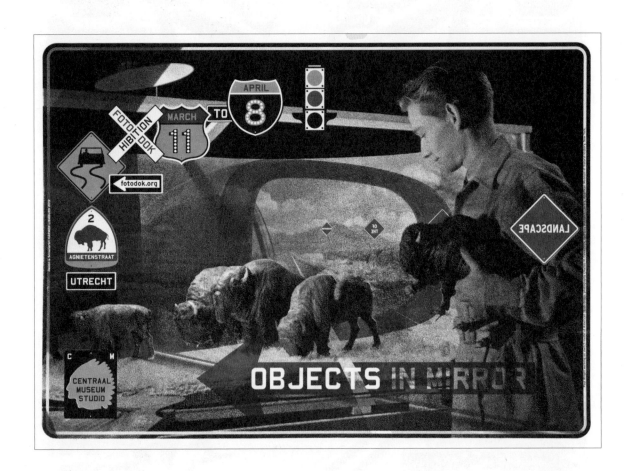

Objects In Mirror 위트레흐트 센트럴 뮤지엄 스튜디오에서 개최된 그룹전 〈거울 속의 사물 – 상상 속의 미국〉 참여작. 미국의 도로 표지판과 여행
사진, 그리고 역사적 사물들을 혼합했다. / 2012

유승호

Yoo Seung Ho

한 뼘의
고독

유승호는 'Echowords'
시리즈로 중심으로부터
멀리서 보면 풍경으로
인식되고, 가까이 다가가서
보면 깨알 같이 작은 글씨로
읽혀지는 작업을 진행해오고
있다. 텍스트와 이미지
간의 모호한 경계를 이루는
촘촘한 짜임은 어떠한 다른
무언가의 첨가도 허용하지
않는다. 자화상 가득한 '니가
사람이냐?'라는 문구는
자그마한 틈을 통해 서서히
외부로 빠져나간다.

'Echowords' 시리즈를 중심으로
멀리서 보면 풍경으로 인식되고,
가까이 다가가면 깨알같이 작은 글씨로
읽혀지는 작업을 진행해오고 있다.
1998년 공산미술제 우수상, 2003년
석남 미술상을 받았으며, 현재 난지
미술창작 스튜디오의 입주 작가로
참여하고 있다.
www.yooseungho.kr

나의 작업은 글씨를 이용한 이미지와 텍스트의 관계로
이루어져 있다. 자화상을 글씨로 나타냈던 작업인 '니가
사람이냐?'와 이번 아이디어맵은 맥락적으로 비슷하다.

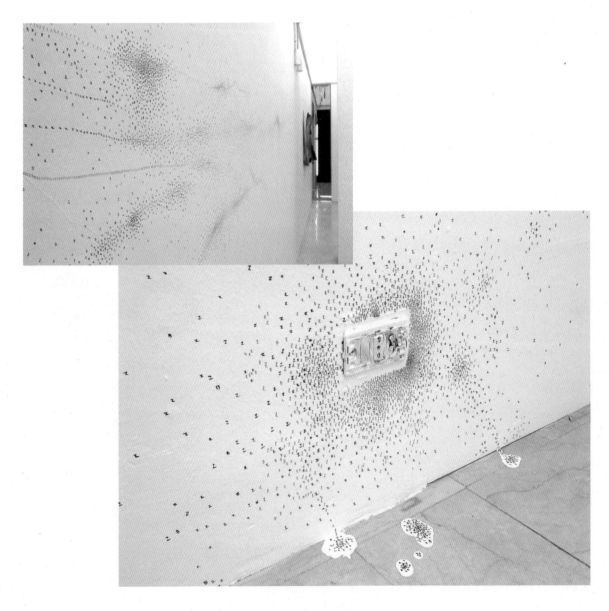

Bzzz.... Ink on Wall / 2004

엉~엉, 이젠 더 이상 눈물이 나오지 않아 Ink on Wall / 2004

144

I go Ink on Paper, 1000 x 620mm / 2007

니가 사람이냐? Ink on Paper, 1220 x 890mm / 2004

146

MYKC

조율의
순환선

편집물과 전시 관련 디자인을
위주로 작업하고 있는
그래픽디자인 스튜디오
마이케이씨(MYKC)는 힘 있는
디자인으로 주목받고 있다.
과정의 대부분은 두 디자이너가
함께 사고하고 발전시키는
것이지만 대상에 대한 양방향성을
열어두는 그들의 아이디어는 보다
유연하다. 외부와 내부로 향하는
단서들의 단면을 결합시키고
맞지 않는 부분을 하나가 되도록
조정함으로써 새로운 방향으로
향하는 여지를 얻는다.

학교에서 만나 함께 졸업한 김기문,
김용찬으로 이루어진 그래픽디자인
스튜디오. 편집물, 전시 관련 디자인을
기반으로, 다양한 작업을 선호하고 있다.
www.mykc.kr

우리의 작업 과정은 그다지 특별하지 않다. 대부분 둘이서 함께 생각하고, 의견을 내고, 조정하면서 진행하는 과정을 밟게 되는데 MYKC의 작업 스타일이라고 말한다면 '양방향성'이라고 할 수 있겠다. 작업의 대상, 내용, 주제에 대한 언어적 의미 및 개념, 현실적인 제약 사항(반드시 표현되어야 하는 사항, 예산 등)을 미시적으로 파고들면서 형태적 혹은 의미적 단서를 찾는 과정을 반복한다. 이를 '내부로 향하는 제1방향성'이라 한다면, 디자인 과정에 있어 어떠한 형태가 드러나도록 물성을 부여함에서는 외부의 다양한 단서들에서 아이디어를 얻는다. 즉 '외부로 향하는 제2방향성'이라 할 수 있다. 예를 들면 슈퍼마켓, 정말 잘 세팅된 브랜드 매장, 여행지의 풍경, 들려오는 음악 등 작업 내용과는 무관하지만 이러한 외부 환경을 통해 자연스럽게 혹은 부자연스럽게 제1방향성과 제2방향성이 결합될 수 있는 여지를 찾고 조정해가는 가운데 또 다른 새로운 방향을 모색해 나가게 된다.

Year of Dragon, Rabbit, Tiger　　MYKC 내부에서 연중 행사처럼 진행하는 캘린더 포스터

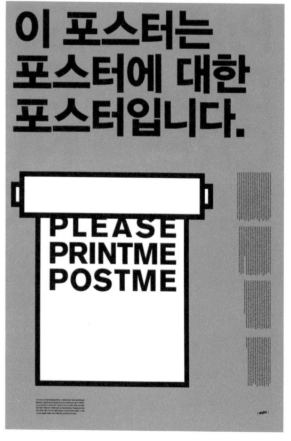

On Poster　포스터에 대한 포스터

Sina Weibo implements many features from twitter. users may post with a 140-character limit, mention or talk to other people using format, add hashtags with format, follow other people to make his/her posts appear in users' own timeline, re-post with "//@username" similar to twitter's retweet function "RT @username", put a post into the favorite list, verify the account if the user is a celebrity.

PARA- SO-
DIGM SOCIAL
CRE- NET-
ATOR WORK

一瓶清水　都说对　* 爱
干花蕊　就OK　* 人间的
　就不会枯萎　* 把最甜
　什么比 LOVE LOVE
　让人安心在梦中　熟睡
* 啊 LOVE LOVE LOVE LOVE LOVE 最美　* 美在
每一个人都会　* 爱是让人感动流泪 也是停止制造伤
悲　都答对　* 爱是为好朋友解围 也是为陌生人破费
就OK　* 爱肯付出的汗水　爱小王子的蔷薇　* 爱旅途
上的兄弟姊妹　* 爱所有青山绿水　爱所有难忘约会
爱上对爱的体会　* 只有 LOVE LOVE LOVE LOVE
LOVE 最美　* 它会建成最安全的堡垒　* 美在只要有
心都会　学会　* 不用什么智慧　只要用心体会　*

Brand Story

Freitag fans often draw attention with their bags - a subtle yet vital set of "clues" to their tastes. A Freitag bag indeed means more than a bag. Markus and Daniel Freitag brothers, the founders of the brand, share their stories to tell more about the brand.

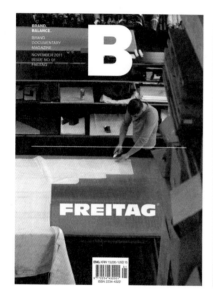

MAGAZINE B Art Drecting JOH

JOH에서 발행하는 브랜드 다큐멘터리 매거진. 창간호부터 1년간 디자인을 진행하였다.

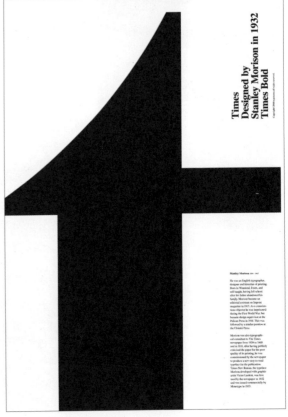

재료의 언어

허창봉

그래픽디자인과 제품디자인,
편집디자인의 영역을
넘나들며 다양한 작업을
보여주고 있는 허창봉은
현재 허창봉 디자인
스튜디오를 운영 중이다.
작업의 가장 중심을 이루는
본질에 관한 끊임없는
질문을 통해 스스로가
향하는 방향을 체크한다.
마지막까지 콘셉트에 관한
경계를 늦추지 않는다.

Heo Chang Bong

받부정
되새김

허창봉 디자인 스튜디오 대표.
그래픽디자인, 제품디자인, 편집디자인을
넘나들며 다양한 디자인의 세계를
여행하고 있다.
www.heochangbong.com

심장이 없다면 뜨거워질 수 없다. 내 디자인에 Concept는 있는가? 말하고자 하는 Concept는 무엇인가? 본질에 맞는 Concept인가? 마지막까지 Concept에서 벗어나지 않는가? 조사하고, 분석하고, 전략을 짜고, 방향을 잡고, 타이포그래피, 컬러, 형태, 소재 등, 이 모든 것이 Concept에 맞게 이루어지고 있는가?

The Giving Tree 나무의 그루터기 형상의 접착식 메모지. 이 메모지는 종이의 본질인 나무를 그대로 보여주며 한 장씩 사용할 때마다 나무의 밑동이 점점 줄어들어 종이를 아껴 사용하는 것이 나무를 생각하는 것이라는 자연보호의 메시지를 포함하고 있다. 이 제품을 구입하실 때마다 소정의 금액이 나무를 심는 사업에 기부된다.

CON
CEPT

shape	image	originality	quality
trend	target	experience	content
drawing	graphic	strategy	metaphor
reserch	object	sense	technology
style	idea	colour	position
material	architecture	method	subject
information	analysis	typography

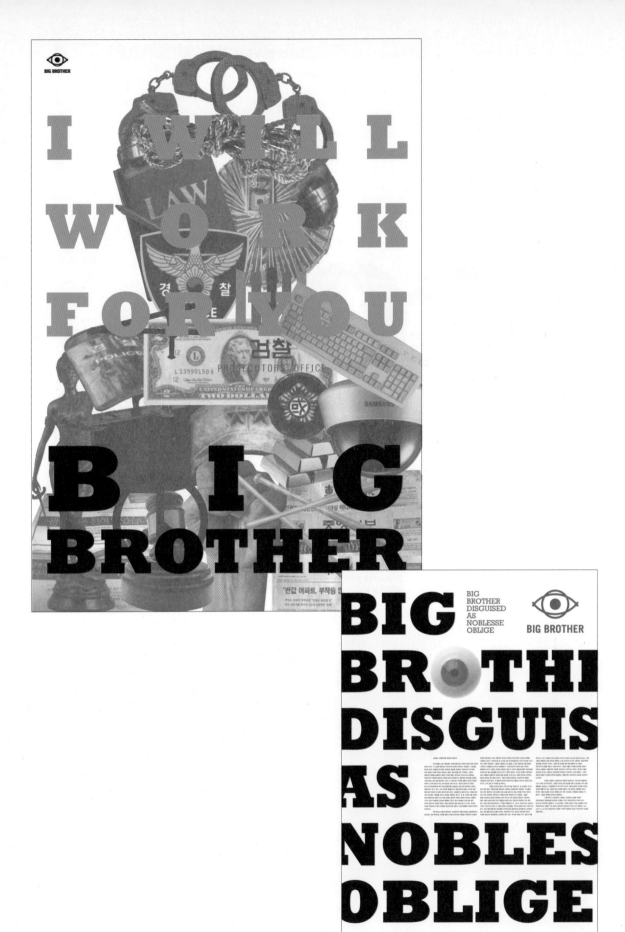

노블레스 오블리주를 위장한 빅브라더
노블레스 오블리주를 실천하는 듯 위장하여 자신의 본 모습을 감추고 살아가는 빅브라더들을 풍자하는 포스터

artgrafii CI 예술에 대하여 공유하고 이야기할 수 있는 플랫폼인 artgrafii를 표현하기 위해 ag를 약자로 활용하고 g를 말풍선으로 표현해 예술을 '이야기하다'라는 콘셉트를 보여준다.

2012년 캘린더 임진년 흑룡해를 맞이하여 제작한 포스터

월간 〈원광〉
BI & 매거진

이미지를 크게 활용하고 모던한 그래픽 모티프를 사용해 종교잡지의 올드함과 식상함을 탈피하고자 하였다.

벽화 전문 스튜디오
'공드린 월요일' 브로슈어

유주현 작가의 스케치 느낌을 살려 벽화 전문 스튜디오의 강점을 표현했다.

소수영

자유와
휴식

도시에 즐비한 모든
것에서 생명을 느끼는
그는 그들의 표정을
발견하고 형체와 잔상을
기억하고 기록한다.
기억된 움직임과 표정을
세세히 옮겨 담는 것에서
그의 작업이 시작된다.
예술이란 이름의 여정
속에서 매우 열정적인
여행자인 셈이다.

나의 작업 전반에 깔려 있는 콘셉트는 '존재하는 모든 것들은 크기와 재료를 막론하고 살아 숨쉬는 생명체'라는 것이다. 나는 언제나 이 도시에서 이방인과 같은 느낌을 유지하려고 한다. 같은 길, 같은 골목, 같은 카페일지라도 내게는 늘 새로운 느낌으로 보여지는 생명체들이 천지에 깔려 있다. 그들은 대부분 딱딱한 무기체이지만 나는 그들의 표정을 쉽사리 발견하고 형체와 잔상을 기억한다. 작은 파편들로부터 도시 전체의 움직임을 느끼며, 그 느낌과 형태들을 나만의 방식으로 스케치북에 두들링doodling 하여 아카이브한다.

이 두들링들은 무의식적으로 흡수된 이미지가 비주얼화되는 첫 번째 단계이다. 그 다음 이 기초 두들링은 스트리트 아트 또는 캔버스나 입체적인 작업으로 옮겨지기 위해 스케치 단계에 들어간다. 이때 두들링 이미지들은 큰 수정을 거치지는 않지만 다시 한 번 섞고 섞는 과정을 통해 이전에 그리던 몬스터리즘에서 진화한 변종들Mutant로 재탄생하기도 한다. 다음으로 나의 작업에서 가장 중요하고 고된 단계인 형태와 컬러의 조화로서 대략의 비주얼적인 부분이 완성되는 단계이다. 이 도시에서 태어나 게슈탈트로 진화되어 가는 변종들은 형태의 변형과 컬러를 통해 완전체가 되어, 도심 곳곳에 스트리트 아트라는 이름으로 방생되기도 혹은 작품으로 남기도 한다.

스트리트 아트 작업에는 자유와 휴식을 주는 원초적인 에너지 표현에 중점을 둔다. 오픈된 공간과 시간적, 환경적 제약들은 오히려 짧은 시간 동안 새로운 크리에이티브가 발생하도록 도와주는 요소이기도 하다. 그래서 캔버스 위에 진지한 페인팅 작업으로 남기기 전에 스트리트 아트로 먼저 선보이는 작업들이 때론 더 많다.

여전히 나는 언어로는 설명할 수 없는 모호한 단계의 과정을 몸으로 부딪히고 그것을 그림으로 표현하려고 한다. 예술이란 답을 찾고자 하는 것이 아닌 표현을 위한 여정이 아닌가.

두들러(Doodler), 스트리트 아티스트(Street Artist). 소수영은 정크하우스라는 이름으로 2005년부터 국내 및 해외 곳곳을 오가며 많은 전시, 스트리트 아트 프로젝트를 진행해 왔다. 개인전과 여러 단체전 및 프로젝트 등을 진행하였으며, 〈Monster House〉, 〈Monsterlism〉, 〈Mutant〉 등의 타이틀로 여러 차례 개인전을 열었다.

www.junkhouse.net
www.facebook.com/junkhouse.sue

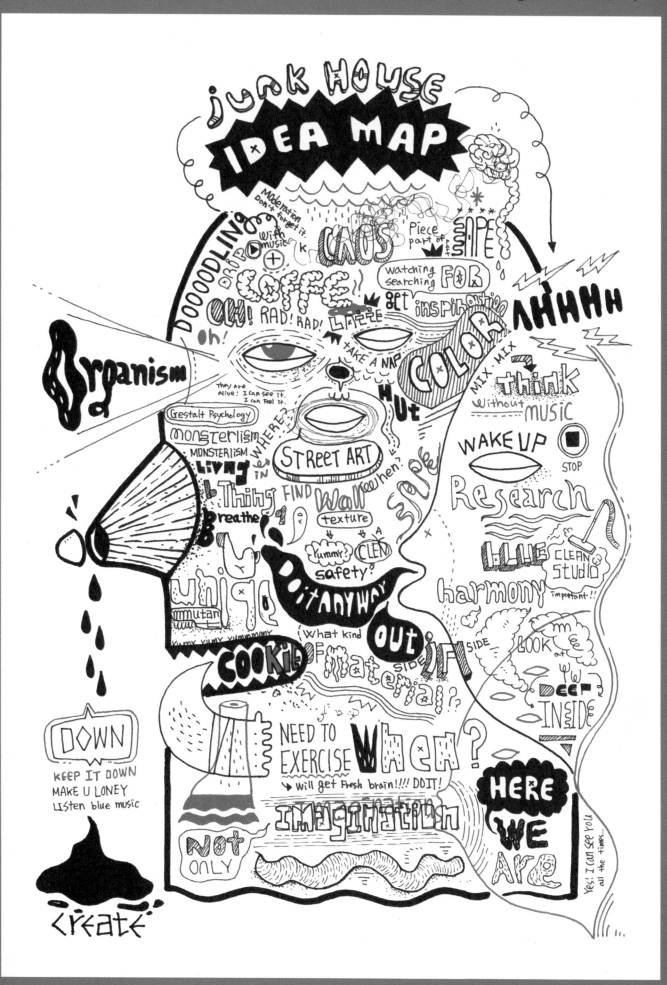

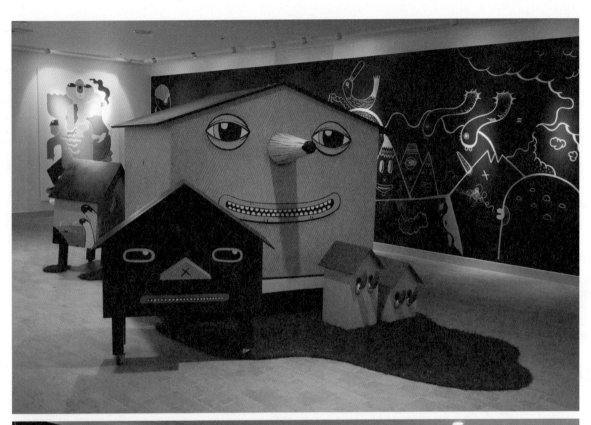

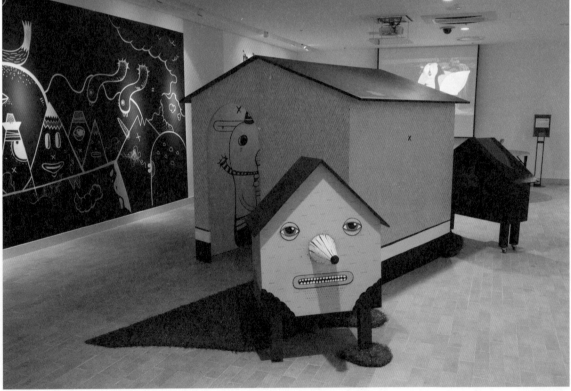

Monsterhouse Studio　　Installation, Mixed Media, 2000 x 2000mm
2010 KT&G 상상마당 콜라보레이션 전시로 제작 설치했다. 〈2010 일산 피노키오 몬스터〉 개인전에서도 선보여진 작업으로
당시 나의 작업실 느낌을 일부분 축소하여 재현했다. 정크하우스 미니 스튜디오 개념으로 몬스터들로 둘러싸인 작은 스튜디오
안에서 이방인의 느낌을 체험하도록 유도했다.

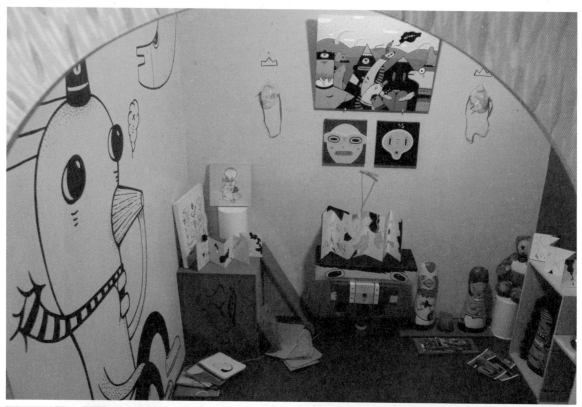

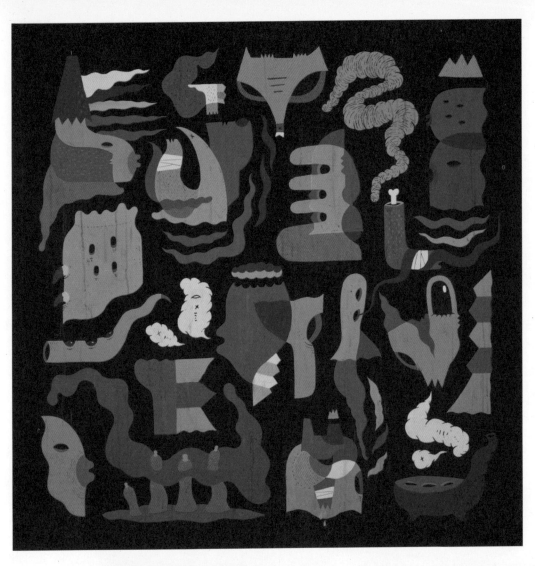

Doodle Combination Acrylic on Canvas, 1500 x 1500mm / 2011

Caos Zone Monsterhouse No.6 Installation, Mixed Media
〈2010 Pinocchio monster〉 전의 한 부분. 나의 몬스터들은 태어난 이후로 각자의 삶의 이야기가 자연스럽게 만들어진다. No.6는 피노키오가 거짓말을 시작하고 방황하는 시기처럼 자신이 내뱉은 거짓말의 카오스 늪에 빠져 허덕이는 모습을 연출했다.

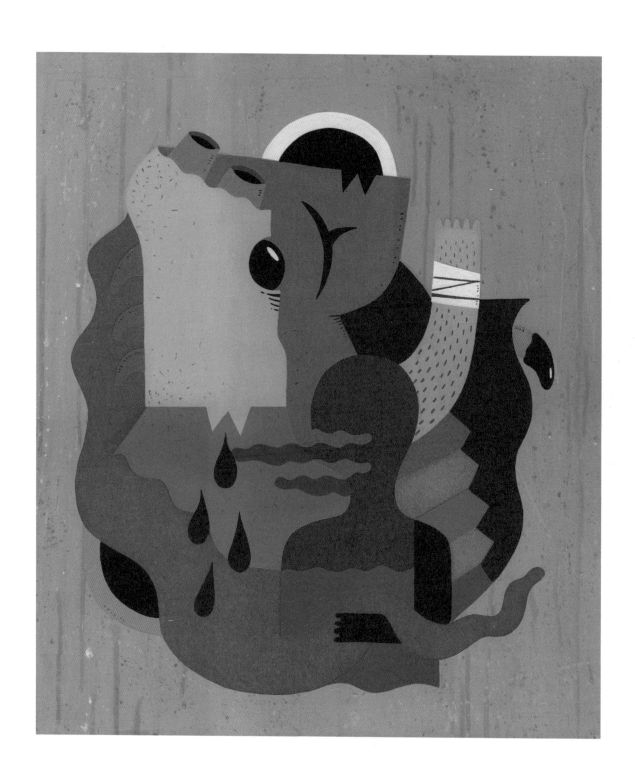

Mutants Acrylic on Canvas, 453 x 530mm / 2011
여러 조각의 개체들이 서로 섞이고 붙은 변종 시리즈 중 하나

Street Art
Could survive to the last

Photo by Hez Kim

북아현동 재개발 현장. 경의선 철도 위의 벽에 그려진 스트리트 아트. 빠르게 철거되고 온갖 잔해와 파편들이 즐비한
현장에서 얻은 영감으로 2~3시간 만에 완성되었다. 그들은 얼마나 오래 그곳에 존재할 수 있을까…….

Laurie Szujewska

물처럼 바람처럼

아티스트이자 타이포그래퍼인 로리 스줴스카(Laurie Szujewska)는 단어들과 활자들을 통해 문자가 곧 이미지인 작업을 보여준다. 흘러가는 정신 속에서 편견과 예상 없이 아이디어를 받아들이고 머리의 곳곳을 누비게 한다는 그는, 어떠한 걸름 장치도 가지지 않은 채 온전히 머리를 열어 생각을 받아들인다.

문자가 곧 이미지인 작업을 하고 있는
아티스트이자 타이포그래퍼. 그는
반데르쿡 인쇄기와 잉크, 유성 페인트,
단어들과 활자들을 가지고 인쇄물을
만든다. 일리노이대학교(University
of Illinois, Champaign- Urban)에서
저널리즘을 공부한 후 예일대학교에서
디자인 석사과정을 밟았다. 어도비의 서체
제작팀에서 디자이너와 아트디렉터로
7년간 근무한 후, 캘리포니아의 소노마
카운티에 위치한 개인 스튜디오
Ensatina Press를 시작했다. 그의 작업은
샌프란시스코, 시카고, LA, 뉴욕, 더블린
등에서 전시되었다.
www.ensatinapress.com

우리의 정신은 항상 흐르고 있다. 아이디어는 정신이 흐르게 만들며, 작업하는 동안 정신이 그 망에 걸리지 않게 해준다. 시작할 때 내 머릿속에 어떤 모호한 아이디어들이 있더라도 나는 무슨 일이 일어날지 알고 싶지 않다. 바라는 바는 인쇄 프로세스를 따라, 연구를 위해 선택된 색들과 형태들을 따라 흘러가는 것이다. 아이디어는, 놀라움이 존재할 수 있도록 열려 있어야 하며 아무런 예상이 없어야 한다.

Manjusri　Dharma Series, Woodtypes Printed with Pils and Ink on Stonehenge Paper

Laurie Szujewska's Idea Map ⌄

다음은 활자를 활용한 나의 작업에 관한
진술이다.
Text by Laurie Szujewska / 2012

우리는 어떻게 형태를 재현하는가? 우리는
어떻게 마음속의 이상을 추구하며 동시에 순간의
불완전함을 포용할 수 있을까? 우리에게 너무나
친숙해 때로는 시야에서 사라져 버리기까지 하는
사물들을 어떻게 새롭게 바라볼 것인가?

이는 내가 작업을 진행하며 탐구했던 물음들이다.

나는 반데르쿡 유니버설(Vandercook
Universal) 인쇄기를 사용해 한정판 작품들을
비롯한 인쇄물을 제작한다. 조판에는 빈티지
핫 타이프(Hot Type)와 우드 타이프(Wood
Type)가 사용된다. 50~60년 전까지 사람들의
일상을 둘러싸고 있던 포스터, 전단 등 시각 언어
대부분은 이러한 타이프들로 제작되었다. 이러한
형태들은 우리 생활의 어느 곳에서나 존재했다.
새로운 인쇄, 컴퓨터 테크놀로지가 이러한
도구들을 대체했지만, 활자 형태는 계속해서
오늘날의 환경에서 우리 주변에 존재하고 있다.
이들은 스스로를 드러내지 않은 채 우리에게
정보와 개념을 전달하는, '유리잔'의 역할로 세계
속에 자리하고 있다.

나는 작업에 지난 시대의 테크놀로지를 활용한다.
그것들의 향수 어린 특징들 때문은 아니다. 내가
이들을 활용하는 이유는 그것들이 이전의 실용적
목적으로부터 자유로워져서 예술적인 놀이의
프로세스에 쓰일 수 있기 때문이다. 나는 활자
인쇄기에 대해, 그것이 처음 설계되었을 때 부여
받았던 용도인 재현의 도구로서가 아니라 나만의
기호를 제작하는 도구로서 접근한다. 디자인된
하나의 형태를 여러번 복제한다는 본래의
목적으로 사용하는 대신, 활자의 형태를 조작하고
한 장의 종이를 그 속에 여러번 집어넣음으로써
무슨 일이 생기는지를 실험한다. 나는 인쇄 전에
잉크를 바르는 대신 롤러와 브러시를 활용해
프레스 베드(press bed) 속의 활자에 직접 색을

입힌다. 이는 한 번에 여러 색을 인쇄할 수 있게
해주고, 또한 언제든 색 조합을 변경하거나
추가할 수 있게 해준다. 화가들의 방식에 가까운
인쇄법이다.

나는 프로세스를 최대한 개방적이고 유동적으로
유지하려 노력한다. 인쇄에 사용되는 틀은
자유롭게 설정한다. 틀은 한 단어가 될 수도,
여러 단어로 이루어진 아주 짧은 스토리가 될
수도 있고, 색상 조합이나 활자디자인이나 형태
자체가 될 수도 있다. 작업의 핵심은 뜻밖의
우연을 활용하여, 짜여진 틀 안에서 놀고, 무엇이
나오는지를 확인하는 것이다. 나의 방식은 나와
도구들이 관계를 맺고, 그것들로 작업하는
과정에서 결과물들이 만들어지도록 두는 것이다.
모든 작업은 작품이 된다.

Now and Now　Words Series, Monoprints, 381 x 558.8mm

Light Words Series, Monoprints, 381 x 558.8mm

173

WW2 Alpha Works, Monoprints, 381 x 558.8mm

The Way Big Little Prints, 101.6 x 152.4mm / 2012

Adhemas Batista

색의
폭발

15살에 독학으로 작업을 시작한
아데마스 바티스타(Adhemas
Batista)는 화려한 색감을
이용한 작업으로 세계적인 관심을
받고 있다. 굵직한 브랜드들과
함께 작업하고 있는 그는 화려한
색감에서 작업의 아이디어를
얻는다고 밝힌다. 환상과 현실이
마주하는 지점에서 생성되는 강한
색감의 조합은 작가 스스로에게도
작품을 대하는 이에게도 큰
자극을 준다.

1980년 브라질의 상 파울로(São Paulo)에서 태어난 아데마스 바티스타(Adhemas Batista)는 15살부터 독학으로 작업을 시작했다. 화려한 색감을 이용한 독특한 스타일의 작업으로 다양한 광고 부문의 수상과 언론을 통한 명성을 획득했다. 2003년 칸느 광고 페스티벌에서 브라질의 젊은 크리에이터상을 수상하였고, 2009 칸 국제 광고대회에서 황금사자상을 수상했다. 2006년 로스앤젤레스에 본사를 두었고, 현재 여러 클라이언트들과 작업하고 있다.
www.adhemas.com

나는 컬러풀한 것들에서 영감을 얻는다. 환상과 현실이 짜맞춰진 지점에서는 그래픽 폭발과 휘어진 형상이 믹스되어 상호 작용이 일어난다. 공격적인 성향과 노력, 시각적 교류와 색 조합은 나의 밀크셰이크의 일부이다.

Playstation Network　　브라질의 국기, Client PS3 The Studio, London, England / 2012

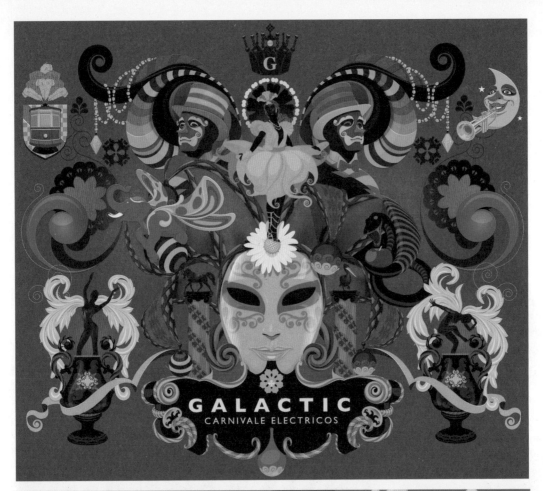

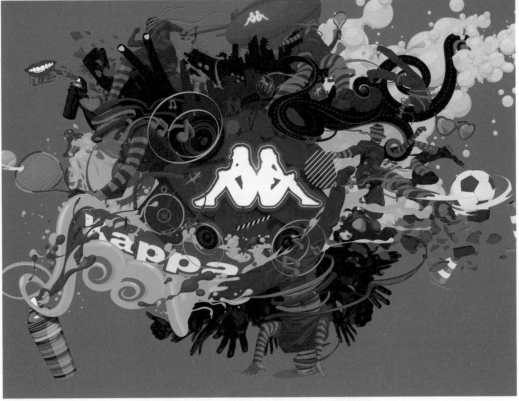

Galactic ⟨Carnivale Electricos⟩, Client Galactic, Superfly Records, New York, USA / 2011

Kappa China Client Kappa, Beijing, China / 2011

The End 〈The End〉, Cancún, Mexico / 2012

Maron Kitchen & Bar Glass wall decorations, Client Maron Kitchen & Bar, Seoul, Korea / 2012

Absolut Vodka Blank Client Absolut Vodka, New York, USA / 2011

선택과
정리

selection
and

arrangement

모든 것이 선택에 관한
갈등 없이 진행된다면
얼마나 좋을까! 가끔은
아무런 노력없이 기가 막힌
아이디어가 탁! 하고 떠오르길
바란다. 하지만 그런 영감이
자주 찾아오지는 않는다.
그러니 끊임없이 생각에
생각을 거듭하고 수많은
주위의 장애물을 정리한
끝에야 비로소, 하나의
반짝이는 아이디어를 쟁취할
수 있다.

무수한 제약 속에서 최선을
찾아나가는 크리에이터부터
자신의 이야기를 정리하며
아이디어를 만들어 내는
크리에이터까지, 선택과
정리를 통해 자신의
아이디어를 만들어가는
10인의 크리에이터의
이야기를 소개한다.

권민호

치열하고 섬세한 권민호의
작품 세계를 이루고 있는
것은 무수한 불확실성과
단 몇 가지의 확신이다.
자신의 이야기를 선과
자국을 통해 표현하는 그는
쇼핑센터로 리노베이션된
만수대 가상도면 작업으로
'Jerwood Drawing
Prize 2007'을 수상하며
세간의 주목을 받았다.

흐릿함이라는
껍질 너머

2002년 영국으로 유학가 센트럴 세인트
마틴스 예술대학(Central Saint Martins
College of Art and Design)에서
일러스트레이션과 영상을 공부했다.
쇼핑센터로 개보수된 만수대 가상도면
작업으로 'Jerwood Drawing Prize 2007'을
수상했다. 같이 공부했던 친구들과 런던에서
드로잉을 주축으로 한 일러스트레이션
진(zine) 〈Monday Morning Says〉를
만들고 Factum-Arte에서 프로덕션 작가로
일했다. 현재 영국왕립예술학교(Royal
College of Art)에서 비주얼 커뮤니케이션
과정을 공부하고 있다.
www.panzisangza.com
www.00studio2009.org

연필과 목탄은 내가 좋아하는 표현 도구이다. 그래서 나는
이야기하고 싶은 것들을 주로 종이에 선을 긋거나 자국을
만들어 그림으로 표현한다.

이야기하고 싶은 것들은 입체적이고 활동적인데 그것을
표현하고자 하는 종이와 연필은 되려 납작하고 정적이다.
머릿속에서 화려하게 움직이는 생생한 생각은 내가 쥔
연필로 나오기에는 너무 뿌옇기-불확실하기- 때문에
실제로 첫발을 내딛기가 겁난다. 그런 까닭에 작업을
시작하지 못하고 뿌연 상태에서 오랫동안 밍기적거린다.
마감이 지척에 다가오면 어쩔 수 없이 혹은 어떠한 이유
때문에 한 발씩 내딛어 머릿속에 있는 것을 밖으로 꺼내기
시작한다. 막상 꺼내보면 별것 아니거나 꺼내는 과정에서
뭉뚱그려지는 것이 두렵지만 생생한 그 생각을 세상에
보이기 위해 딱딱한 사고의 껍질을 천천히 긁어 없애기
시작한다.

이 과정에서 서서히 움직이는 손은 의도치 않은 선과
자국을 만들어 낸다. 그것들이 쌓이며 예상치 못한 새로운
구조가 생겨나고, 이를 바탕으로 더 많고 다양한 선과
자국이 내가 전달하고자 하는 이야기의 방향과 목적을
토대로 쌓여 올라간다. 머릿속에 가지고 있던 생각을
온전히 꺼내야 한다는 의식은 사라지고 작업이 가진
본연의 주제를 유지한 채 순간마다의 결정으로 작업을
진행한다. 불확실한 자국과 선으로 뿌옇게 흐려진 종이
위에는 이제 몇 개의 확신으로 이루어진 선들이 강하게
그어지기 시작한다.

지콜론 판형　225 * 300 mm

Modern Hierarchy 연필, 목탄, 597×1330mm / 2011

Old & New Apollo 13 + Victorian Architecture 연필, 목탄, 420 x 297mm / 2012

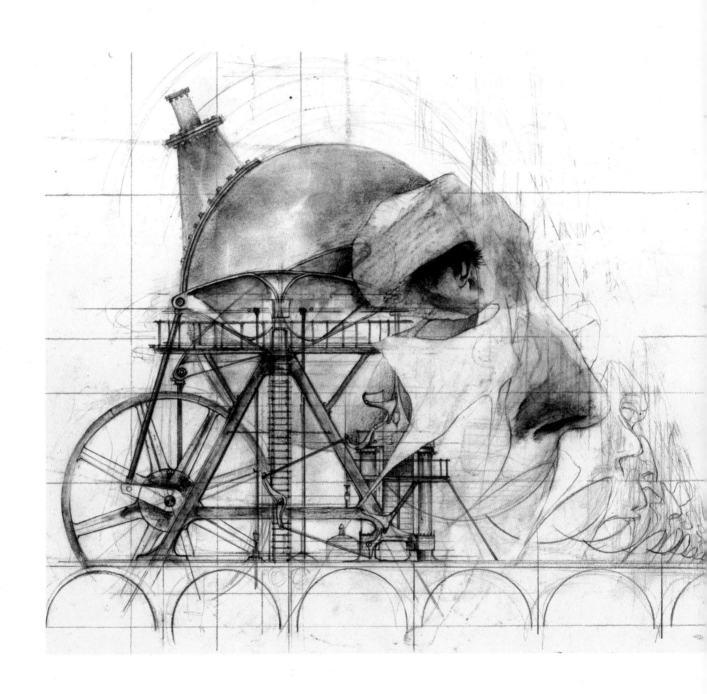

Old & New Industrial Revolution + Plastic Surgery 연필, 목탄, 420 x 297mm / 2012

Roman Column + Concrete Metal Rods 연필, 목탄, 420 x 297mm / 2012

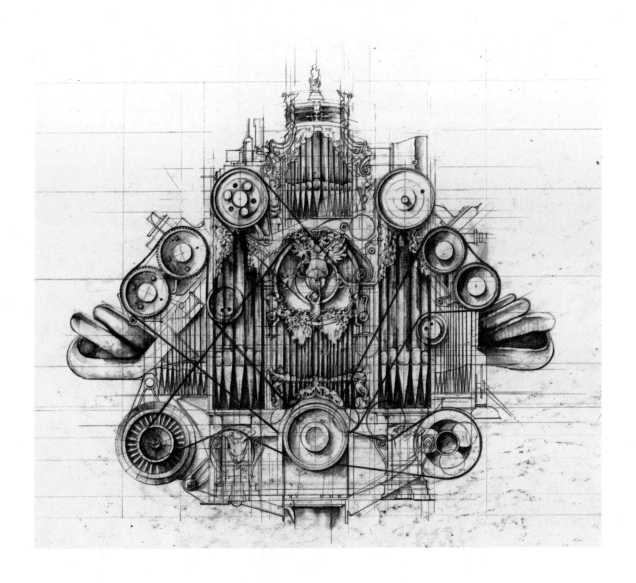

Ferrari 360 Engine + Baroque Pipe Organ 연필, 목탄, 420 x 297mm / 2012

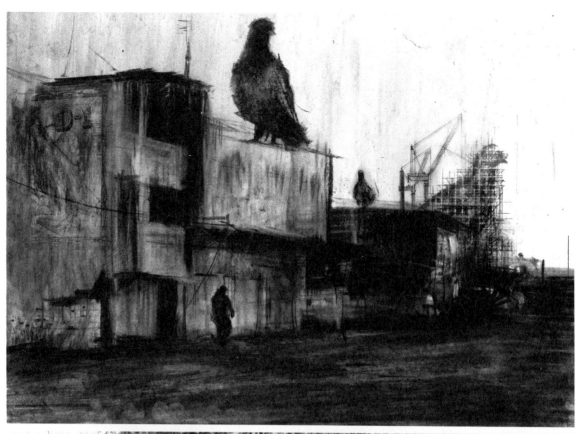

Resistance 「Resistance」 단편 그림책, p9~10, p11~12, p31~32, 연필, 목탄, 594 x 420mm / 2012

Joseph Burwell

부조화의 위트

건축적이며 세밀한 작품을 선보이는
조셉 버웰(Joseph Burwell)은
서로 다른 문화와 이해에 자신만의
유머를 한 스푼 떠 넣은 작품으로
세계 각국에서 전시 중이다. 건축,
역사적 사건, 종교와 언어 등에
관심을 갖는 그는 역사라는 과거적
정보를 재구성하고, 또 새로이
창조한다. 서로 다른 문화와 감각을
한데 어우른 부조화된 패턴에 위트를
더한다. 이 과정을 통해 생겨나는
수많은 변수의 부조화를 위트있는
조화로 승화시킨다.

조셉 버웰(Joseph Burwell)은 1970년 아이슬란드에서 태어나 버지니아주 남서부에서 성장했다. 사바나 예술대학(Savannah College of Art and Design)에서 건축학을 공부했지만 이후 스튜디오 아트로 전공을 변경해 1993년 사우스 캘리포니아의 찰스턴 대학(College of Charleston)에서 학사 학위를 취득한다. 그는 1999년에는 툴레인 대학(Tulane University)에서 조소학 MFA를 취득하고 2000년엔 뉴욕으로 거처를 옮겼다. 조셉은 툴레인 대학, 로욜라 대학(Loyola University), 컨트리 데이 크리에이티브 아트(Country Day Creative Arts) 프로그램, 뉴올리언즈 글라스웍 & 프린트메이킹 스튜디오 스쿨(New Orleans School of GlassWorks & Printmaking Studio), 펜랜드 공예 학교(Penland School of Crafts) 등에서 강의해왔다. 그는 뉴욕을 비롯한 미국 전역뿐 아니라 스위스, 핀란드, 노르웨이, 아일랜드, 이집트, 캐나다, 한국 등 세계 각국에서도 전시를 진행해왔다. 2011년에는 뉴욕예술진흥원(NYFA)에서 회화/판화/북 아트 부문 펠로우쉽 수상 명단에 이름을 올리기도 했다. 현재 브루클린에 거주하며 작품 활동 중이다.
josephburwell.com

나의 드로잉은 건축이나 역사적 사건, 종교적 이야기, 언어 혹은 문화적 구조물 등의 고고학 정보를 해석하는 과정에서 발생하는, 의도치 않은 실수로부터 비롯된 역사적 내러티브의 변화라는 주제에 기반해 창조된다. 고고학 정보, 혹은 과거의 유산이라 불리는 요소들은 역사를 재현하기도 하지만 때론 역사를 새로이 창조하는데 이용되기도 한다. 나는 서로 다른 문화와 시대(과거, 현재, 미래)의 건축적 패턴과 스타일을 한데 녹여, 구조와 이야기의 숨겨진 측면을 보여주려 한다. 밝은 색상과 부조화된 패턴 그리고 부조리의 감성을 활용해, 종교나 문화의 정체성이라는 진지한 주제 의식에 나만의 초현실적인 유머를 덧씌우는 것이다.

나의 머릿속을 시각화하기 위해 모눈종이와 나의 스타일을 대변할 수 있는 상징적 부호들을 결합했다. 모눈종이는 구조를 효율적으로 창조할 수 있게 해준다. 부호는 설계와 표현 사이의 독특한 균형 속에서 생겨난다. 이 과정에는 수많은 실험과 실수가 수반되며, 이러한 감각들이 결합되어 생성된 최종적 이미지는 예측과 우연이라는 대립적 요소를 아우르게 된다.

Isometric Funeral Color Pencil, Pigment Pen, Marker
on Wood Panel / 2012

**A Typical Example of Mid
Century Medieval Modernism** Pigment Pen and Pencil
on Wood Panel / 2011

The Exact Location of a Sacrifice Pigment Pen and Pencil on Wood Panel / 2012

Castle Elbow Pigment Pen and Ink on Wood Panel / 2012

Fort Ventilation Pigment Pen and Marker on Wood Panel / 2012

**A Terrible Shrine Is Shipped
To The New World** Pigment Pen and Pencil on Wood Panel / 2012

노지수

Chris Ro

아름다운
은유

국내외 디자인 스튜디오와
함께 활발하게 작업하고 있는
노지수(Chris Ro)는 1인 스튜디오
어디어프렌드(ADearFriend)를
운영하고 있다. 개념적 접근,
형식적 접근, 경험에 관한 의문,
이 모든 것의 합의점에 관한
해답을 찾아가는 방식으로 작업을
진행하는 그는 촘촘하게 짜여진
고민의 갈래를 통해 탄탄한 작업을
보여주고 있다.

노지수(Chris Ro). UC 버클리대학에서
건축을, 로드아일랜드디자인스쿨에서
디자인을 공부했다. 홍익대학교에서
학생들을 가르치고 있으며,
그래픽디자이너로서 국내외에서 활발히
활동하고 있다.
www.adearfriend.com

나는 모든 유형의 프로젝트들에 대한 복잡한 전망을 확보하고
있다. 이 드로잉이 그 복잡성을 보여주고 있다. 프로젝트의
초기 단계에서부터 서로 다른 네 개의 영역을 수렴하는
과정이 이뤄진다. 이들은 서로 포개지고 다양한 지점에서
서로 얽히게 된다. 첫 번째 영역은 프로세스 전반을 지시하는
개념적 접근법이다. 다음은 폼 메이킹form making이나 손을 통해
직접적으로 얻어지는 지식, 다시 말해 형식적 접근법이다.
세 번째 영역은 경험으로, '이 프로젝트를 보는 사람이
무엇을 어떻게, 보고 경험할까?' 하는 물음이 그 핵심이다.
마지막으로는 이 모든 것들이 어떻게 어우러질지, 그 경험이
어떤 형식과 매체를 통해 마무리될 지에 관한
고민이 이뤄진다.

2012 타이포잔치 사이사이 포스터

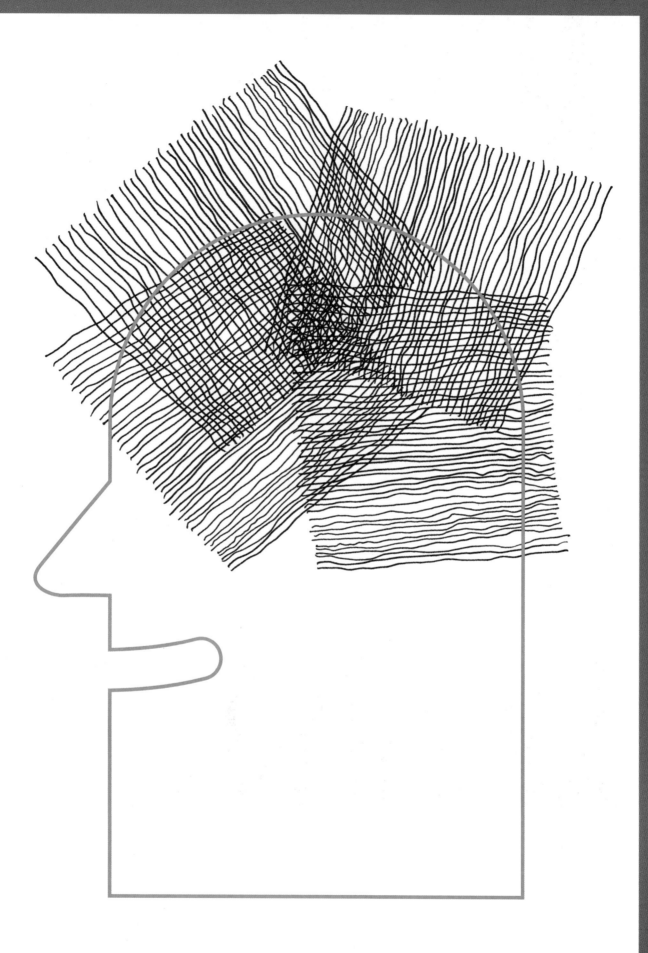

Idiot　폼 메이킹을 주제로 하는 〈Idiot〉이라는 이름의 매거진. 일부의 스틸컷이다.

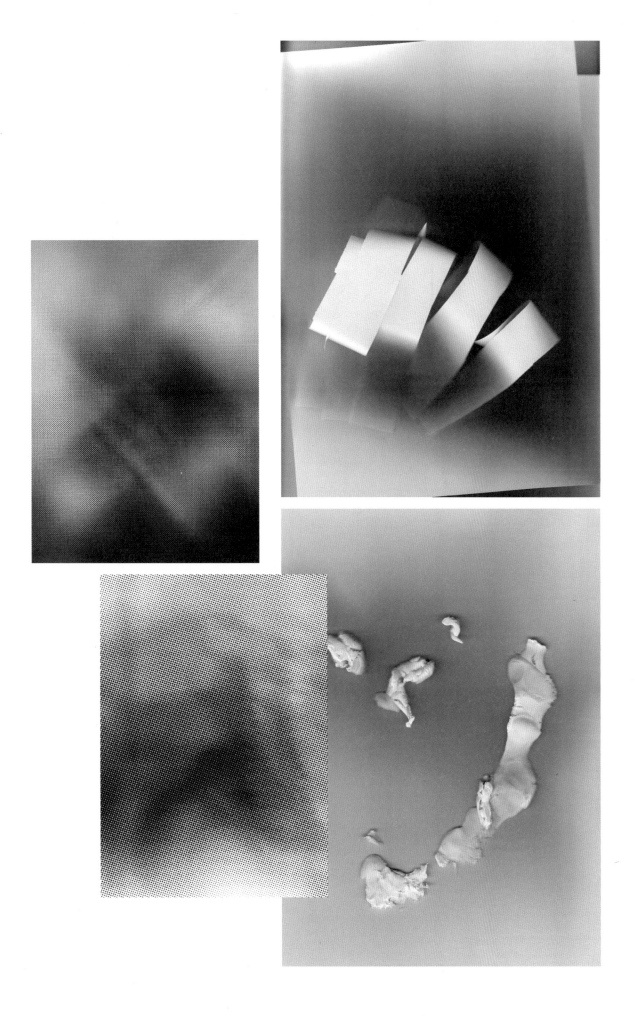

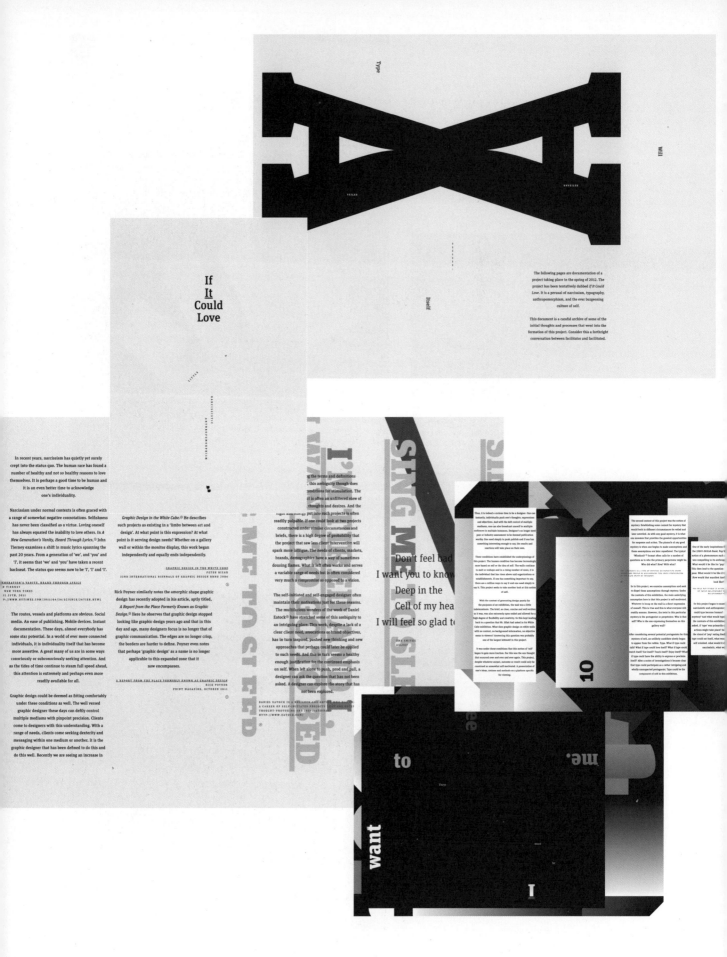

If It Could Love 〈If It Could Love〉 프로젝트의 출판물과 삼원 페이퍼 갤러리에서 열린 〈Veiling/Unveiling〉 전시의 포스터들

HERE'S
LOOKING
@ — — — —
Me

POSTER TWO

There

must

be

As the tenets of this project set forth, two posters were created to be installed in the exhibition space. For each of these posters, a single typeface was selected and used throughout, Unit Slab.® This typeface, for each of the posters, went through two different anthropomorphic processes.

UNIT SLAB IS A TYPEFACE CREATED BY ERIK SPIEKERMANN, CHRISTIAN SCHWARTZ, AND KRIS SOWERSBY.

Type
Will
Eat
Itself

In one poster, Unit is actually eating or consuming itself. In the other poster, Unit is actually watching itself. In each of these posters, certain clues are sprinkled in that may shed light on the subject matter of these posters. Several moments of subtle narcissistic references in literature or music are spread throughout such as Dorian Grey and Morrisey. The clue sentence of 'Type Will...' is also presented as an indicator of the anthropomorphic action the type is or will undergo. Both posters can be viewed together or separately.

THE PICTURE OF DORIAN GREY IS NOVEL BY OSCAR WILDE WHERE THE PROTAGONIST, DORIAN GREY DEVELOPS A RELATIONSHIP WITH HIS MIRROR AND IS AN ACCOUNT OF HIS BOUTS WITH VANITY AND NARCISSISM. MORRISSEY IS AN ENGLISH SINGER WHO ROSE TO PROMINENCE AS THE FRONT MAN OF THE BAND THE SMITHS. HIS LYRICS AND DEMEANOR HAVE OFTEN BEEN DEEMED SOMEWHAT NARCISSISTIC.

The project itself should best be construed as wistful thinking at best. In this day and age of designers actively embracing and expressing themselves, the idea of a typeface expressing similar moments of self-appreciation was thought to be both amusing and slightly apropos. At the end of the day, it is through type that we deliver our messages. In this project, we are wistfully examining a situation where type may similarly warrant some inner wishes, desires or have some proclamations of its own.

조규형

Cho Kyu Hyung

마침표를 향한 반복

스톡홀름에서 스튜디오를
운영하는 조규형은
스토리텔러로서 아티스트북,
텍스타일, 가구 등의
일상용품과 공간을 통해
자신의 이야기를 대중과
나눈다. 화려하고 복잡한 패턴
작업을 선보이는 그는 자신이
따라야 할 규정과 깰 수
있는 범위 간의 조율을 통해
최종적인 목적을 성취한다.
보다 확실한 마침표를 향해
무수한 간극을 조율한다.

1975년 서울에서 태어난 조규형은
스톡홀름에 위치한 Konstfack의
스토리텔링학과에서 2011년 석사 학위를
받았다. 현재는 스톡홀름에서 스튜디오를
운영하며, 스토리텔러로서 아티스트북,
텍스타일, 가구 등 일상용품과 공간을
통해 자신의 이야기를 대중과 나누는
작업을 하고 있다. 최근 스톡홀름,
런던, 밀라노와 서울에서 전시를
가졌다. 〈Wallpaper〉에서 주최한 'Next
Generation 2012'에서 떠오르는 젊은
디자이너로 선정되었고, 2012년 1월 그의
작품이 커버를 장식하기도 했다.
www.kyuhyungcho.com

대학 시절, 폴 랜드Paul Rand는 나의 우상이었다. 그래서 나는 졸업과 동시에 2001년 아이덴티티 디자인 전문 회사인 올커뮤니케이션에 입사해 약 6년간 그곳에서 근무하였고, 2011년에는 펜타그램 본사에 있었다. 아이덴티티 디자인은 나의 상업 디자인 활동의 중심에 있다. 아이덴티티 디자인은 분석과 개발을 위한 수많은 질문들을 바탕으로 협업을 통해 이루어진다.

석사과정 후 현재는 개인 창작 활동을 함께하고 있지만, 지금도 근원적인 문제점을 찾고 목적에 부합시키기 위한 질문을 하는 것이 프로젝트 전반에 걸쳐 이루어진다. 내가 따라야 할 규정과 벗어나거나 깰 수 있는 범위 간의 조율을 통해 최종 목적을 만족시키는 과정이 나의 프로세스라 할 수 있다.

나는 스타일에 있어, 위트가 있고 대담한 접근 방식이 좋다. 위트는 나에게 지적이면서도 순수하고 긍정적임을 의미한다. 그리고 대담함은 모험심인 동시에 주제의 핵심을 정확히 다루는 힘이다.

본 과제에서 나는, '나를 어떻게 담을 것인가' 하는 질문과 함께, 과제에서 내가 따라야 하는 것과 벗어날 수 있는 것을 짧은 시간에 분석한 후, 위트와 대담함으로 묘사 없이 마침표를 찍고 싶었다.

패턴 속 이야기 | The Narrative of the Pattern

바이킹 시대, 스웨덴에서 여성의 발언권은 매우 제한적이었다. 여성들은 자신들의 이야기나 사상을 암호화하고 패턴화한 후 생활용품에 적용시킴으로써 그 이야기를 표현했다. 현재, 그들의 패턴은 공예 작품의 의미 외에도 시대적 상황을 이해하기 위한 고증으로 인정받고 있으며, 그 내용을 해석하기 위한 활동이 활발히 진행되고 있다.

이와 달리, 현대 디자인의 흐름은 양식이나 표현으로 제한되어 서사적인 이야기를 패턴에서 찾기 힘들게 되었다. 이러한 흐름에 반하여 이야기 구조를 패턴에 적용하는 것이 본 프로젝트의 목적이었다. 나는 이야기를 토대로 300개 이상의 다양한 구성 요소를 만들었고 이를 조합하여 패턴을 만들었다. 패턴은 발단 – 전개 – 결말로 나뉘어 개발되었으며, 각각의

이야기 단계는 따로 혹은 함께 프린트될 수 있는 유연한 시스템을 갖고 있다. 패턴은 가로와 세로로 반복되어 확장될 수 있다.

나는 또한 이야기를 암호화하고 이를 해석하는 데에 흥미를 느꼈다. 그래서 이야기를 담되 공유하지는 않아, 패턴에 담긴 이야기의 요소를 통해 각 사용자가 그들의 이야기를 스스로 만드는 것이 목적 안에 수반되어 있다.

215

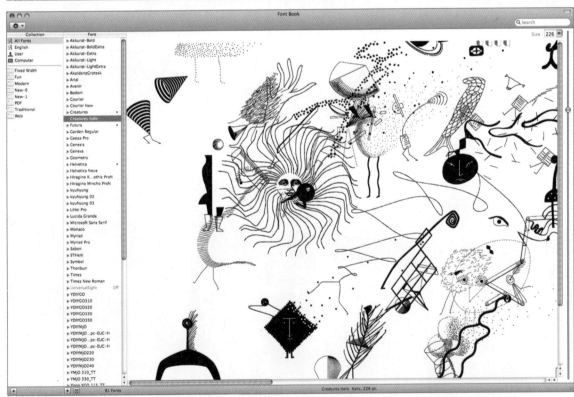

216

서체 Creatures Regular와 자신이 가장 좋아하는 노래인 삐삐 롱스타킹 노래를 프린트한 담요를 덮고 있는 Isis Backstrom

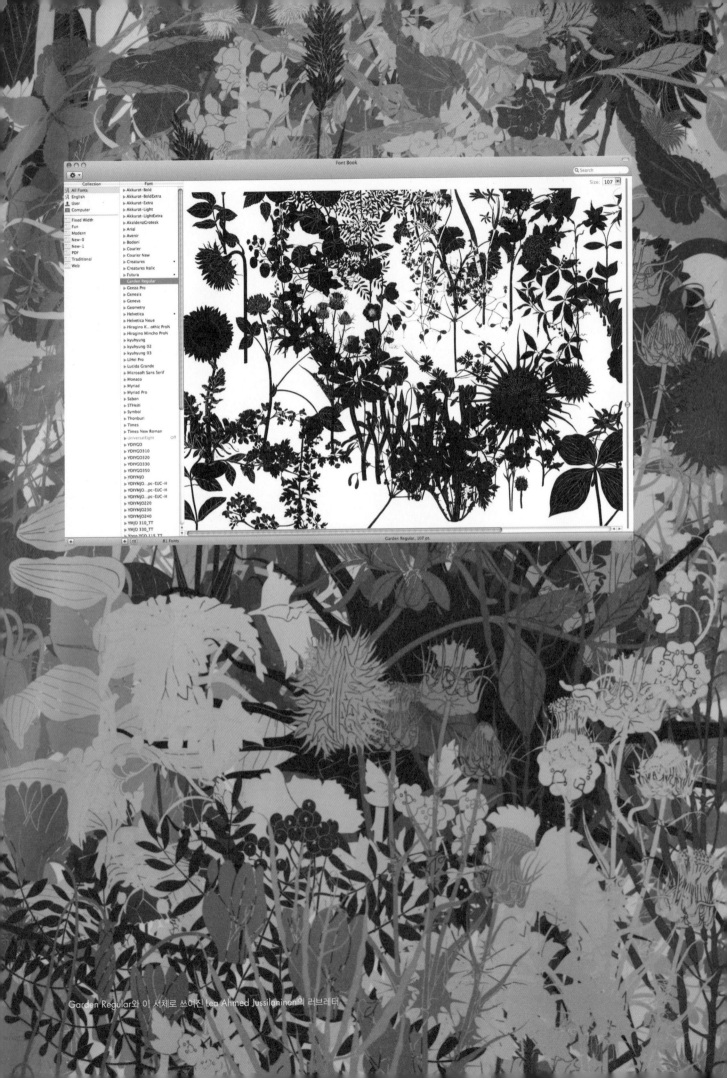

Garden Regular와 이 서체로 쓰여진 Lea Ahmed Jussilaninen의 러브레터

Geometry Regular와 소설가 Barbara Voors의 스카프. 그녀의 소설 속 텍스트가 프린트되어 있다.

의식의 흐름 The Stream of Consciousness

우리의 의식은 때로는 의도와 상관없이 흘러간다. 어느 순간 나비를 생각하다가, 연이어 물감이 생각난다. 우리가 제어할 수 없는 의식의 흐름이 만들어 내는 비연계적인 연속은 나에게 매우 흥미로운 소재였다. 마치 시인 이상의 소설과 같이……. 나는 한 달 동안 매일 아침 잠에서 깨어나 바로 연상되는 단어들을 일기와 같이 기록하였고, 그 기록을 그래픽 언어로 시각화하였다.

시각화에 있어, 나는 특별한 방법을 썼다. 일반적으로 우리는 스크린 프린트 기술을 쓸 때 잉크를 사용한다. 그러나 본 프로젝트에서는 잉크가 아닌 색 가루로 이미지를 스크린 프린트하였다. 프린트된 고운 가루는 스프레이로 어느 정도 고정하였으나, 시간이 지남에 따라 독자의 손으로 전이되거나 공기 중으로 날아가 사라져 버린다. 마치 우리가 함께한, 그러나 사라진 매 순간의 기억처럼…….

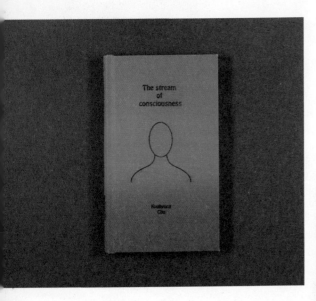

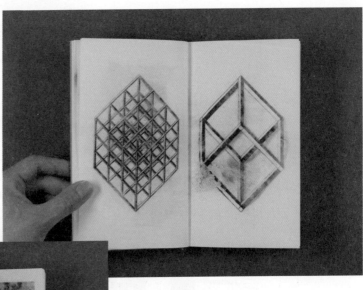

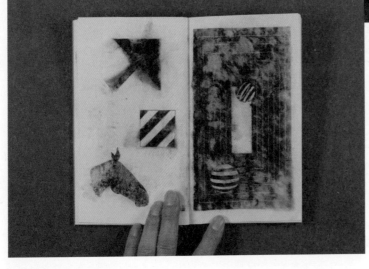

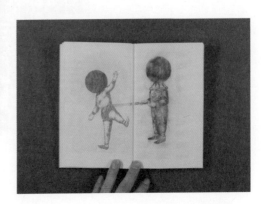

사물의
기억

Dean Brown

Photo by Gustavo millon

산업디자이너
딘 브라운(Dean Brown)은
사람에 대한 이해로부터 영감을
얻어 낙천적이면서도 생각이
깊은 오브젝트와 가구를 만든다.
현재는 이탈리아에 위치한
커뮤니케이션 리서치 센터
파브리카에서 일하고 있는 그는
각기 다른 사물에 관한 기억을
하나로 만드는 작업을 즐긴다.
'나의 머리는 사물들을 하나가
되게 한다'는 심플한 말로
아이디어의 발상 과정을 정의한
그는 군더더기 없이 일목요연한
아이디어맵을 보여준다.

딘 브라운(Dean Brown)은 사람에 대한 이해로부터 영감을 얻어 낙천적이면서도 생각이 깊은 오브젝트와 가구를 만드는 산업 디자이너이다. 2010년 1월부터 이탈리아에 위치한 커뮤니케이션 리서치 센터인 파브리카에서 일하고 있다. 그 이전에는 2년간 스코틀랜드에서 개인 디자인 스튜디오를 운영하며, 사람과 기술 간의 관계를 연구하는 협업의 성격이 강한 수작업을 많이 했다. 그의 작품은 밀라노 국제가구박람회(Milan Furniture Fair), 뉴욕 국제현대가구박람회(ICFF New York), 런던 디자인위크(London Design Week), 벨기에의 그랑오르뉘뮤지엄(Grand Hornu), 빅토리아앤알버트뮤지엄(Victoria & Albert Museum), 런던 디자인뮤지엄(Design Museum) 등 국제적인 무대에서 선보였다.
www.mrdeanbrown.co.uk

나의 머리는 서로 다른 사물들을 하나가 되게 한다.

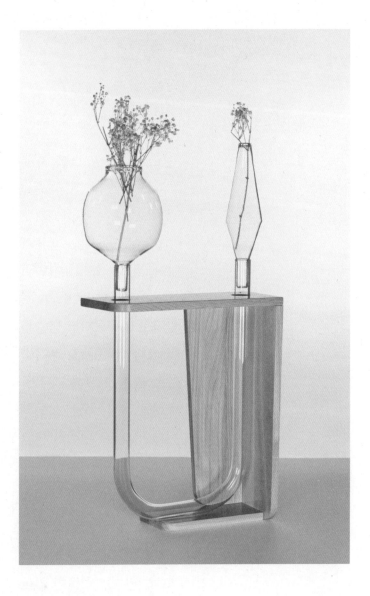

COMPLEMENTARIES VASE For SECONDOME, FABRICA / 2011
나무판들과 유리관들 사이의 상호 의존적인 조합으로, 특정한 비율을 가진 각 요소는 서로에게 기대어 전체적으로 완전해진다. 각각의 요소가 구조적이며, 미적으로 서로를 지탱해주는데, 호리호리하고 아슬아슬하게 균형을 잡고 있는 포지션은 손으로 곧장 잡기에 적합한 형태와 위치에 있으며, 그 내용물을 돋보이게 한다. 이 디자인 언어는 표면 아래에서 자원을 공유하게끔 하는 관개 시스템의 원리에서 비롯되었다.

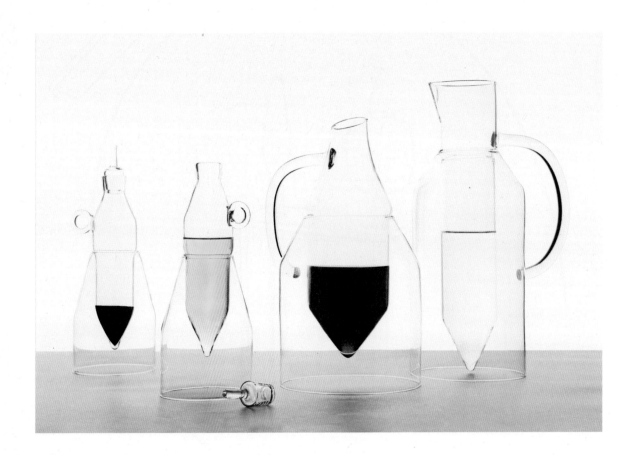

UPLIFTING CARAFES For SECONDOME, FABRICA / 2012

투명한 유리가 배경 속으로 희미해지면서, 이 유리병들의 내용물들(키안티, 프로세코, 발사믹 식초, 올리브 오일)은 높이와 상태가 도드라진다. 액체가 테이블 표면으로부터 떠있는 것 같은 모습은 마치 축배를 드는 것과 같은 인상을 준다.

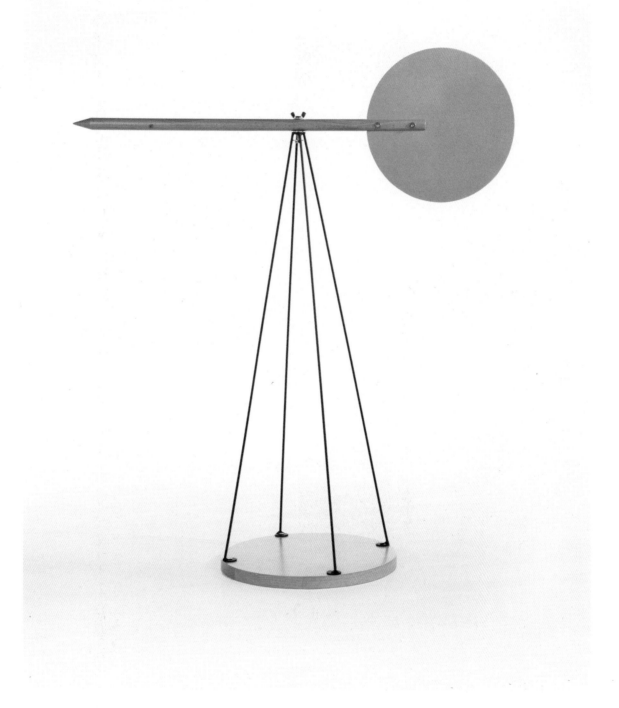

WIND POINT For FABRICA, FABRICA / 2012
바람을 측정하고 음미하게 하는 오브젝트이다. 나무로 된 면이 바람을 잡고, 바늘이 방향을 가리키고, 선적인 구조물은 나침반의 네 방위를
표현한다. 이 작품은 밀라노 스칼라 호텔(Milano Scala Hotel)에서 기획한, Brera Garden Floor의 이벤트를 위해 진행한 파브리카
디자인 팀의 컬렉션 'Skyline'의 일부이다.

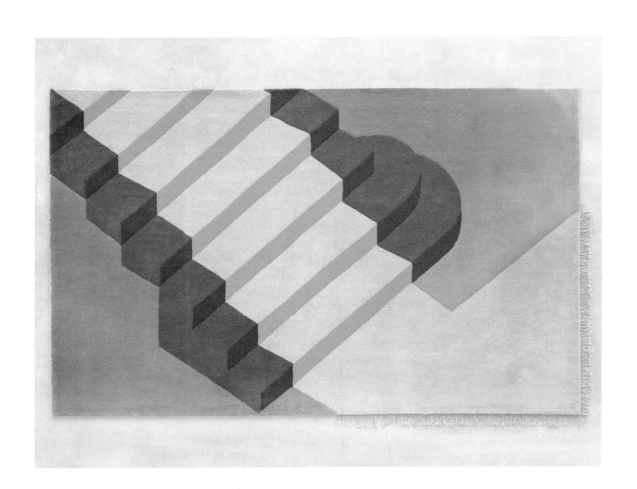

VILLA NECCHI For FAI, FABRICA / 2012

밀라노의 중심부에 위치한 1930년대 저택인 Villa Necchi를 위한, 파브리카 디자인 팀의 장소특정적인 컬렉션. 역사적인 거주자들과 인테리어에서 영감을 받아, 파브리카 디자인 팀은 저택의 각 방에 놓여질 25개의 독특한 오브젝트들을 만들었다. 이 작품은 홀 러그로, Nodus의 후원으로 제작되었다. 진짜 러그가 되길 염원한 계단용 카펫의 이야기를 담고 있다.

김지환

느리게
걷기

각 도시의 정체성을 투영한
노선도 작업을 선보이고 있는
제로 퍼 제로 스튜디오의
김지환은 단시간에 이루어지는
작업보다는 오랜 시간을 두고,
생각하고, 고치고, 다듬으며
작업을 진행해 나가는 방식을
선호한다. 2008년도에 시작해
2012년에 완성한 프랑스
파리의 노선도 작업은 시간과
함께 고민과 해결의 반복을
거쳐 점차 완성되어 가는
과정을 여실히 보여준다.

2008년 졸업과 함께 '제로 퍼 제로'
스튜디오를 설립했다. 2010 Reddot
design award, 2009 IDEA Silver,
2008 IF Communication Design
Award에서 수상하였으며, 2010 런던
Kemistry Gallery에서의 개인전, 〈2008
100% design Tokyo〉 등의 전시에도
참여했다. 현재 제로 퍼 제로에서는
도시의 정체성을 노선도에 투영한
새로운 콘셉트의 노선도 디자인
'City Railway System'을 진행 중이다.
zeroperzero.com

최근 작업인 파리 노선도 'City Railway System'이다.
이 작업의 핵심은 도시의 이미지를 노선도와 결합하여
새로운 느낌의 노선도 그래픽을 만드는 것이었다.
'Paris Railroad City map'의 경우 2008년부터 작업을
시작했고, 그 후 여러 차례 다양한 방법으로 새로운 시도를
해보았지만 콘셉트를 풀어내는 과정에서 많은 어려움으로
포기 단계까지 가기도 했었다. 그러다 올해 초, 다시
한번 작업을 시도하게 되었고, 에펠탑과 센강의 결합을
콘셉트로 잡아 노선도를 풀어갔다. 당초 우려와는 달리
만족스러운 결과가 나왔다. 작업을 진행하다 막히거나
생각이 잘 풀리지 않을 때에는 시간을 두고 다시 보면
새로운 힌트가 보이는 경우가 많다. 그래서 빠른 시간 안에
결과물을 뽑아내기보단, 오랜 시간을 두고 생각을 고치고
다듬으며 진행하는 작업 방식을 선호한다.

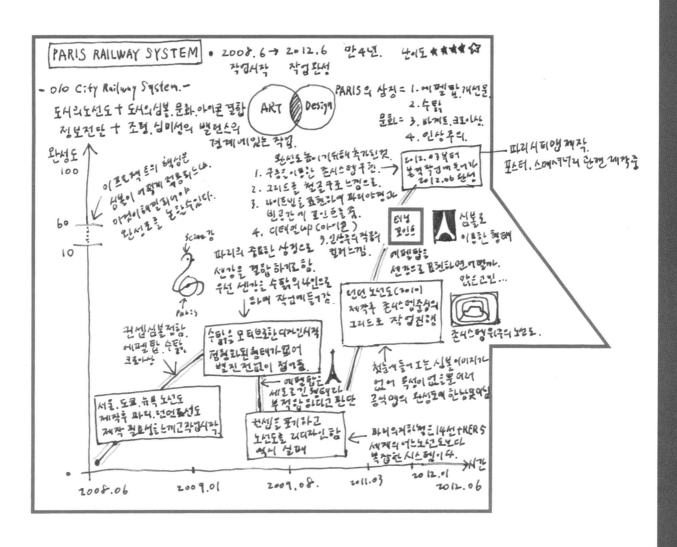

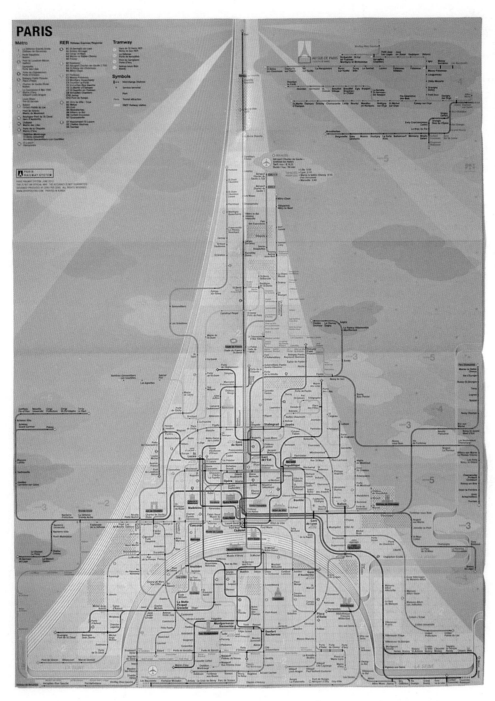

Paris Railway City Map　종이에 프린트, 525 x 380mm / 2012
에펠탑 콘셉트의 파리 지하철 노선도

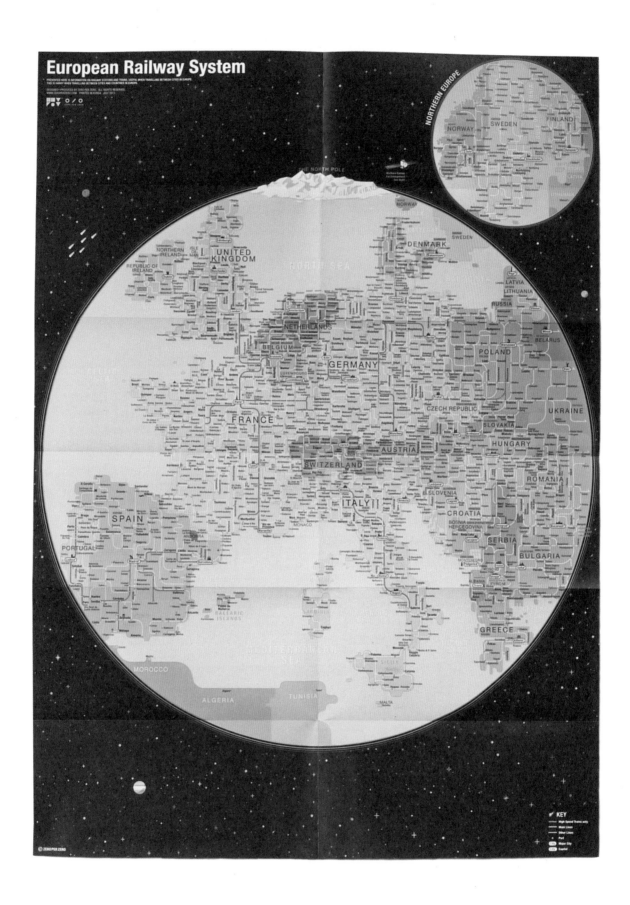

European Railway System 종이에 프린트 / 2011
지구 콘셉트의 유럽 철도 노선도

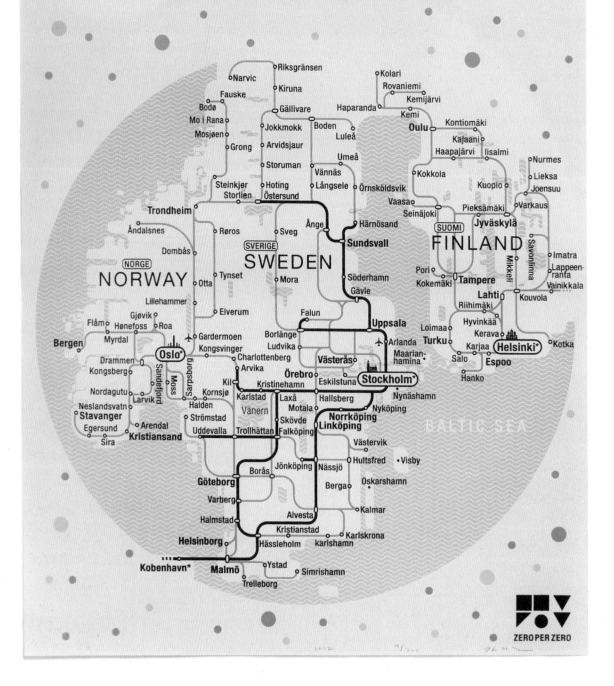

Northern Europe
Railway System

실크스크린 시리즈(Flam, Northern Europe Railway System) 종이에 실크스크린, 545 x 394mm / 2011
Magn Mag 팝업 스토어 전시 때 선보인 노르웨이 여행을 바탕으로 한 실크스크린 포스터

Graphic Dictionary Korea
배지(Badge) 시리즈

금속 배지, 10 x 20mm / 2012
한국의 전통적 요소를 현대적
그래픽으로 표현하는 제로 퍼 제로의
자체 프로젝트(그래픽 딕셔너리
코리아)중 일부를 배지로 제작

JJ프로젝트
로고작업

신인그룹 로고디자인, 클라이언트 JYP엔터테인먼트 / 2012

박해랑

Park Hae Rang

실크스크린과 원화 작업을
기반으로 디자인 상품과
그래픽디자인, 일러스트에
이르기까지 다양한 작업을
선보이는 그래픽디자이너
박해랑은 세상의 모든
이미지를 꼭꼭 씹어 삼켜
온전히 자기화된 세상을
보여준다. 앞으로 난 발자국을
따라가는 것이 아닌, 자신의
새로운 발자국을 만드는 것이
그의 작업 방식이다.

흑과 백
낮과 밤
빛과 그림자
함축과 설명
이미지와 글자

상징적인 것은 설명적인 것으로
설명적인 것은 상징적인 것으로
이미지로의 표현과 글로의 표현.

이 두 과정을 넘나드는 표현이 자유롭다면 어떤 이성 또는,
어떤 감성 앞에서도 완벽한 나다움으로 작업을 해낼 수
있으리라 생각한다.
지금의 새로움이란 다른 사람이 하지 않은 것을 찾아내는
것이 아니라 같은 것도 스스로가 온전히 받아들이고
소화해, 그 요소들의 우선순위를 나답게 나열하는 것이다.

나의 아이디어 맵이란, 작업 대상의 지난 시간들을
답습하는 것이 아니라 처음인 듯 그것이 갖고 있는
본질로부터 가장 먼 곳으로 뛰어가 천천히 또, 가까이
다가가며 반대의 성격으로 풀어나가는 것이다.

낯설게, 불편하게, 익숙하지 않게 말이다.

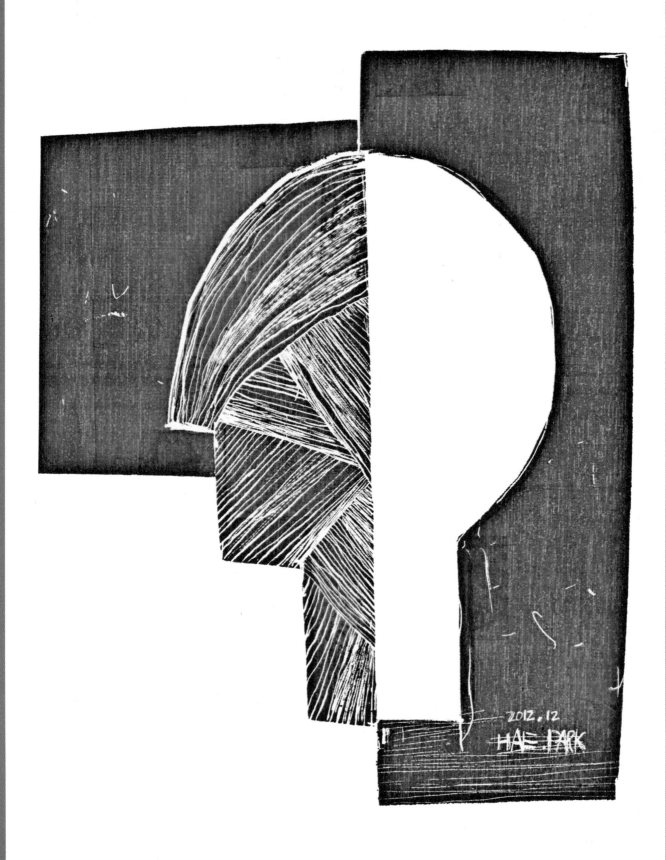

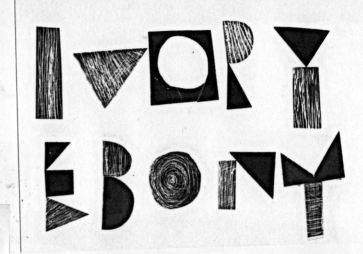

Ivory&Ebony Book, 148 x 210mm / 2012

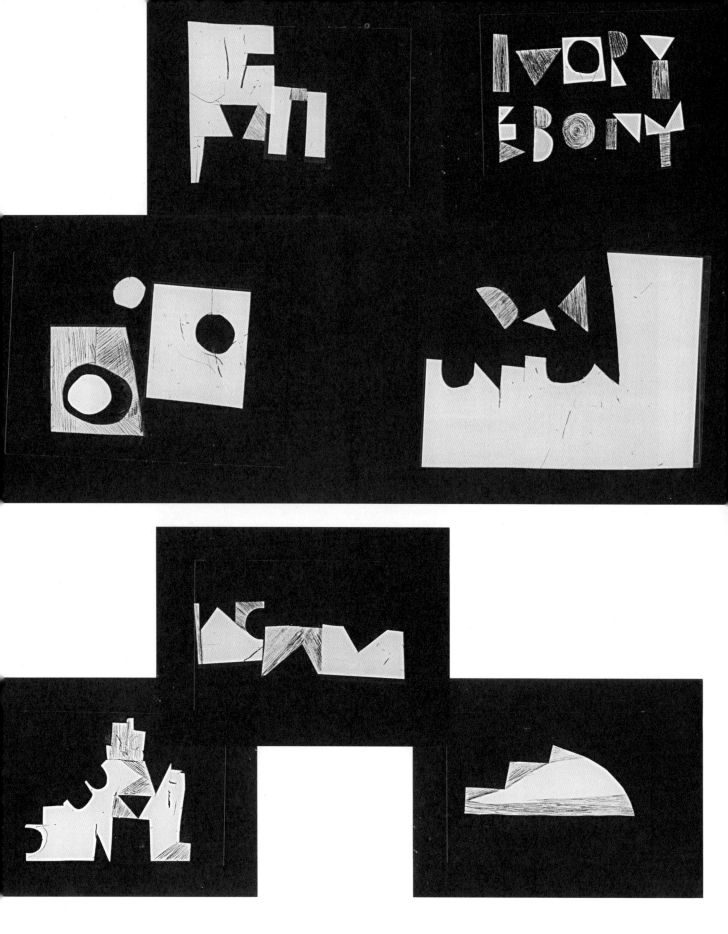

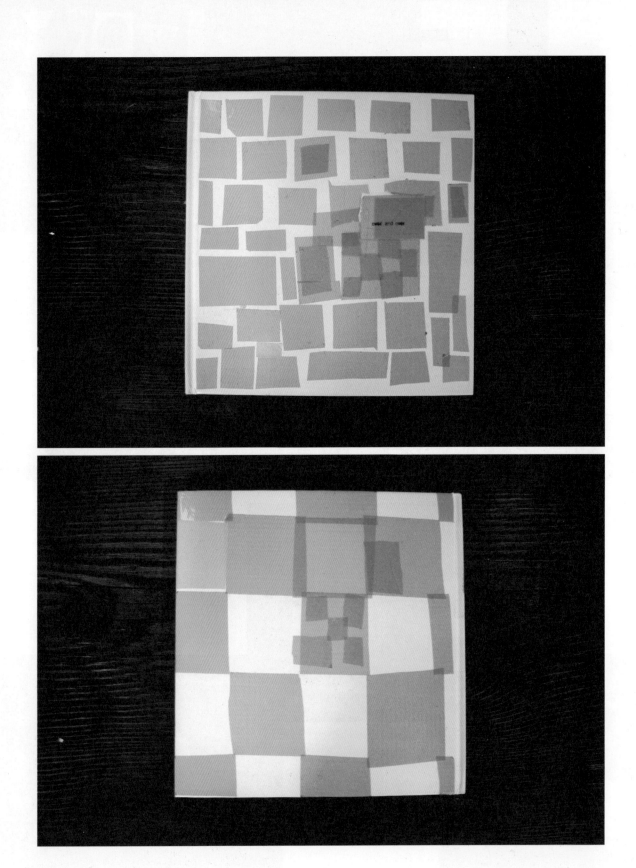

Over&Over Book, 148 x 210mm / 2010

240

241

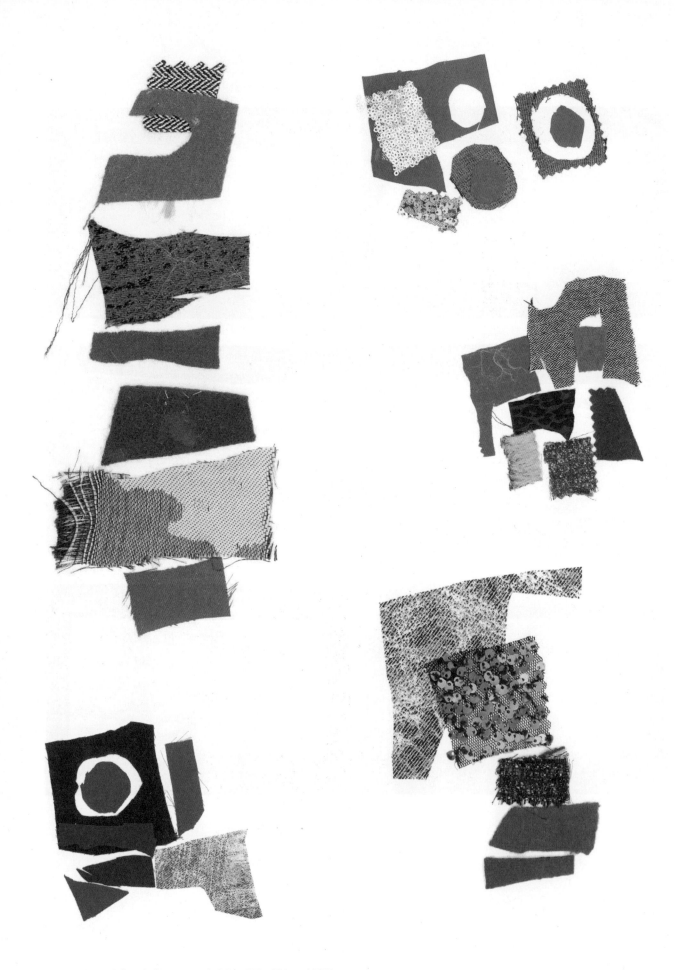

DOHO Memorial Anthology Book, 254p, 218 x 254mm / 2013
패션 디자이너 DOHO의 자서전 아트워크

242

Dune Book, 140 x 210mm / 2011

Table Poster, 394 x 545mm / 2011

윤예지

고독한
상태에서

다양한 브랜드들과
콜라보레이션을 진행하고
있는 일러스트레이터
윤예지는 깊고 고독한
집중의 과정을 통해 작업을
시작한다. 구상 단계에 오랜
시간을 할애한다는 그는
'빨리 다 하고 놀아야지'라는
마음가짐으로 최대한의
집중과 효율적인 시간
분배로 작업을 진행한다.

일러스트레이터. 서울에서
태어났으며, 현재 런던과 서울을
오가며 작업하고 있다. 최근
라네즈 화장품과 일본 GRANIPH
티셔츠와의 협업 등을 비롯하여
국내외로 활발히 활동 중이다.
www.seeouterspace.com/studio

홀로 고독한 상태에서 깊게 집중해야 작업을 할 수 있는
편이다. 특히 아이디어를 구상할 때에는 내 머릿속 세상에
꽤 오랜 시간 깊이 잠겨 있어야 한다. 집중력이 나쁘지는
않아서 한번 잠기면 꽤 오랫동안 몰두가 가능하지만,
멀티태스킹이 잘 안되는 타입이라 작업 시에는 음악을
듣는 것 외에 다른 일을 같이 하지 못한다. 시간 낭비를
좋아하지 않고, 하고 싶고 놀고 싶은 계획이 많아서 최대한
해야 할 일들을 빨리 끝내려고 (내 딴에는) 부지런히,
효율적으로 작업을 쓱쓱 진행한다.

Hunting Season in The Arctic 영국의 매거진 〈Wrap〉을 위한 작업. 'North America'를 테마로 잡지 안에 들어가는 큰 펼침 이미지 겸 포장지로도
쓰일 수 있는 그림을 만들었다. / 2012

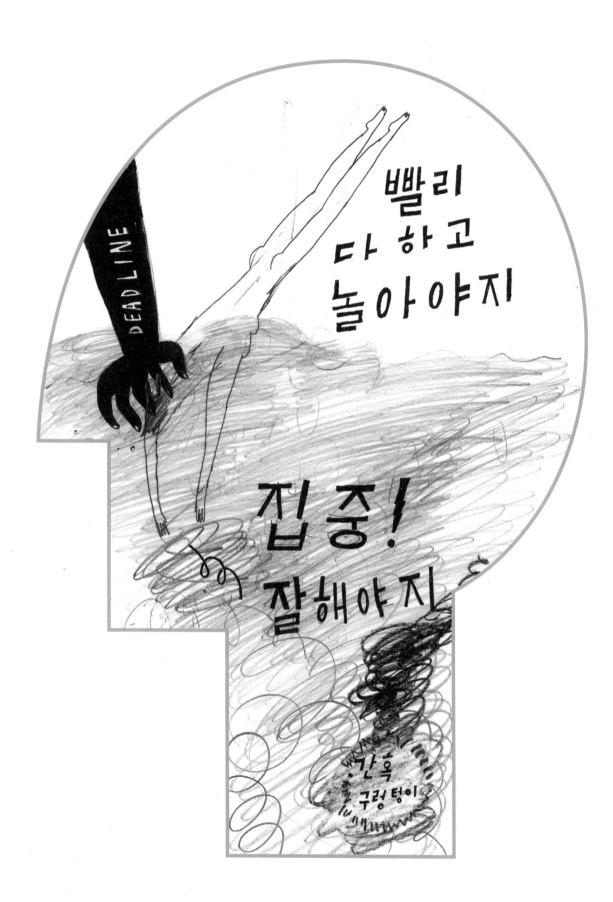

Dance of Sorrow 홍대 땡스북스에서 진행됐던 SSE 프로젝트의
쇼케이스를 위한 포스터 작업 / 2012

2012 자라섬국제재즈페스티벌을 위한 포스터의
일러스트 작업. 디자인은 studio log에서 했다.

Modern Item 시리즈 에이랜드가 최근 발행한 리스트북 『Everything has its own list』를 위한 'modern item' 시리즈 작업들 / 2011

역부족호 영국 Bolt edition과의 전시를 위한 2색 리소그래프(risograph) 프린트 / 2011

250

김의래

Kim Eui Rae

개념의
시각화

그래픽 스튜디오 밈(mim)을
운영하고 있는 김의래는
추상적 고민을 언어화시키는
부분에 관심을 갖고 작업을
진행한다. 작업은 여러
기로에 서서 수많은 선택을
통해 앞으로 나아간다.
얼기설기 복잡한 그의 머릿속
생각들은 단정한 언어화를
통해 작품으로 태어날 준비를
시작한다.

Kim Eui Rae

대학에서 시각디자인을 전공하고,
그래픽디자인 스튜디오 밈을
운영하고 있다. 타이포그래피와
교육에 관심이 많으며, 대학과
야학에서 타이포그래피를 강의하고
있다. 인문학 및 갈등과 대립에
의한 사회현상에 관심을 두고 있고,
최근에는 언어학에까지 관심을
넓히고 있다.
www.studiomim.co.kr

머릿속에 있는 개념을 어떻게 언어화할 것인지 고민한다. 언어화된 것을 다시 '글꼴의 선택과 배열'이라는 행위로 형상화한다. 작업을 진행할 때에는 시각 이미지가 새롭게 기획되어야 하는 것인지, 아니면 평소에 표현하고 싶던 이미지에 잘 부합해야 하는지를 판단하고 작업을 진행한다. 시각 이미지의 구성은 보통 관습과 습관, 그리고 글꼴을 다루는 기술에 의해 결정된다. 아이디어 맵은 시각 이미지를 구성하는 작업을 진행할 때, 영향을 받는 여러 가지 요인들을 나열하고 표현했다.

〈창의적이지 않은 디자인〉 포스터 전시를 위한 포스터

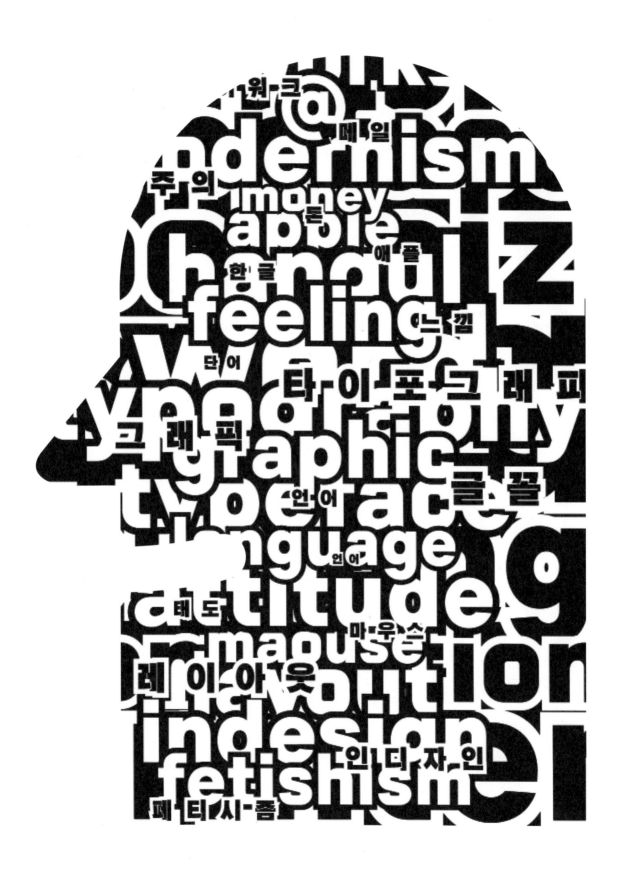

잉여백분율

(%)

$$\frac{99}{100}+\frac{99}{100}+\frac{99}{100}+\frac{99}{100}+\frac{99}{100}+\frac{99}{100}+\frac{99}{100}+\frac{99}{100}+\frac{99}{100}+\frac{99}{100}+\frac{99}{100}+\frac{99}{100}+\frac{99}{100}+\frac{99}{100}+\frac{99}{100}+\cdots$$

$$\cdots+\frac{99}{100}+\frac{99}{100}+\frac{99}{100}+\frac{99}{100}+\frac{99}{100}+\frac{99}{100}+\frac{99}{100}+\frac{99}{100}+\frac{99}{100}+\frac{99}{100} < \frac{1}{100}$$

잉여백분율 剩餘百分率
[발음: 잉:여백뿐뉼]

포스터. 여러 종류의 경제계급이 결합하여 피라미드 형태의 계급 구조를 가진 자본주의 국가에서 상위 경제계급 1%가 나머지 99%의 경제계급을 신자유주의 논리에 따라 이익 창출과 경제 성장을 위해 쓰고 난 뒤 남은 것들끼리 모았을 때, 그 나머지 경제 규모가 상위 1%의 경제계급을 넘지 못하는 것을 말한다.

Letter For Joris
레이아웃 아카이브_1

흑백 레이저프린터와 규격화된 종이에 프린트된 타이포그래피 작업을 모으기 위한 프로젝트

2009 New Year's Calendar

01 JAN 2009 01 JAN 2009 01 JAN 2009 01 JAN 2009 01 JAN 2009 01 JAN 2009 01
01 JAN 2009 01 JAN 2009 01 JAN 2009 01 JAN 2009 01 JAN 2009 01 JAN 2009 01
01 JAN 2009 01 JAN 2009 01 JAN 2009 01 JAN 2009 01 JAN 2009 01
 01 JAN 2009 01 JAN 2009 01 JAN 2009 01 JAN 2009 01 JAN 2009 01
01 JAN 2009 01 JAN 2009 01 JAN 2009 01 JAN 2009 01 JAN 2009
01 JAN 2009 01 JAN 2009 01 JAN 2009 01 JAN 2009 01 JAN 2009 01 JAN 2009 01
01 JAN 2009 01 JAN 2009 01 JAN 2009 01 JAN 2009 01 JAN 2009 01
01 JAN 2009 01 JAN 2009 01 JAN 2009 01 JAN 2009 01
01 JAN 2009 01 JAN 2009 01 JAN 2009 01 JAN 2009 01 JAN 2009 01 JAN 2009 01
01 JAN 2009 01 JAN 2009 01 JAN 2009 01 JAN 2009 01 JAN 2009 01 JAN 2009 01
01 JAN 2009 01 JAN 2009 01 JAN 2009 01 JAN 2009 01 JAN 2009 01
 01 JAN 2009 01 JAN 2009 01 JAN 2009 01 JAN 2009 01 JAN 2009 01
01 JAN 2009 01 JAN 2009 01 JAN 2009 01 JAN 2009 01 JAN 2009
01 JAN 2009 01 JAN 2009 01 JAN 2009 01 JAN 2009 01 JAN 2009 01 JAN 2009 01
01 JAN 2009 01 JAN 2009 01 JAN 2009 01 JAN 2009 01 JAN 2009 01
01 JAN 2009 01 JAN 2009 01 JAN 2009 01 JAN 2009 01
01 JAN 2009 01 JAN 2009 01 JAN 2009 01 JAN 2009 01 JAN 2009 01 JAN 2009 01
01 JAN 2009 01 JAN 2009 01 JAN 2009 01 JAN 2009 01 JAN 2009 01 JAN 2009 01
01 JAN 2009 01 JAN 2009 01 JAN 2009 01 JAN 2009 01 JAN 2009 01
 01 JAN 2009 01 JAN 2009 01 JAN 2009 01 JAN 2009 01 JAN 2009 01
01 JAN 2009 01 JAN 2009 01 JAN 2009 01 JAN 2009 01 JAN 2009
01 JAN 2009 01 JAN 2009 01 JAN 2009 01 JAN 2009 01 JAN 2009 01 JAN 2009 01
01 JAN 2009 01 JAN 2009 01 JAN 2009 01 JAN 2009 01 JAN 2009 01
01 JAN 2009 01 JAN 2009 01 JAN 2009 01 JAN 2009 01
01 JAN 2009 01 JAN 2009 01 JAN 2009 01 JAN 2009 01 JAN 2009 01 JAN 2009 01
01 JAN 2009 01 JAN 2009 01 JAN 2009 01 JAN 2009 01 JAN 2009 01 JAN 2009 01
01 JAN 2009 01 JAN 2009 01 JAN 2009 01 JAN 2009 01 JAN 2009 01
 01 JAN 2009 01 JAN 2009 01 JAN 2009 01 JAN 2009 01 JAN 2009
01 JAN 2009 01 JAN 2009 01 JAN 2009 01 JAN 2009 01 JAN 2009 01
01 JAN 2009 01 JAN 2009 01 JAN 2009 01 JAN 2009 01 JAN 2009 01
01 JAN 2009 01 JAN 2009 01 JAN 2009 01 JAN 2009 01
01 JAN 2009 01 JAN 2009 01 JAN 2009 01 JAN 2009 01
01 JAN 2009 01 JAN 2009 01 JAN 2009 01 JAN 2009 01 JAN 2009 01
01 JAN 2009 01 JAN 2009 01 JAN 2009 01
 01 JAN 2009 01 JAN 2009

new year's
calendar
for the daily
attitude

2009/01/01×365

2009 New Year's Card

트레싱지 마스터 인쇄, 새해 마다
다짐하는 각오와 태도에 대한 표현

designed by euirae, ziyoon

청소년 처세 백서 전단지 위에 마스터 인쇄, 청소년에게 강요되는 영어교육을 풍자한 프로젝트

이민지

그래픽디자이너 이민지는
형태적 변형과 조합을
통해 다양한 타이포그래피
작업과 인터렉티브 디자인을
선보이고 있다. 도시와
디자인 간의 상호적 맥락에
관심을 갖는 그녀는 방대한
자유안에서 스스로를
위한 제약을 설정하고 그
안에서 최선을 찾기 위해
노력한다. 최선으로 향하는
길에서 마주친 우연을
그는 작업에서의 가장 큰
즐거움으로 꼽는다.

제한의
재해석

현재 미국 Rhode Island School of Design에서 그래픽디자인 석사과정 중에 있다. 한국에서 시각디자인을 전공한 뒤, LG전자 무선사업부에서 인터렉션 디자이너로 2년 반 동안 일했다. 개인적인 주제로서 그래픽디자인, 인터렉티브 디자인이 도시에 어떻게 새로운 맥락을 만들어 낼 수 있는가에 관심이 있다.
minjilee.com

작업에 접근하는 방식은 여러 가지 의뢰가 주어지는 경우도 있고, 자기주도로 시작하는 경우도 있고, 그 사이인 경우도 있으므로 작업의 전체적인 프로세스를 하나로 정의하기는 어려울 것 같다. 대신 실질적인 형태를 만드는 단계에서 어느 곳에 주안점을 두는지에 대해 이야기하고 싶다. 가장 어려운 단계이고 평생 어려운 단계일 것 같은데, 나의 경우 이러한 어려움은 주로 방대한 선택의 가능성에서 온다. 즉, 나는 이렇게 해도 되고, 저렇게 해도 되는 상황이 불편하고 괴롭다. 그래서 스스로 제한 사항을 만드는데, 이는 대상의 성질에서 오기도 하고, 전달 매체의 물성에서 오기도 한다. 이러한 제한 상황은 나에게 정신적 안정감을 줄 뿐 아니라 또 다른 형태의 기회를 낳는다. 예를 들어 정사각형 하나만으로 디자인한 타이프페이스의 경우, 처음에는 고딕 레터를 하나의 정사각형 모듈로 만들어 보고 싶어서 시작했다. 세리프를 표현하려고 정사각형 모듈을 45도로 틀어서 배치했는데, 작업을 하다 보니 이 각도를 조절하면 재미있겠다는 생각이 들었다. 세리프를 90도로 틀자 고딕 레터와는 전혀 다른 추상적인 형태가 드러났다. 이처럼 제한된 요소가 만들어 내는 새로운 형태는 만드는 과정 이전에는 기대하지 못했던 경우가 많고, 이것이 작업에서의 가장 큰 즐거움이기도 하다.

Personal Heraldry System 각자의 생년월일에 따라 자기만의 문장을 만들어 주는 툴

Fillers 감탄사와 같이 무의식 중에 사용되는 단어를
시각적으로 표현

My Real City 장소에 대한 내부성과 외부성을 포스터의 접이식 구조를
이용하여 표현

abcdefghi
jklmnopq
rstuvwxyz

Transformative Typeface 고딕 레터와 추상적인 형태를 오가는 인터렉티브한 타이프페이스

Un/Cover Fuller's Chart 1850년대 제작된 Fuller's statistical chart를 시각적으로 재해석

감정과 소통

communication

and
emotion

이것은 인간의 기본적인
감정과 감각, 소통에
집중하여 이야기를 전개하는
11인의 크리에이터에 관한
이야기이다. 자신의 내부와
외부에서 영감의 실마리를
얻는 이들은, 그로부터 얻는
감정과 감각을 통해 이야기를
전개하며 계속해서 외부와의
소통을 통해 이야기를 전한다.

열정과 고독, 따듯한 마음,
즐거움에서 작업을 시작하는
크리에이터가 있는 반면,
외부와의 소통, 사람들과의
대화와 교감을 통해 작업을
진행해 나가는 크리에이터도
있다. 이들은 자신의 내부와
외부의 깊숙한 이해를 통해
영감과 작업의 실마리를 얻는
것이다.

The Chapuisat Brother	순수한 욕구
안남영	최적의 소통을 위해
탁소	자유로운 접근
Rafael Morgan	내부와 외부로 이어지는 길
meva	실체의 재구성
정치열	정서적 움직임
김기조	번뜩이는 수다
최기웅	덜어내기
정기영	본질에 대한 탐구
신덕호	키워드의 발견
장우석	자극의 효용성

The Chapuisat Brother

한구 수욕 순

공간을 탐구하는 건축적 설치
작품을 선보이는 샤퓌자
형제(The Chapuisat Brother)는
프로젝트 팀으로 활동하며,
전시가 열리는 현지의 재료를
이용한 장소 특정적 설치 작품을
선보이고 있다. 2003년 이후로
몸소 노마디즘을 실천하고
있는 그들은 자신들의 거대한
프로젝트를 성사시킬 수 있는
원동력을 성취에 대한 강한 욕구와
약간의 무모함이라 설명한다.

그레고리 샤퓌자(Gregory Chapuisat)와 시릴 샤퓌자(Cyril Chapuisat)는 스위스 제네바 출신의 형제 작가로, 2009년 Cahier d' Artistes에 선정되었다. 과학을 전공한 형 그레고리는 이후 미국 LA에서 일러스트레이션과 미술을 공부하였고, 동생 시릴은 영국에서 그래픽디자인과 애니메이션을 공부했다. 샤퓌자 형제는 프로젝트 팀으로 활동하며 공간을 탐구하는 건축적인 설치 작품들을 꾸준히 선보여 왔다. 2003년 이후 떠돌이 생활로 노마디즘(Nomadism)을 실천하고 있는 그들은 전시가 열리는 현지에서 폐기된 목자재, 판지, 전구 등의 재료를 구해 장소 특정적 설치 작품을 만든다.
www.chapuisat.com

두개골을 묘사한 이 네온 튜브를 우리는 'L'ambition d'une idée'라 부른다. '아이디어에 대한 야망'이라는 뜻으로, 우리에게 있어 아이디어가 현실이 되는 유일한 방법은 무엇인가를 이루겠다는 강한 욕구와 어느 정도의 순진함을 갖는 것이다.

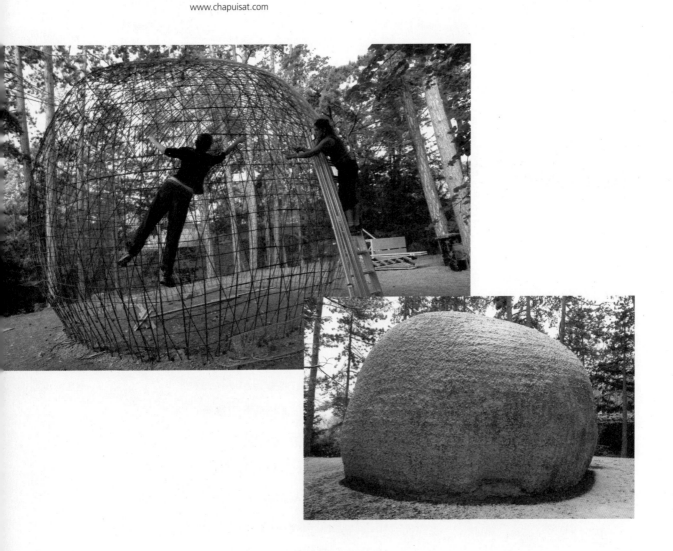

Erratique ↑ Le parc du MEN, Neuchâtel, Suisse / 2009

L'ambition d'une idée n°3 → Argon Gaz, Pyrex Glass, Dimmer, Ø 300mm / 2010
이 아이디어맵 속 작품은 샤퓌자 형제의 네온 조각 시리즈 중 3번째 버전이다. 12미터의 네온 튜브는 가능한 한 가장 작은 볼륨을 얻기 위해 직선 없는 무한한 곡선으로 이루어져 있다. 놀랍도록 연약한 이 조각은 미약한 빛을 발연하며 테이블 위에 전시된다. 일단 한번 부숴지면 매우 복잡한 수리 과정을 거쳐야 한다.

Les Elements Centre Culturel Suisse, Paris, France / 2011

Métamorphose d'impact #2 Le LiFE, Saint-Nazaire, France / 2012

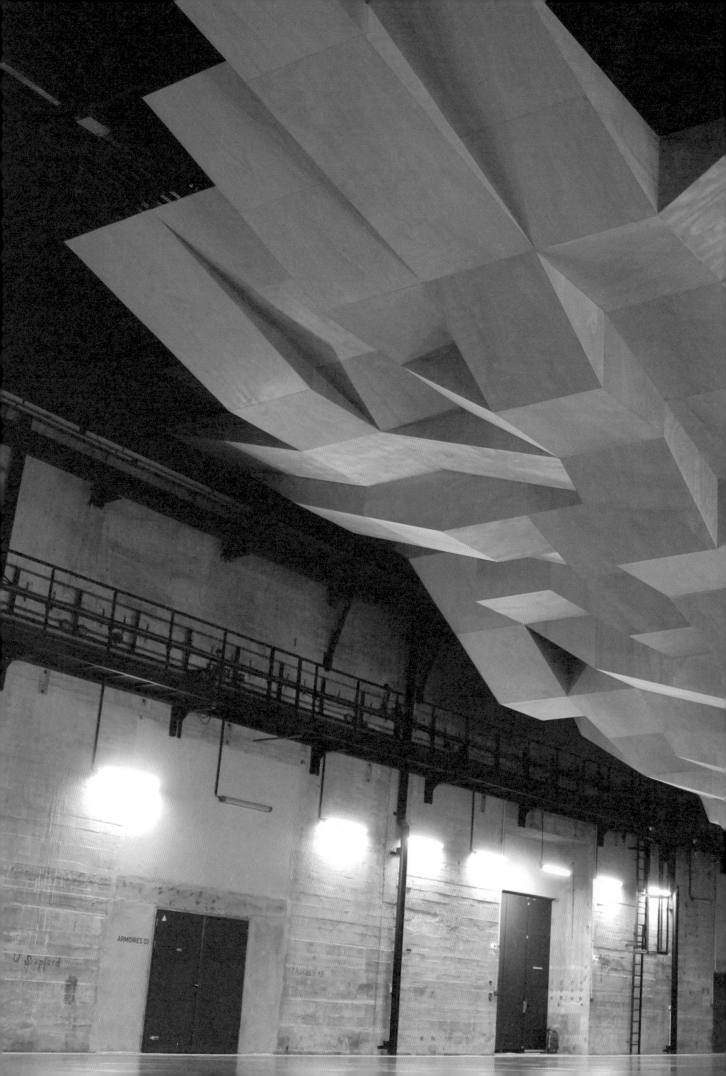

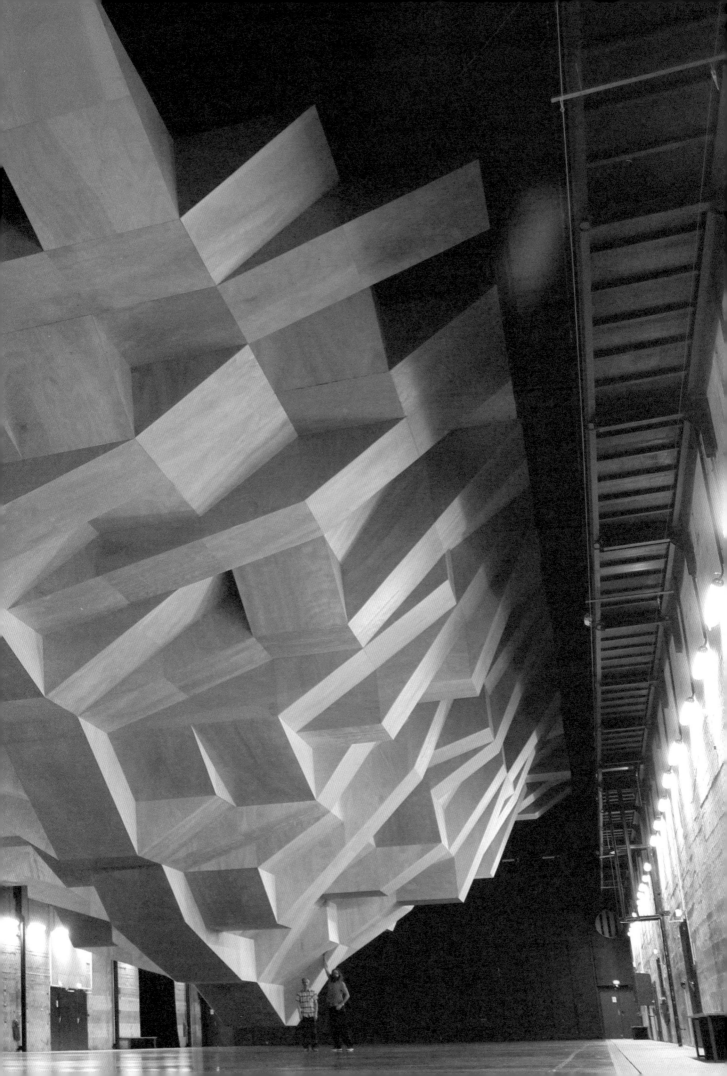

Avant-Post CAN, Neuchâtel, Suisse / 2010

안남영

An Nam Young

최적의 소통을 위해

이탈리아의 커뮤니케이션
리서치센터 파브리카에서
커뮤니케이션 디자이너로 활동
중인 안남영은 파브리카의
첫 한국인 디자이너이다.
다양하고 크리에이티브한
프로젝트를 진행하는 그의
작업에는 언제나 소통이라는
키워드가 자리하고 있다.
'누구와, 어떻게, 왜, 소통하려
하는가'에 관한 질문으로
머릿속에 자리하고 있는
문제들을 어르고 달래어
결과로 향하는 길을 제시한다.

현재 이탈리아의 커뮤니케이션 리서치 센터 파브리카에서 커뮤니케이션 디자이너로 활동 중이다. 안남영은 파브리카의 첫 한국인 디자이너로 2007년부터 비주얼 커뮤니케이션 파트에서 그래픽디자이너로서 UN/WHO, UNESCO 등을 위한 소셜 캠페인부터 다양한 NGO나 공공기업의 아이덴티티, 에디토리얼 등의 그래픽 작업을 해오고 있다. 2011년에는 〈컬러스〉 매거진 팀에 합류하여 〈컬러스〉의 서바이벌 가이드 시리즈를 작업하기도 했다.

notnam.com

그동안 작업을 해오면서 나만의 작업에 임하는 자세나 과정을 되돌아보거나 반성을 할 기회가 없었던 탓인지 이번 작업을 하면서 많은 생각을 하게 되었다. 사실 작업에 임할 때의 내 마음은 정말 단순하다. 나는 내가 하는 모든 작업을 소통의 일부라고 생각한다. 그러므로 가장 먼저 소통의 기본에 충실하고자 한다. 누구와 소통하고자 하는가, 무엇을 소통하고자 하는가, 그럼 어떻게 하는 것이 가장 효과적인가……. 글로 적고 말로 하자면 사실 이것이 전부다. 그런데 머릿속을 가만히 들여다보고 그것을 그림으로 그리려다 보니 내 머릿속이 생각보다 복잡하다는 걸 깨달았다.

나는 우선 매일매일 많이 보고, 많이 듣고, 많이 경험하려고 노력한다. 작업을 하면서 나도 모르게 내 머릿속엔 고슴도치처럼 가시를 세우고 끙끙거리거나, 길이 없는데도 고집부리면서 가려고 하거나, 이것저것 엉망진창 엉켜버리거나 뭘 어찌해야 할지 몰라 저울질 하는 괴물(?)들이 곳곳을 누비고 있다. 보고들은 것들은 나름대로, 거르고 정리하고 소화하고, 이 예민한 고슴도치를 어르고 달래고, 고집불통인 이 녀석을 질질 끌어서라도 다른 길이 있음을 보여주고, 엉망진창인 실타래를 풀어 정돈하고, 저울질을 끝내는 과정을 통해 결과에 이른다. 내 제안이 소통되었기를. 혹은 소통에 도움이 되기를 바라면서.

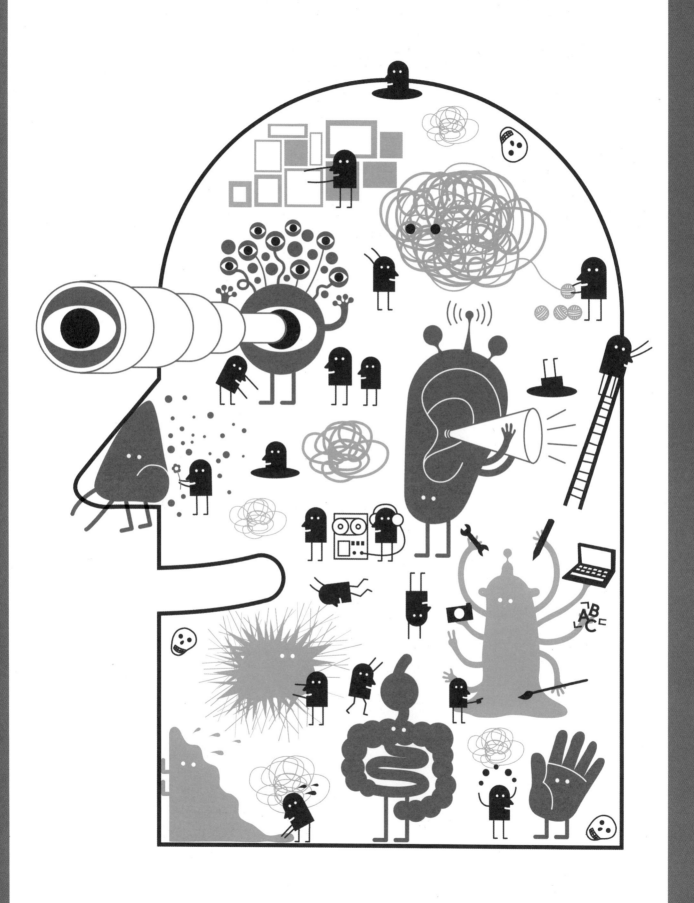

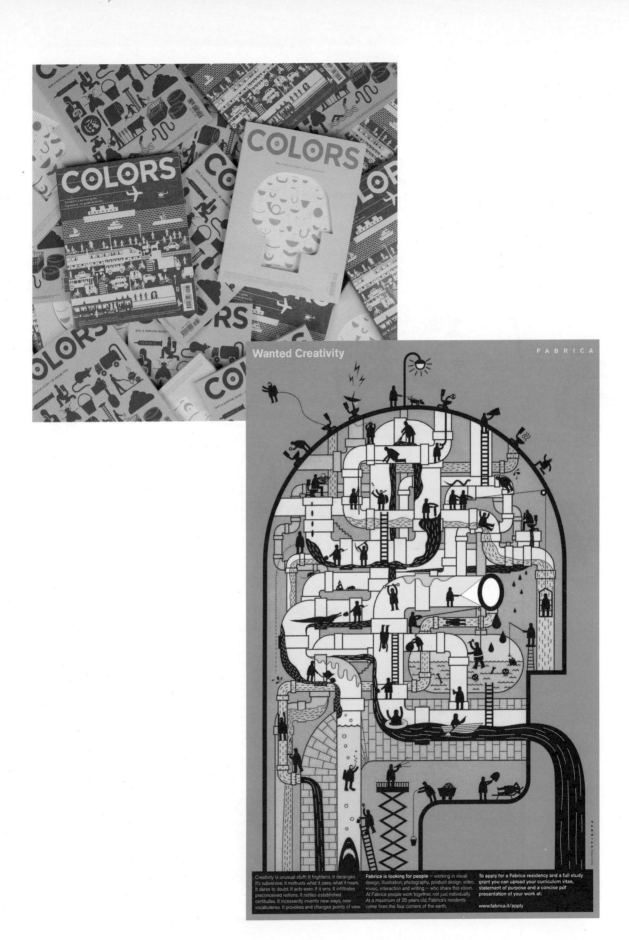

COLORS 서바이벌 가이드 시리즈

〈컬러스〉 82호 : 똥 – 서바이벌 가이드
편의 '원티드 크리에이티비티'

창의 과정이 어쩌면 먹고 소화하고 똥을 싸고 그 똥을 처리하는
과정과도 비슷하지 않을까 하는 생각에서 시작한 작업

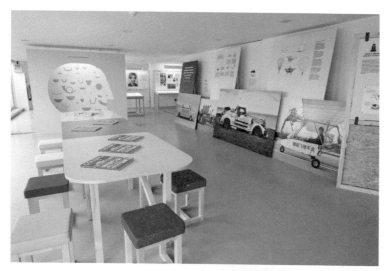

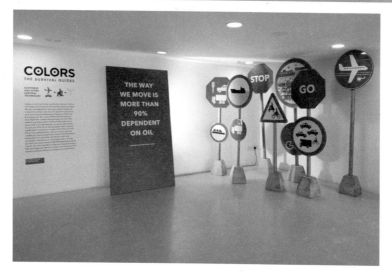

런던 디자인 뮤지엄에서 있었던 〈컬러스〉
서바이벌 가이드 전시

잡지라는 인쇄 매체를 통해 기존의 '읽는 소통'을 공간으로 옮겨 공간 안에서 소통해보고자 했던 작업.
파브리카의 인더스트리얼 디자이너 딘 브라운과 협업 작품이다.

**룩셈부르크의 뮤지엄 무담(MUDAM)에서
연 워크숍 '페이퍼빌'**

뮤지엄 방문자들과 함께 종이를 이용하여 커뮤니티를 만들어가는 과정을 경험한 작업. 파브리카의
인더스트리얼 디자이너 딘 브라운과 협업 작품이다.

감정과 소통

탁소

TAK SO

자유로운
접근

다국적 광고회사 Ogilvy,
BBDO KOREA,
ORICOM에서 아트디렉터로
일하고 있는 탁소는
광고일 외에 아티스트이자
그래픽디자이너로도 활동
중이다. 그는 놀이를 즐기는
마음으로 작업에 임하는
것을 중요하게 생각하며
콘셉트를 중심으로 주관적인
접근과 객관적 접근하기를
이야기한다. 무심코 그려진
자유로운 낙서에서 아이디어의
꼬리를 찾기도 한다.

아티스트이자 그래픽디자이너. 다국적
광고회사 Ogilvy, BBDO KOREA,
ORICOM에서 아트디렉터로 일하고
있다. 세계 3대 광고제 중 하나인
뉴욕페스티벌을 비롯해 런던페스티벌 등
해외 유수 광고제에서 수상하기도 했다.
대표 저서로는 『HEART』, 『TYPOART』,
『나이 먹는 그림책』 등이 있다.

taksoart.com

아이디어를 낼 때, 숙제처럼 접하는 것이 아니라 놀이처럼
즐기는 것이 중요하다고 본다.
첫 번째는 콘셉트만 생각하며 자유롭게 낙서하듯 한다.
나의 일상, 경험, 상상, 자료 등등 주관적 시각으로
접근한다. 두 번째는 완성도와 논리를 위해 '무엇을
말할까?', '어떻게 말할까?', '감성으로 소구할까?',
'이성으로 소구할까?' 등 객관적 시각으로 접근한다.

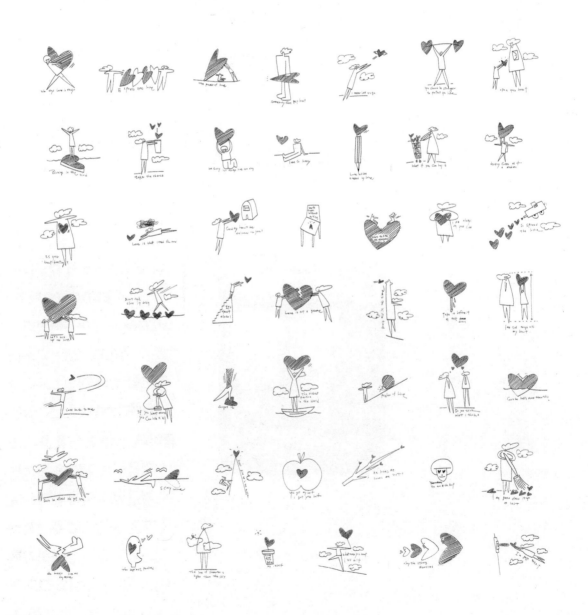

하트를 소재로 120개의 아이디어를 도출했다.

재활용을 실천하는 당신은 슈퍼맨　'지구를 구하는 방법 120' 중　　　　**지구환경을 실천하는 당신은 슈퍼맨**　'지구를 구하는 방법 120' 중

당신의 키워드는 무엇입니까　인생에서 중요한 키워드가 숨어 있습니다.

내가 꾼 꿈도 아이디어다. 내 꿈을 펜으로 그리다.

Rafael Morgan

내부와 외부로 이어지는 길

산업디자이너 라파엘
모건(Rafael Morgan)은
제품을 통해 자신의 이야기를
전하고, 감정을 통해
사용자와의 소통을 이룬다.
자신의 이야기를 담은 작품을
선보이는 그는 작업적
프로세스에서 휴머니티와
감정을 중요하게 여긴다.
아이디어는 내부와 외부 어느
한 곳에서 발생하는 것이
아님을 보여주지만 결국의
아이디어를 완성시키는 것은
마음과 사랑에 의한 것이라
이야기한다.

라파엘 모건(Rafael Morgan)은
산업디자인 안에서 다양한 경로로
통합 예술, 시적인 비주얼, 철학과
디자인을 만드는 것을 찾고 있다.
그는 제품이 오래된 형태와 기능의
포맷을 뛰어 넘을 수 있다고 확신한다.
그에게 제품은 자신의 이야기를 하면서
감정적으로 사람들과 연결될 수 있는
영혼의 개념이다. 그것이 직접적으로
또는 주관적으로 사용자에게 전달되는
메시지이다. 현재 그의 스튜디오는 여러
나라의 고객, 선택적인 그룹과 일하고
있는데, 매우 조심스럽고 지속적으로
그들의 네트워크를 확장시키는 것에
최선을 다하고 있다.
www.rafaelmorgan.net

이 그림은 안에서 밖inside out으로, 밖에서 안outside in으로, 두
가지 다른 방식에서의 나의 창조적인 프로세스를 표현한
것이다. 인사이드 아웃에서 보면, 내 아이디어는 언제나
에너지와 감정으로 채워진 마음으로부터 온다. 그리고 나서
2차적으로 '(그림 속) 작은 생각하는 사람'이 아이디어에
생명을 주고 날아갈 준비가 되게끔 만든다.
아웃사이드 인에서 보면, 때때로 나는 허공에서
아이디어들을 잡곤 한다. 언제나 아이디어는 마법과
같은 방식으로 떠돌아다니고 있다. 마치 퍼즐 조각처럼,
어떤 아이디어들과 향기들이 나의 의식과 맞아떨어지게
되면, 그것들은 '작은 생각하는 사람'에 의해 진행이 되고,
그것들과 사랑에 빠지게 된 마음에서 비로소 끝나게 된다.
정말로, 이건 모두 사랑에 관한 것이다.
어느 쪽이건, 의미 있는 아이디어들은 마음에서 온다.
휴머니티는, 우리의 가장 귀한 선물인 감정들에 대한
것이다.

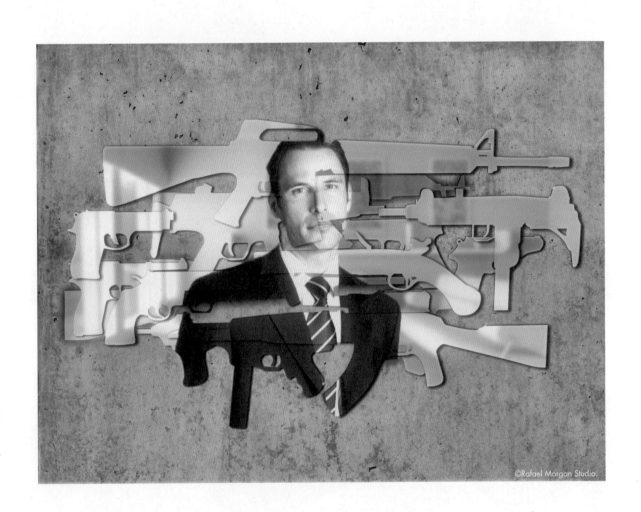

Mirror, Mirror　　우리는 모두 무기들이다. 당신은 어떤 종류의 사람이 될지 결정해야만 한다.

©Rafael Morgan Studio.

©Rafael Morgan Studio.

Mr. Lamp Mr. Lamp는 매우 멋진 두 가지 기능을 하는 플로어 램프다.
그 자체로 하나의 캐릭터가 되며, 동시에 코트걸이의 역할을 한다.

Symbiosis Lamp

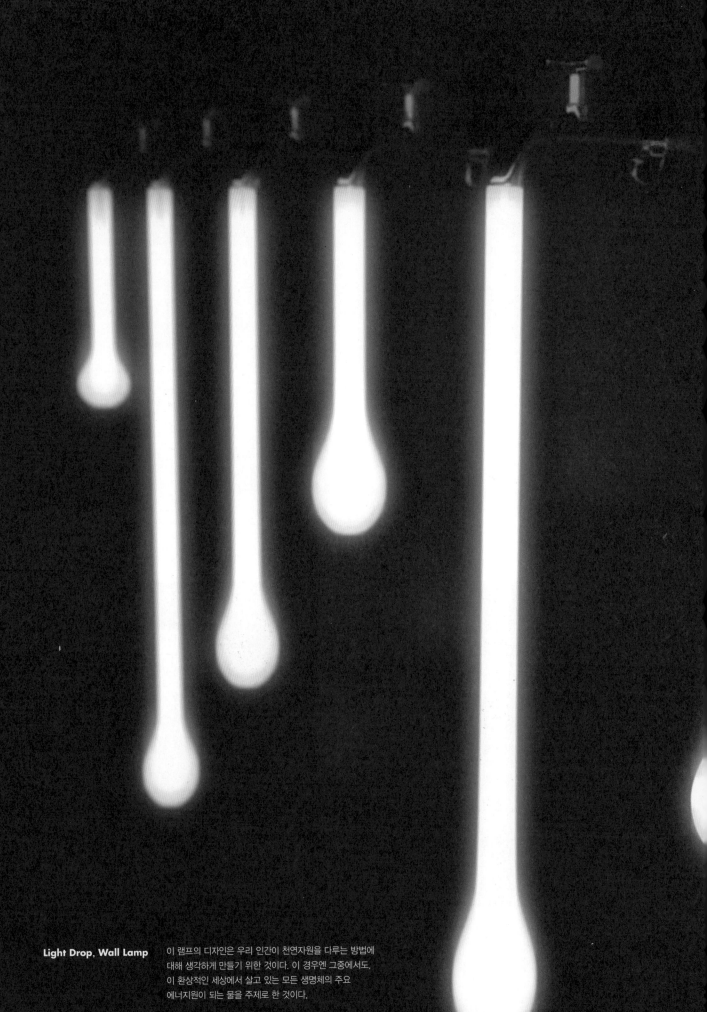

Light Drop, Wall Lamp 이 램프의 디자인은 우리 인간이 천연자원을 다루는 방법에 대해 생각하게 만들기 위한 것이다. 이 경우엔 그중에서도, 이 환상적인 세상에서 살고 있는 모든 생명체의 주요 에너지원이 되는 물을 주제로 한 것이다.

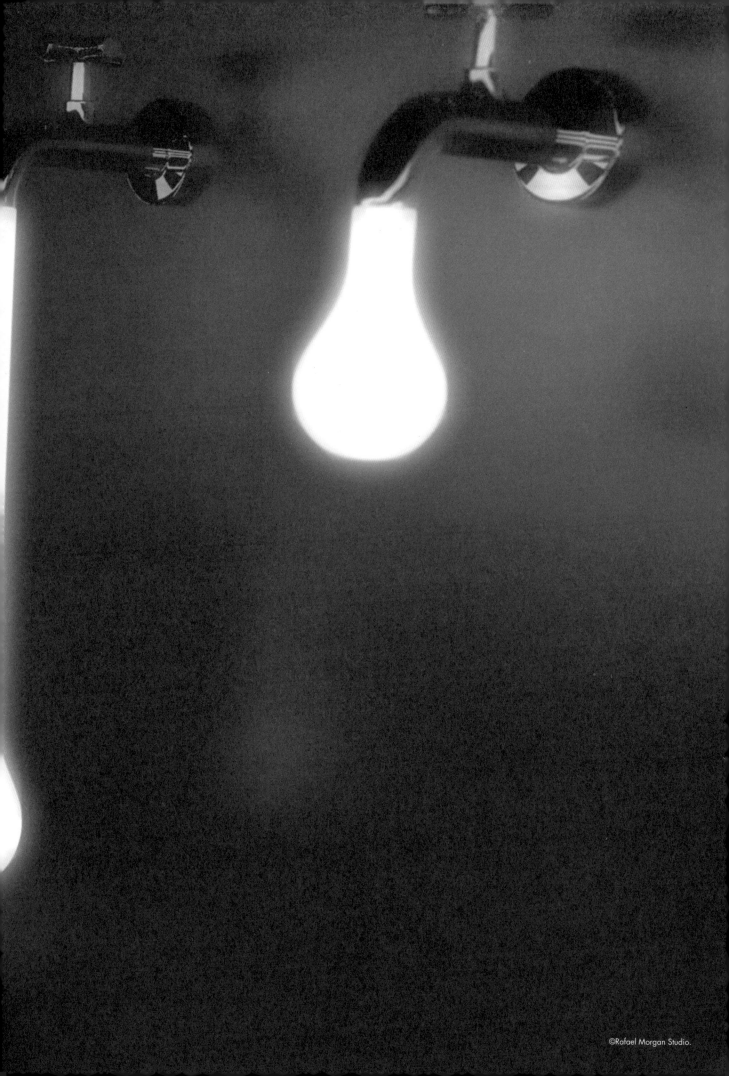

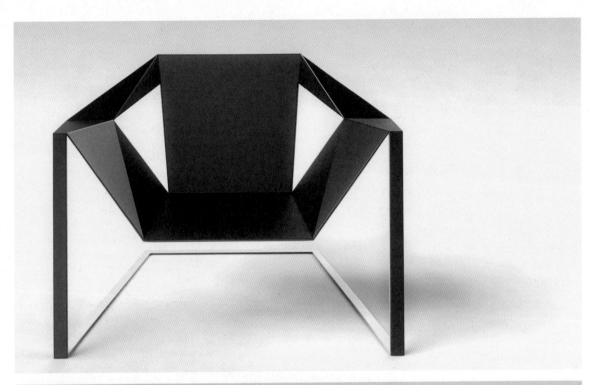

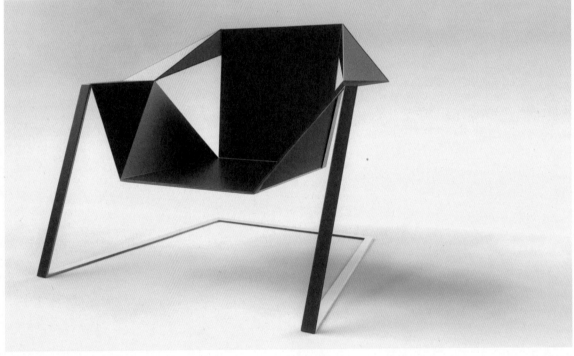

ZEN Armchair 이 팔걸이 의자는 명상하는 승려의 실루엣에서 영감을 얻었다. 이 의자는 명상 자세를 취한 사람의 아름다운 윤곽을 보존하기 위해
가장 최소한의 라인으로 디자인되었다.

meva

다양한 카테고리의 작업을
선보이고 있는 스페인의
크리에이티브 그룹
메바(meva)는 실체에
관한 존재를 우리의 뇌에서
재구성한다는 인지의 오류에
주목한다. 그들은 실체를
인지하지 못하는 뇌와 눈에
의지하기를 거부하며, 집단적인
활동을 통해 자신들을 둘러싸고
있는 수많은 이미지들을
선별하고 필터링한다. 그들
하나하나가 마치 뇌의 세포가
되어 움직이듯 그렇게 실체로
규정된 프로젝트를 생성한다.

실체의
재구성

스페인의 크리에이티브 그룹 메바(meva)는
다양한 규모와 카테고리의 작업을 보여준다.
신문지를 이용해 도시에 차양을 드리우는
프로젝트인 〈RECYCLED SHADOW〉와 같은,
기능적이며 아름다운 작업을 이어가고 있다.
구성원은 Francisco Javier Almagro Montes,
Anastasio Gracia Pardo, Alejandro Cámara
Valera, Juan Antonio García Madrid,
Alejandro Llorca Llorca, Ignacio Lloret
Pajares, Jose Manuel López Ujaque이다.
www.somosmeva.com

이 작품에 대한 설명은 사회 · 문화적 사실뿐 아니라
생물학의 가장 기초적인 개념과도 연관을 갖는다. 우리의
뇌는 인체의 가장 어둡고 외진 곳에서 여러 감각들을
수집해 실체를 구성한다. 우리의 감각 기관이 전송하는
데이터는 이따금 뇌의 프로세스 한계를 뛰어넘는다. 때문에
뇌에서 일어나는 실체 구성 과정에서는 강력한 필터링
작용이 개입하게 된다. 눈은 실체를 보지 못한다. 뇌가 특정
실체를 구성하는 것이다. 우리도 실체를 보려 노력하지
않는다. 대신 집단적인 노력을 통해 이를 창조하려 한다

"내가 뭘 하는지 보지 말라. 내가 보는 것을 보라."
– 루이스 바라간Luis Barragán

우리는 호기심을 불러일으키는 이미지 속에 둘러싸여
있었고, 여기에서부터 프로젝트를 시작한다. 이 이미지들은
각 프로젝트 속으로 들어가며 필터링과 선별 과정을
거치게 된다. 그리고 우리의 이미지 집합은 조금씩 성장해
보다 복잡한 망을 구성한다. 또한 완료된 각 프로젝트는
소멸되지 않는다. 대신 그 과정에 투입된 모든 이미지들은
이후의 프로젝트를 위한 우리의 집단 지성의 한 부분을
차지하게 된다.

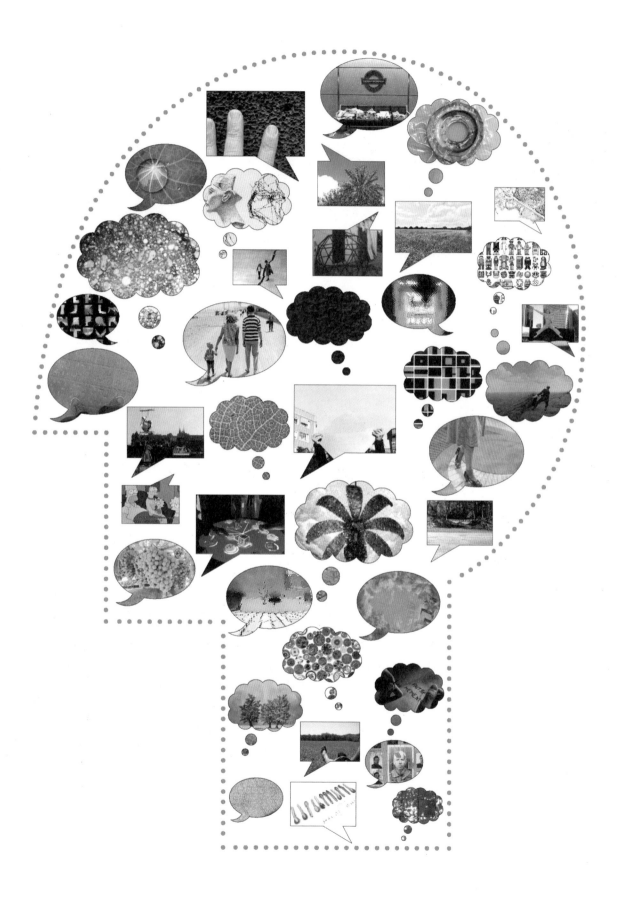

RECYCLED SHADOW 설치 작품, 마드리드, 스페인

HUERTA DOME 스페인 무르시아(Murcia)에 위치한 창고 **IDENSITY** 스페인에 위치한 공공 하수구의 디테일컷

AT A CLEARING IN THE WOODS 스웨덴 레럼(Lerum)의 주거지역

302

303

정치열

Jung Chi Yeol

정서적
움직임

모션그래픽 분야의 선두에
있는 VKR디자인의 정치열은
모션그래픽의 저변을
확대해 나가며, CF, TV광고,
뮤직비디오 등등의 분야에서
두각을 나타내고 있다.
정서가 깃든 아날로그적
움직임을 지향하는 그는
습관적으로 사물의 움직임을
관찰하고 머릿속에 저장한다.
감성과 감각이 만나
'e-motiongraphic'을 탄생시킨다.

정치열은 대학에서 시각디자인을 전공했다. 2004년 설립한 VKR디자인의 대표이자 감독이다. 지금까지 모션그래픽을 기반으로 광고, 뮤직비디오, 방송디자인 등 다양한 매체의 모션그래픽을 제작하였다. 초기에는 MTV, Mnet, SBS 등 방송디자인 작업을 주로 해오다가, 이후 현대카드, 네이버, 현대 기업 PR 등 다수의 TV 광고를 제작했다. 또한 〈웰컴 투 동막골〉 같은 영화 오프닝 시퀀스와 GUI영상, 뮤직비디오 등 다양한 매체의 영상도 제작했다. 2005년부터 베를린, 밀라노, 피렌체 등에서 다양한 모션그래픽 전시로, 작가로서도 활발히 활동하고 있다.

www.jungchiyeol.com
www.vkrdesign.com

움직이는 그래픽을 만드는데 있어서 나에게 가장 중요한 것은 이것이 정서적이냐는 것이다. 그래야만 사람의 마음을 움직일 수 있다고 생각한다. 그래서 나는 'e-motiongraphic', 'analog design'을 지향한다. 그러기 위해 습관적으로 사물의 움직임을 관찰하고 그것을 머릿속에 낙서하듯 저장한다. 구름의 움직임, 떨어지는 낙엽의 움직임, 빗방울의 움직임 등등 이러한 움직임 데이터는 나도 모르는 순간에 갑자기 손가락 끝으로 전달되어 모션그래픽으로 나타난다.

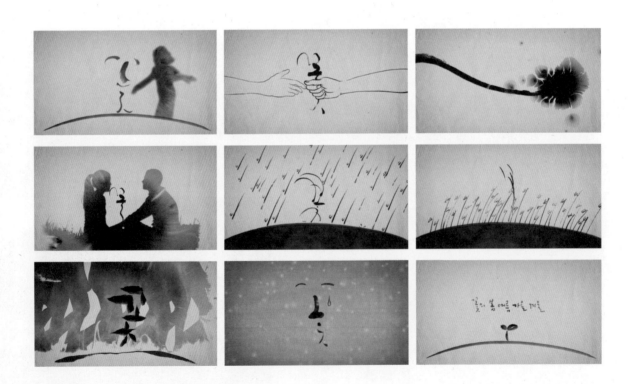

꽃의 봄 여름 가을 겨울 필묵과 콜라보레이션 / 2012
캘리그래퍼 김종건의 손글씨를 모션그래픽으로 표현한 작품. 하나의 손글씨가 모션과 만나 생동감 있는 스토리를 만들고 이는 단어의 형태에서 오는 중의적 표현으로 더욱 풍성한 감성과 움직임으로 생명력을 더한다.

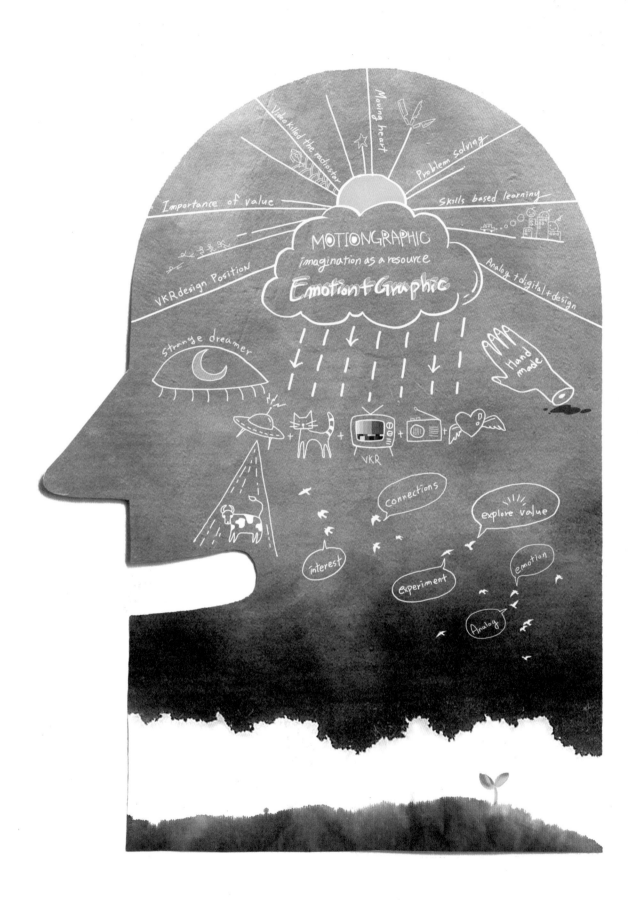

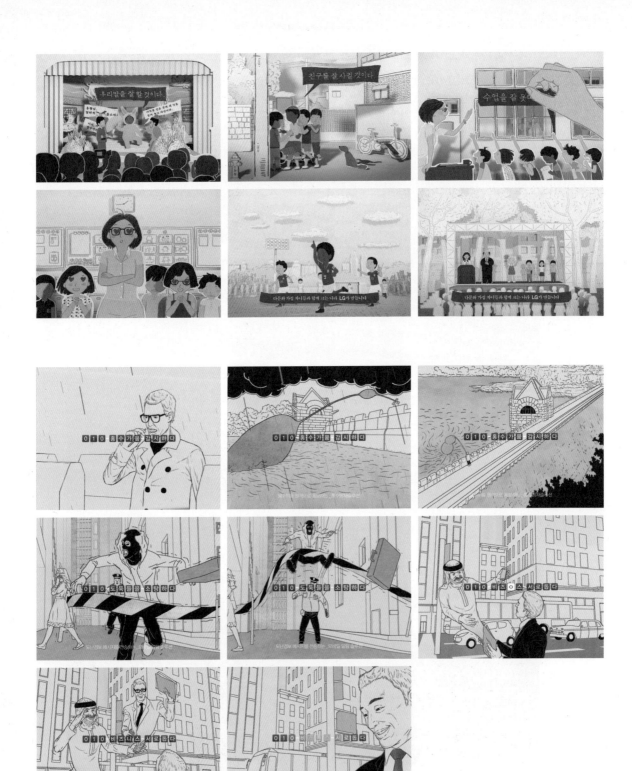

LG 기업 PR 다문화가정 자녀에 대한 잘못된 편견을
부드럽고 따뜻한 표현 방법으로
대중에게 거부감 없는 프로파간다를
제시하고 있다. / 2011

SKT Alpharising SK텔레콤에서 2010년 론칭한 캠페인을 위한 TV CF.
애니메틱(animatics)으로 완성된 영상을 기본으로 실사 촬영이
되었고, 배경의 일부는 3D로 일부는 2D로 만들어 이를 다시 동화
작가가 한 장 한 장 로토스코핑 작업해 완성했다.

SK브로드밴드　TV CF / 2009
W&Whale의 R.P.G Shine라는 브랜드의
다양한 서비스와 이미지들이 노래에 맞춰
마치 팝콘처럼 터져 나오는 느낌으로
표현했다.

공존, Seoul-Artcenter　NABI, Korea / 2009
흑과 백, 빛과 어둠, 살아있는 것과 그렇지 못한 것은
서로 공존한다. 이들은 서로 다르며, 서로 충돌한다.
그중 어느 하나만의 존재는 의미가 없다. 그래서
그들은 서로를 끌어당기며 융합한다. 이 작품은 대립된
이미지들의 충돌과 융합을 추상적으로 표현한 작품이다.

뉴트리라이트 스토리 2010년부터 제작된 뉴트리라이트 스토리 캠페인. 자칫 딱딱해질 수 있는 3D를 따뜻한 일러스트의 2D로 표현한 이 기법은 2.5D의
가장 좋은 예로 알려져 있다. / 2010~2011

〈웰컴 투 동막골〉　오프닝 시퀀스 / 2005
처음에는 로고 애니메이션 정도로 간단히 진행하려
했으나, 좀 더 작품의 판타지적이고 추상적인 면을
고민하다 보니 현재의 한국화풍 이미지로 결정되었다.

현대 기업PR　TV CF
손글씨와 붓글씨를 활용한 모션그래픽. 다양한 설문
조사의 내용을 캘리그래피와 타이포 모션그래픽을
통해 꽃과 팽이의 형상을 만들어 긍정에 희망이
있다는 메시지를 전달하고 있다.

김기조

Kim Gi Jo

번뜩이는 수다

'브로콜리 너마저',
'장기하와 얼굴들' 등의
커버와 타이틀디자인을
담당했던 붕가붕가레코드의
김기조는 단서와 제약들이
존재하는 사고의 숲에서
아이디어의 맥락을 연결해
나간다. 창의적인 작업은
시안과 스케치라는 딱딱한
형태보다는 유연한 언어를
통해 발현되는 경우가 많다.

2004년 독립음반사 붕가붕가레코드의 설립에 동참하며 디자이너로서의 첫걸음을 내딛었다. 인디밴드 '브로콜리 너마저', '장기하와 얼굴들' 등의 음반 커버 아트워크와 타이틀디자인을 담당했다. 한글 활용에 대한 과감한 시도를 바탕으로, 2009년 〈새 한글꼴로 세상과 대화하기〉, 2010년 경복궁 수정전에서의 〈한글 글꼴전〉, 2012년 〈페이퍼로드〉 등에 참여하였다. 현재는 붕가붕가레코드내의 디자인 전반을 담당하는 동시에, 개인 스튜디오인 기조측면을 운영하고 있다. www.kijoside.com

맥락 속에서 사고하는 과정에 작업 대부분의 시간을 쏟아붓는다. 실제 '시안'과 러프스케치보다 말로써 소통이 오가는 경우가 많다. 과묵하게 생각에 빠진 채, 단서와 제약들의 숲을 빙빙 돌며 생각의 꼬투리를 맞추어나간다. 물론 그 결과물 역시 손보다는 입으로 튀어나오는 경우가 대부분이다.

Achime EP
〈Hyperactivity〉
음악을 듣지 않은 상태에서 작업된 표지. 덕분에 음악을 설명하기 위한, 그리고 디자인을 설명하기 위한 말들이 수차례 오갔다. 당시 제시되었던 단어들을 나열하면서 자연스럽게 얻게 된 구조를 바탕으로 그려낸 이미지이다. / 2011

미미시스터즈 EP
〈미안하지만 이건 전설이 될거야〉
작업사상 가장 미니멀한 표지 이미지. 앨범뿐 아니라 무대에서도 '넘쳐나는' 미미시스터즈의 자의식이 표지에까지 반영되는 것에 불편함을 느꼈다. 고심 끝에 미미시스터즈의 이미지를 표지에서 드러내지 않기로 결정했고 추상적인 표현으로 갈무리했다. / 2011

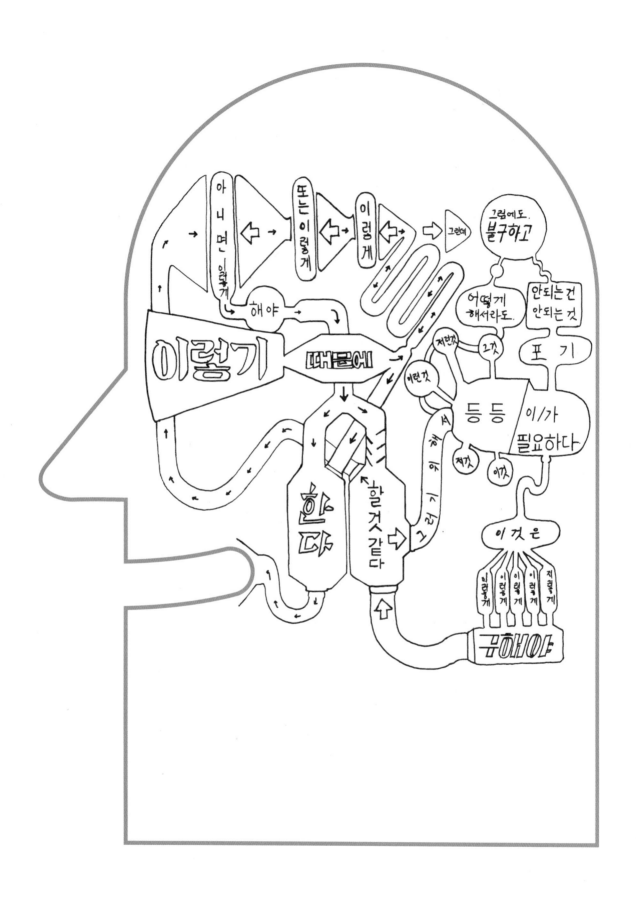

[서정적 농담]

장기하와 얼굴들
2집 《장기하와 얼굴들》
작업 기간 내내, 첫 교정쇄가 나오기 직전까지, 1점의 러프스케치 이외에는 공유된 이미지가 없었다. 그만큼 말로써 조율을 해나가야 했고, 많은 키워드들이 작업자와 밴드 사이를 오갔다. 가장 마지막까지 거론된 키워드는 '외로움'이었다. 나는 이를 '감정의 분출'로서 해석하고자 했고, 다양한 색채를 지닌 이미지로 완성했다. / 2011

코스모스사운드 EP
《서정적 농담》
이미지와 음악의 관계성 사이에서의 고민을 바탕으로, 의도적으로 타이틀 이미지를 빼는 시도를 했다.

316

몸과 마음 EP《데자뷰》 최근 작업 경향인 모형과 사진, 회화의
혼합 사용의 시도 중 나온 작업.
밴드의 이름으로부터 표지의 이미지를
상상할 수 있었다.

Achime 1집《HUNCH Ver. Rebuild》 2010년도에 발매한 Achime의
디자인을 모형 제작과 사진
촬영까지 새로 고친 작업 / 2012

318

최기웅

글,오,내기

그래픽 디자이너로 활동하고
있는 최기웅은 인위적인
아이디어의 맥락을 거부한다.
자연스러운 흐름을 통해 가장
본질적인 것에 집중한다는
그는 대상에 관한 끊임없는
관찰과 몰입을 통해 작업의
발상을 떠올린다. 회사
게시판에 붙여 놓은 출력물의
이야기를 통해 자신의
발상법에 관한 프로세스를
보여준다.

Choi Ki Woong

1.

회사 게시판에 아이디어맵을 출력해서 몰래 붙여 놓고
2주간 그 변화를 지켜보았다. 그것 외엔 아무것도 하지
않았다. 내심 누군가 낙서를 하거나 다른 무엇인가가
덧붙여지는 등의 변화를 기대했지만, 2주 후 아이디어맵은
처음 상태 그대로였다. 꾸깃꾸깃 구겨져 폐지함에 들어가지
않는 것을 다행으로 여기며 이 정도의 자연스러운 결과에
만족한다.

2.

아이디어를 짜내기 위해 억지로 애쓰지 않는다. 대상과 대상
사이의 관계, 맥락 그리고 스토리텔링에 집중한다. 가장
정직하고 자연스러운 흐름을 만들기 위해 대상을 치밀하게
관찰하고 그 대상이 되기 위해 몰입한다. 몰입을 하다 보면
어느 순간 거추장스러운 것들은 사라지고 본질적인 것들만
남는다.

무경계 그래픽디자이너
www.choikiwoong.com

Error : ioerror Poster, 210 x 297mm / 2010

Art. Olle. Daegu Poster, 594 x 841mm / 2012 **Messages** Collaboration with Park Hae-rang, Poster, 594 x 841mm / 2011

바람. 소리　　Directed by Park.Kum-jun, Published by 601bisang, Book, 232p, 200 x 255mm / 2010

감정과 소통

본질에 대한
탐구

정기영

Jung Ki Young

브랜드 전문 회사 디자인 파크를
거쳐 현재 NHN 브랜딩 팀에서
디자이너로 활동하고 있는
정기영은 디자인의 근본적 주체인
인간을 향한 사려 깊은 배려와
파악을 통해 작업의 아이디어를
이끌어 낸다고 전한다. 이 세상에
생성되는 모든 생산물의 주체가
인간이라는 점에서부터 그의
작업은 출발한다.

브랜드 전문 회사 디자인 파크를 거쳐
현재 NHN 브랜딩 팀 디자이너로
활동하고 있다. '2011 IF 커뮤니케이션
최고상'과 '2011, 2010 레드닷 어워드
커뮤니케이션'을 수상했으며, 'Wolda'
세계 로고 애뉴얼 부분에서 2년 연속 Best
of Korea에 선정되었다.
www.jungkiyoung.com

창조와 혁신의 기점은 인간의 본질에서 시작된다. 인간을
끊임없이 연구하는 과정에서 효과적인 프로세스를 갖추게
되며, 인간에 대한 깊이 있는 사고를 통해 전략과 콘셉트를
얻게 된다. 그리하여, 결국 인간을 위한 하나의 생산물이
생성되는 것이다.

이 모든 생산 활동은 인간을 위한 배려의 관점에서
시작된다. 그렇기 때문에 무지하거나 독단에 빠지지 않게
끊임없이 의심을 품어야 하며, 본질을 놓치지 않도록
스스로 선을 긋고 시작해야 한다. 아이디어의 시작은
인간의 탐구에서 출발하며, 결론은 인간을 위함이다.
결국 인간이다.

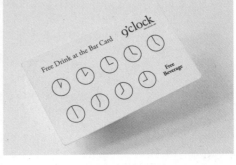

'nine o'clock' Cafe Brand 9'clock은 오전 9시에 문을 열고, 오후 9시에 문을 닫는 카페이다. 시간을 이야기하는 카페의 아이덴티티를 사물과 공간
속에 자연스럽게 표현하였다.

AFFECTIONS

ATTITUDE

결국
인간.

아무것도 없으나

모든것이 있다.

candle

sn8w

'candle' Cafe Brand 카페 Candle은 조명을 사용하지 않고, 촛불만으로 인테리어 된 카페이다.

'snow in August' ice cream Brand Planning 최영구, Art Direction 안종은 '여름 중에서도 가장 더운 8월에 눈이 내린다면……'이라는 발상에서 시작된 아이덴티티. 'snow in August'에서는 눈처럼 깨끗하고 부드러운 아이스크림을 제공한다.

füssen

good memory

good memory 독일에서의 좋은 기억을 담은 포스터

Owl.

Owl 부엉이를 소재로 한 포스터

신덕호

Shin Dok Ho

직관적이고 명확한 작업을
선보이는 그래픽디자이너
신덕호는 타이포그래피를
기반으로 다양한 분야의
사람들과 협업을 즐겨 한다.
주어진 프로젝트의 개념과
맥락에서 몇 가지 키워드를
축출해 내는 과정을 중요하게
여긴다. 그는 제약 속에서
아이디어를 만들어 내는
기존의 방식을 거슬러 표현한
아이디어맵을 보여준다.

키워드의
발견

단국대학교 시각디자인과를 졸업하고
프리랜스 디자이너로 활동하고 있다.
타이포그래피를 기반으로 다양한
분야의 사람들과 협업을 즐겨 한다.
친구들과 함께 작업실을 운영하고 있다.
www.shindokho.kr

새로운 프로젝트를 진행할 경우, 프로젝트의 개념과 맥락을 따져본 뒤 몇 가지 단어로 정리해보는데 이 과정 자체에서 아이디어가 나오는 경우가 많다. 이 과정에서 프로젝트의 성격과 형태가 결정되기 때문에 작업에서 규칙과 제약을 상정하는 것이 매우 중요하다. 제약은 보통 주어진 상황 안에서 도출되는데, 아이디어맵은 원래 그려져 있던 얼굴의 선들을 확장시켜 그리드로 변형했다.

BIFF 리뷰 2012 부산국제영화제의 공식 데일리 리뷰. 처음 표제는 'BIFF 리뷰 2012'가 아닌 'JUMP CUT'이었다. 영화 편집기법 JUMP CUT의 구조를 책에 대입했다가 표제가 변경되면서 노멀한 디자인이 나오게 되었다. 타이포그래피에서 힘이 많이 빠졌기 때문에 사진을 적극적으로 사용했다. 왠지 모르게 애착이 가는 작업이다.

백 사실 박사님 말씀을 듣다 보니 다른 것이 생각납니다. 비디오 신디사이저와 관련된 내용은 아닌데요. 슈야 아베 선생님이 언젠가 백남준은 1974년경부터 직접 작품을 만들기 위해 혼자 작업하지 않았다고 하셨어요. 비디오 신디사이저나 〈로봇 K-456〉같은 작품은 다른 사람들에게 제작을 요청하고 본인은 큐레이터 혹은 코디네이터의 역할을 했다고도 합니다.

21 〈달은 가장 오래된 TV〉
22 〈TV 물고기〉

불프 나는 이 점이 매우 중요하다고 생각해요. 특히 '상업화'에 대해 이야기 한다면 말이죠. 그는 1960년대, 1970년대에도 팔기 위한 작업을 하지 않았기 때문에 〈달〉[21]이나 〈물고기 TV〉[22] 같은 작품들을 봐도 그렇고, 사실 그런 것에 큰 관심이 없었어요. 이 작품들은 팔기도 어려웠죠. 하지만 1976년의 《비디오 부처》는 좀 더 정밀하고 좀 더 뭐랄까, 〈모나리자〉 같았다고 할까요. 그것은 예외적이었어요. 예를 들어 〈로봇 가족〉과 같은 작품들을 시작한 것이 1985년 이었으니까

23 백남준 플럭서스
《문스트할레 브레
도록 274쪽에 나
대성당 스케치 이
보고 설명

24 1993년 작품

25 국제가전박람회
베를린, 1993

26 《백남준 1946–1976년 작업:
음악·플럭서스·비디오》 쾰른
쿤스트페라인, 1976

27 마르셀 뒤샹

항상 때가 있는 법이에요. 남준은 그 전엔 소니사의 도움을 많이 받았지요. 소니사가 《도큐멘타》를 지원하기도 했고 그의 전시[26]도 지원했고 큰 비디오 조각 쇼도 지원했어요. 하지만 그 때는 사람이 문제가 아니라 시기가 맞는 때가 아니었던 것 같아요. 당시 비디오 조각은 미술관 안의 타워처럼 이래야만 한다는 시기였어요. 1980년대 후반과 1990년대 초반 〈로봇 가족〉 연작이 나오고 이 인물 조각들은 큰 성공을 거두었어요. 물론 상업적으로도 큰 성공을 거두었지요.

하지만 1987년인가, 그 때까지 그는 작품을 팔아 생활할 수는 없었어요. 아마도 초기 시절에 대한 다른 이야기가 되겠지만, 중요한 이야기라 아마 여러분이 연구를 해 보는 것도 좋을 것 같네요. 소문에는 그의 가족으로부터 약간의 지원을 받았다고 해요. 많지는 않았지만 생활은 가능할 정도로. 여기 저기서 조금씩 얻다 보면 생계는 가능해지는 법이니까요. 뒤샹[27]도 그랬고, 뒤샹은 다른 약간의 펀드가 ○○서 생계를 위한 자금을 마련하기 위해 작품을 만들 ○○ 있었어요. 그렇게 되면 아무래도 예술을 생각하고, ○ 특이하고 좀 더 다른 작품들을 만들어 볼 수 있는 ○○죠. 이 사실이 남준에게 중요했던 것 같아요. 1960년대에 ○ 독특한 여러 프로젝트와 작품을 할 수 있었죠. 그의 ○○으로부터 지원이 언젠가부터 중단되었는지, 혹은 그러한 ○이 가족으로부터 있었는지, 아마도 가족이었을 거라고 ○하지만, 알아보는 것도 흥미로울 것 같네요.

○업적인 성공의 관점 외에

○〈로봇 오페라〉에 대해 이야기 좀 해볼까요. 로봇은 ○프가 있었어요. '팝 아트를 죽여라!'고 적혀 있는. 그것 ○ 흥미로운 점이었는데, 왜냐하면 당시에 그는 팝 아트의 ○한 상업적 성공으로부터 좀 다르기를 바랐거든요. 하지만 ○에 남준은 그것을 출판하지는 않았어요. 그는 "불프, 하지 ○. 다 좋은 친구들인데."라고 했지요. '팝 아트를 죽여라'는 ○ 팝 아트'보다 강했어요. 리히텐슈타인의 그림에서 볼 ○○ 거리가 멀었다고 ○는 그 당시 시대가 ○위대한 예술은

백남준아트센터 도서, 126p, 148 x 210mm
인터뷰 프로젝트 1년에 두 번씩 백남준의 주변 인물들을 인터뷰하여 책으로 발간하는 프로젝트. '인터뷰이가 기억하는 백남준'과
'백남준과의 공유되는 기억'을 표현하기 위해 겹쳐지는 느낌을 강조했다.

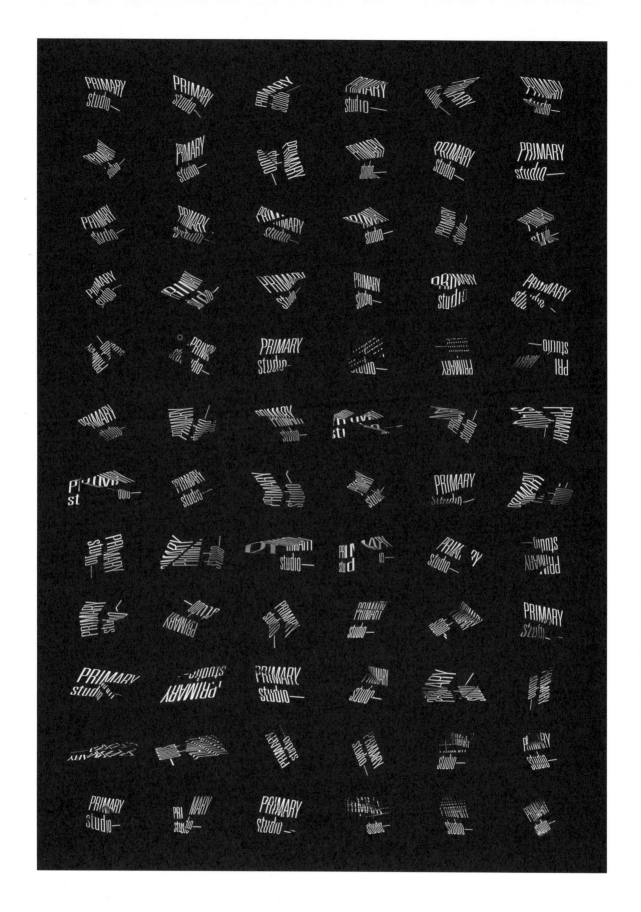

PRIMARY Studio 명함. 뉴미디어 회사의 아이덴티티.
프로젝터를 매개로 작업하는 일이 대부분이기 때문에 기본 형태와 활자체만 정한 후, 여러 공간에 투사한 것 자체를 아이덴티티로
삼았다. 명함의 형태는 한 장, 한 장 모두 다르고 이것들이 모여 포스터가 된다.

335

하헌진 《오》 음악가 하헌진의 세 번째 EP 《오》 앨범의 첫 곡이 '오-'로 시작해서 끝 곡도 '오-'로 끝나기에, 앨범 이름도 '오'로 정하자고 제안했다.
하헌진이 사용하는 어쿠스틱 기타의 '사운드홀'과 '넥', '브릿지'가 모여 있는 형태 역시 한글 '오'와 유사한 형태여서 메인 사진으로 사용했다.

Lacaton & Vassal 포르투갈의 건축 잡지 〈indexnewspaper〉에 실린, 프랑스의 건축가 'Lacaton & Vassal' 특집호 커버 작업. 그들의 건축 중 'Tour Bois le Prêtre'는 주거용 아파트의 재건축을 의뢰받아 진행한 작업이었는데, 건물과 세입자를 해치지 않는 증축이라는 방법으로 접근한 프로젝트이다. 건축가의 방법론에 따라 타이포그래피의 형태를 증축했다.

소라게 살이 작가 김지은이 국내외 레지던시 7곳을 옮겨 다니며 경험한 것들을 엮은 책. '소라게 살이'라는 제목도 여기에서 연유했다. 이동을 표현하기 위해 각 지역별 위치 값을 설정하고, 꼭지별로 위치에 맞게 타이포그래피를 사용했다. 무늬목 시트지가 작가의 주요 재료여서, 이것을 전유하여 표지에 무늬목 시트지를 사용해 '나무 한 토막' 같이 느껴지도록 작업했다. / 2013

장우석
Jang Woo Seok

자극의
효용성

그래픽디자이너 장우석은
다양한 외부적 자극들에서
작업의 출발점을 찾는다.
외부로부터 전해지는 다양한
자극은 끊임없는 사고를
통해 작업에 관한 출발선을
형성한다. 내·외부적인
고민을 통해 설정된 좋은
위치의 시작점은 한정적인
시간 속에서 목표 지점보다
더 멀리까지 갈 수도,
미처 목표 지점까지 가지 못
할 수도 있는 요인이 된다.

서울대학교에서 시각디자인을 공부했다.
대학교 재학시 FF를 결성하여
'I like Seoul(아이 라이크 서울)'과 같은
디자인 운동을 했으며, 현재는 박이랑과
함께 그래픽디자인 스튜디오 헤르쯔를
운영하며 그래픽디자이너로
활동하고 있다.
www.studiohertz.kr

정리해서 말할 수 있는 나만의 방법론이나 스타일은 아직 없는 것 같다. 다만 외부 자극에 항상 민감하게 반응하는 편인데, 지금까지의 작업 과정을 돌이켜보면 결국 다양한 외부 자극에 대한 반응들이 작업에서 자연스럽게 표현되는 듯 하다. 겉으로 보면 모르지만 항상 머릿속으로 오만 가지 고민과 생각을 하고 있다. 여유가 된다면 작업을 진행하는 단계나 레이어의 구조, 디스플레이에 화면을 어떻게 띄울 것인지까지 고민하려고 한다.

시간이 항상 여유롭게 주어지지 않기 때문에 결국 내가 가장 민감하게 반응하고 고민했던 것들이 자연스럽게 드러나는 것 같다. 얼마나 좋은 아이디어를 떠올리느냐의 문제는 얼마나 쓸만한 고민의 출발점을 찾느냐에서 시작하는 것 같다. 좋은 질문만 주어진다면(찾아낸다면) 감각에 의존하든, 머릿속에 넣고 굴리든, 작업은 재미있어진다. 외부의 자극(밖)과 생각(안)이 얼마나 잘 만나느냐가 결국 나의 작업을 좌우하는 가장 큰 요인이다.

SONIC SPACE　CD Cover and Booklet, 유니버셜뮤직, 140 × 125mm
일렉트로닉 뮤지션 JIN by JIN이 준비한 새로운 음악 프로젝트 〈SONIC SPACE〉를 위한 아이덴티티와 CD디자인

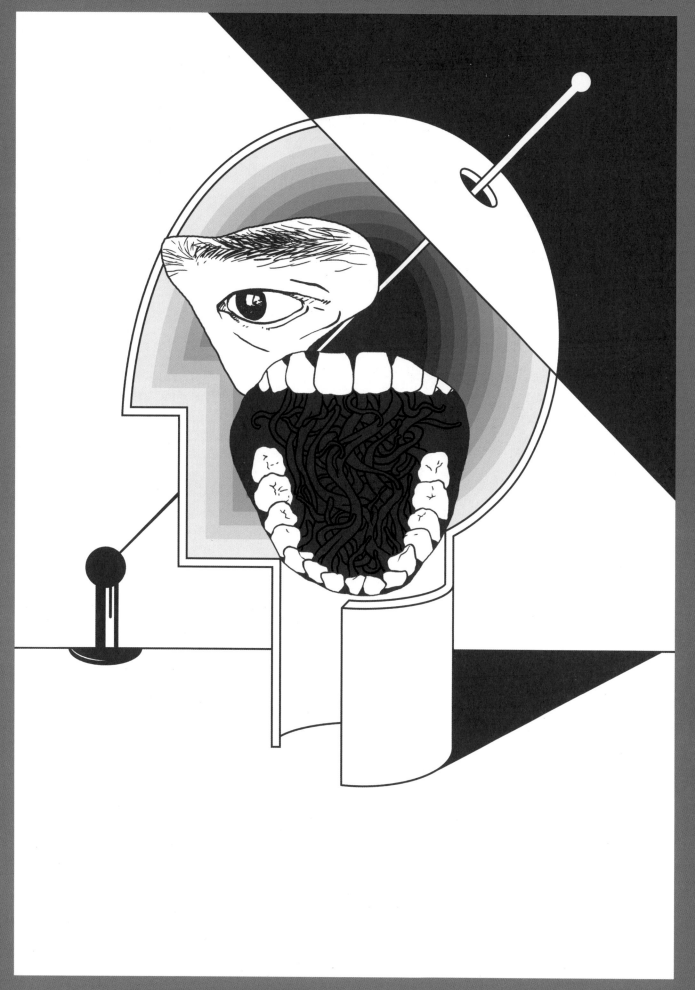

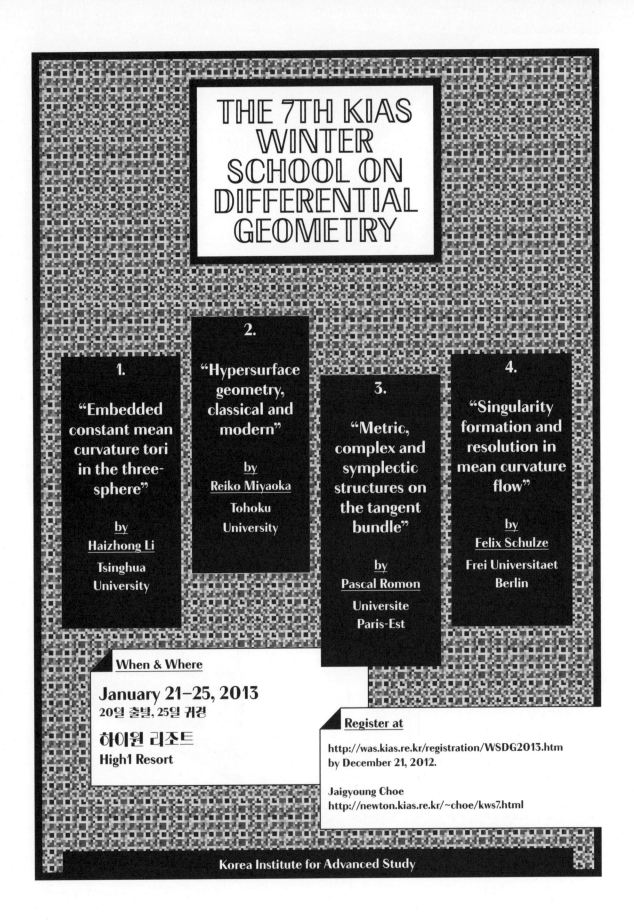

THE 7TH KIAS WINTER SCHOOL ON DIFFERENTIAL GEOMETRY

1.

"Embedded constant mean curvature tori in the three-sphere"

by
Haizhong Li
Tsinghua University

2.

"Hypersurface geometry, classical and modern"

by
Reiko Miyaoka
Tohoku University

3.

"Metric, complex and symplectic structures on the tangent bundle"

by
Pascal Romon
Universite Paris-Est

4.

"Singularity formation and resolution in mean curvature flow"

by
Felix Schulze
Frei Universitaet Berlin

When & Where

January 21–25, 2013
20일 출발, 25일 귀경

하이원 리조트
High1 Resort

Register at

http://was.kias.re.kr/registration/WSDG2013.htm
by December 21, 2012.

Jaigyoung Choe
http://newton.kias.re.kr/~choe/kws7.html

Korea Institute for Advanced Study

KIAS Winter School Poster, 고등과학원(Korea Institute for Advanced Study), 375 × 530mm
고등과학원 수학부의 컨퍼런스를 위한 포스터. '추운 겨울학교, 보드에 재미있는 공고가 난 것'을 상상하며 작업했다.

매거진 컬처: 오늘, 한국 잡지의 최전선

프로파간다, 308p,
215 × 290mm
현재 한국에서 출간되고 있는
다양한 분야의 잡지들과
그것을 만드는 사람들의
인터뷰를 모아 만든 책. 수집된
다양한 이미지와 글들이
각자의 성격을 잃지 않으면서
정리돼 보이도록 하는 것에
초점을 맞추어 작업했다.

아방가르드와 미술시장

북코리아, 230p,
140 × 225mm
1940년대부터 80년대
중반의 뉴욕 미술 시장의
변화를 다룬 책.
'아방가르드'라는 미술
사조와 변화의 의미를
시각화한 작업이다.

백남준문화재단

Graphic Identity, Symbol,
Logotype and Applications,
백남준문화재단
새롭게 출범한
백남준문화재단을 위한
아이덴티티 디자인. 우리에게
친숙한 그의 작업과, 시간과
공간을 초월해 여전히
살아 있는 그의 작품관을
아이덴티티로 드러내고자
했다.

Index >

본문에 소개된 크리에이터의
아이디어맵 (가나다순)

- - - 43

185

권민호
www.panzisangza.com
www.00studio2009.org

313

김기조
www.kijoside.com

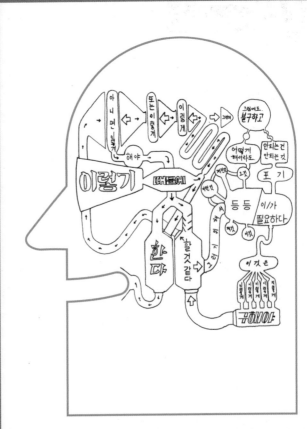

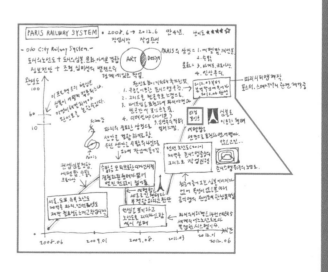

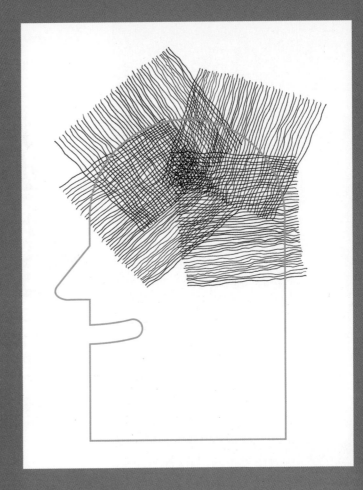

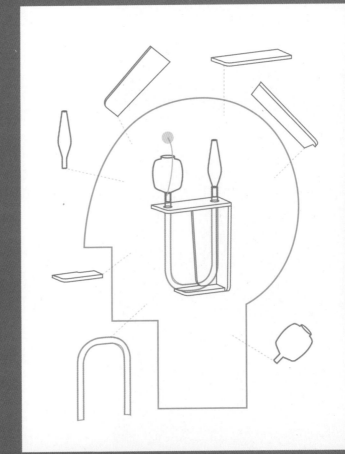

289

Rafael Morgan
www.rafaelmorgan.net

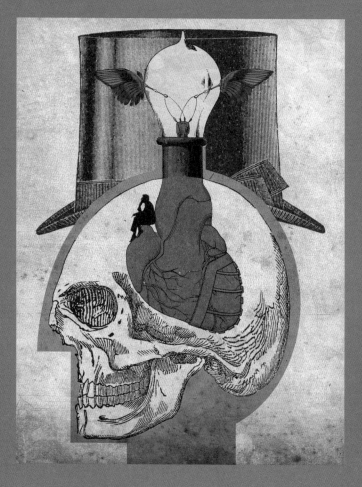

169

Laurie Szujewska
www.ensatinapress.com

MYKC
www.mykc.kr

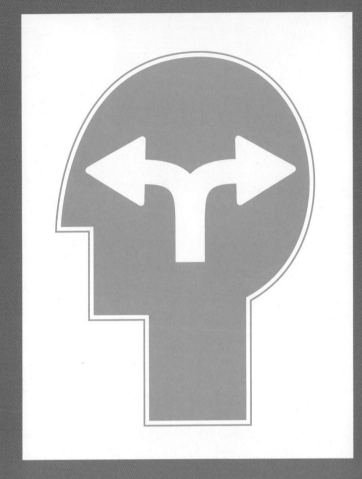

meva
www.somosmeva.com

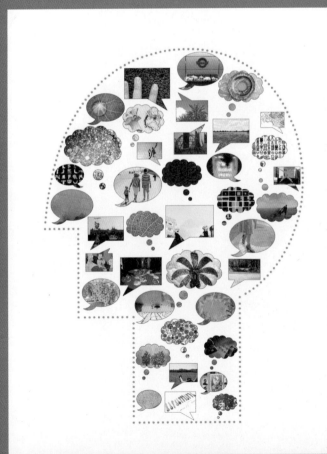

박해랑
www.parkhaerang.com

반윤정
www.hongdan201.com
www.hongdan201.egloos.com

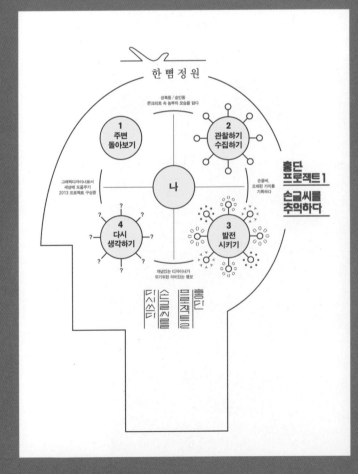

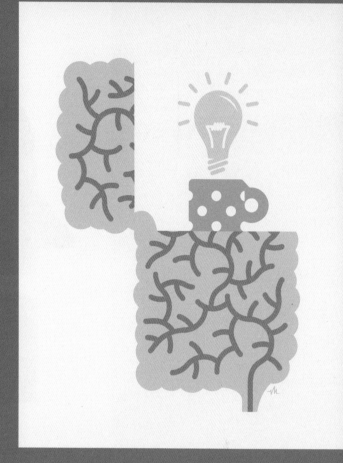

The Chapuisat
Brother
www.chapuisat.com

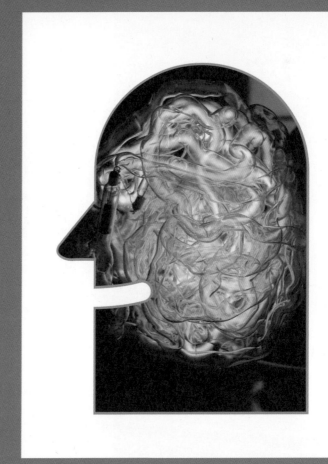

성재혁
www.iamjae.com

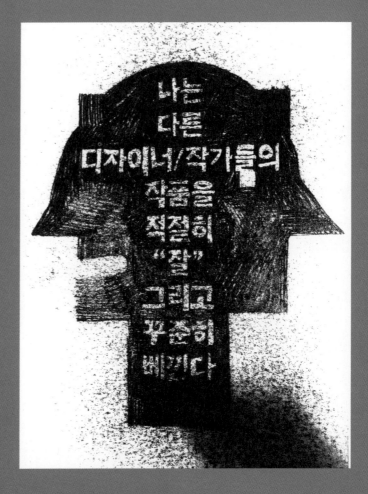

소수영
www.junkhouse.net
www.facebook.com/junkhouse.sue

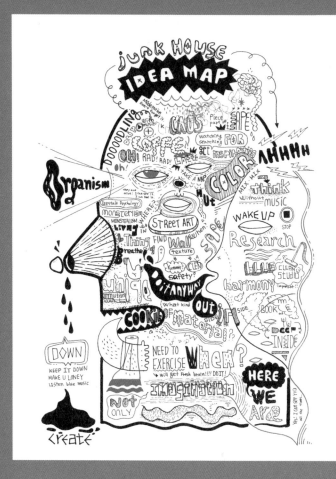

Stefan Marx
www.s-marx.de
www.smallville-records.com

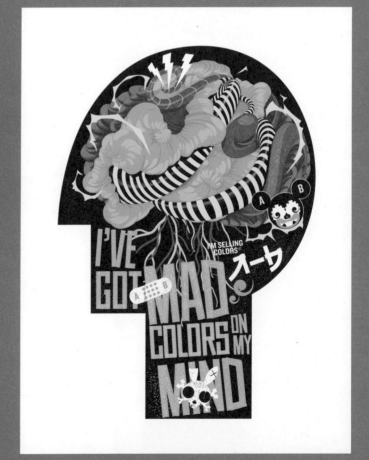

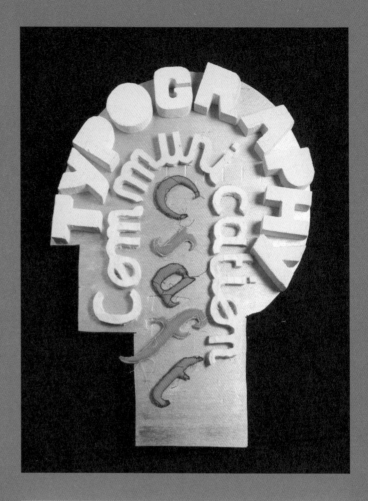

안남영
www.notnam.com

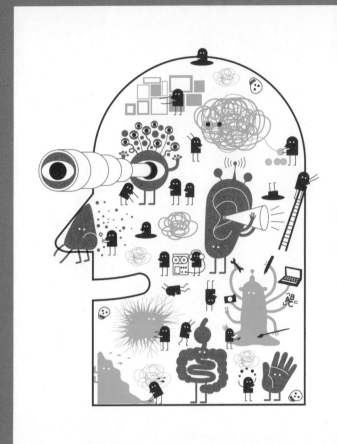

양재원
www.designfountain.com

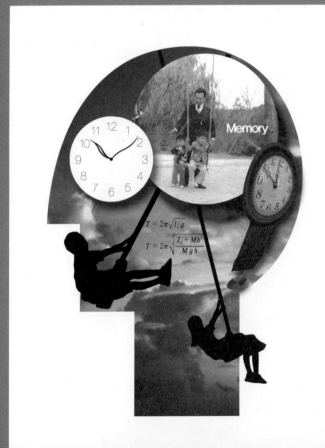

Elroy Klee
www.elroyklee.com

유승호
www.yooseungho.kr

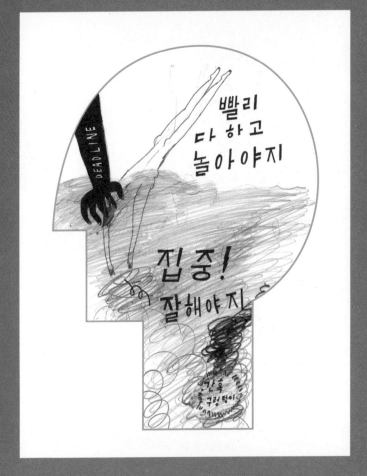

장우석
www.studiohertz.kr

정기영
www.jungkiyoung.com

정치열
www.jungchiyeol.com

조경규
www.blueninja.biz

조규형
www.kyuhyungcho.com

Joseph Burwell
www.josephburwell.com

319

최기웅
www.choikiwoong.com

87

최은솔
www.theMustachos.com

탁소
taksoart.com

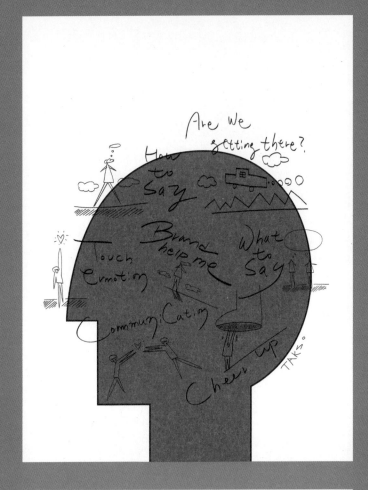

Harmen Liemburg
www.harmenliemburg.nl

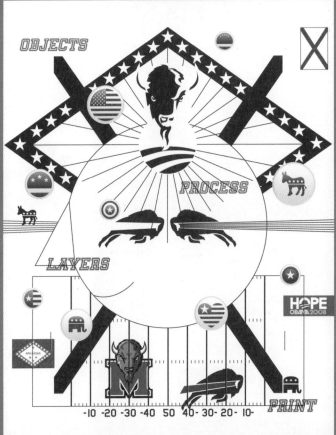

허창봉
www.heochangbong.com

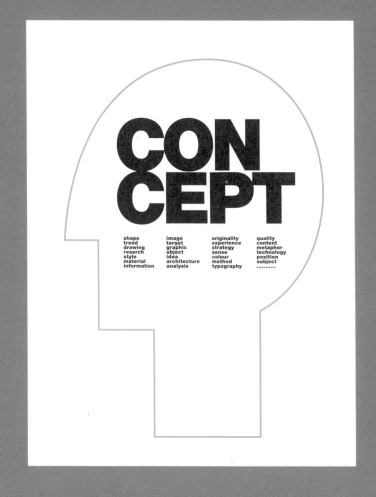

크리에이터의
발상법

생각을 깨우는 아이디어맵 43

초판 1쇄 인쇄	2013년 4월 4일
초판 2쇄 발행	2013년 6월 25일
초판 3쇄 발행	2014년 3월 6일
지은이	**웅지콜론북** 편집부
펴낸이	이준경
총편집인	홍윤표
편집장	이찬희
기획편집	이지영
디자인	나은민
표지일러스트	선우현승
마케팅	오정옥
펴낸곳	**웅지콜론북**

출판 등록	2011년 1월 6일 제406-2011-000003호
주소	(413-756) 경기도 파주시 문발로 242
전화	031-955-4955
팩시밀리	031-955-4959
홈페이지	www.gcolon.co.kr
페이스북	/gcolonbook

ISBN	978 - 89 - 98656 - 04 - 1
값	19,800원

웅지콜론북은 예술과 문화, 일상의 소통을 꿈꾸는 (주)영진미디어의 출판 브랜드입니다.